浙江省普通高校"十三五"新形态教材

表演基础训练

BIAOYAN
JICHU
XUNLIAN

主　编　耿黎明
副主编　黄　鸣
编　委　高　戈　王瑾鹏　刘少艺　尚　伟
　　　　冯　文　张　鑫　李中锋　刘　强　李静涛

苏州大学出版社
Soochow University Press

图书在版编目(CIP)数据

表演基础训练 / 耿黎明主编. —苏州：苏州大学出版社，2022.8(2024.7重印)
浙江省普通高校"十三五"新形态教材
ISBN 978-7-5672-4029-2

Ⅰ. ①表… Ⅱ. ①耿… Ⅲ. ①表演学－高等学校－教材 Ⅳ. ①J812

中国版本图书馆 CIP 数据核字(2022)第 133038 号

书　　名：	表演基础训练
	BIAOYAN JICHU XUNLIAN
主　　编：	耿黎明
责任编辑：	孙腊梅
助理编辑：	陈昕言
装帧设计：	吴　钰
出版发行：	苏州大学出版社(Soochow University Press)
社　　址：	苏州市十梓街1号　邮编：215006
网　　址：	www.sudapress.com
邮　　箱：	sdcbs@suda.edu.cn
印　　装：	苏州市深广印刷有限公司
邮购热线：	0512-67480030　销售热线：0512-67481020
天 猫 店：	https://szdxcbs.tmall.com
开　　本：	787 mm×1 092 mm　1/16　印张：9.5　字数：197 千
版　　次：	2022 年 8 月第 1 版
印　　次：	2024 年 7 月第 2 次印刷
书　　号：	ISBN 978-7-5672-4029-2
定　　价：	49.00 元

凡购本社图书发现印装错误，请与本社联系调换。服务热线：0512-67481020

目录

● **第一章　表演艺术的特性**　　　　　　　　／001
　第一节　人演人的艺术　　　　　　　　　　／001
　第二节　寓矛盾于统一的艺术　　　　　　　／003
　第三节　行动与感觉的艺术　　　　　　　　／007
　第四节　体验与体现的艺术　　　　　　　　／012
　第五节　时空传达的艺术　　　　　　　　　／021

● **第二章　演员的创作素质**　　　　　　　　／023
　第一节　演员的创作任务　　　　　　　　　／023
　第二节　演员应该具备的能力与感知　　　　／026

● **第三章　表演元素训练**　　　　　　　　　／037
　第一节　注意力、松弛与有机控制　　　　　／037
　第二节　感受力、信念与真实感　　　　　　／046
　第三节　观察力与模仿力　　　　　　　　　／051
　第四节　想象力与创造力　　　　　　　　　／055
　第五节　交流与适应　　　　　　　　　　　／059
　第六节　表现力的综合训练　　　　　　　　／063

● **第四章　原创实践作品**　　　　　　　　　／069
　作品一　小品一《爱》　　　　　　　　　　／069
　作品二　小品二《祝你平安》　　　　　　　／073
　作品三　小品三《谁来建设我们的家园》　　／076

作品四　小品四《"老伴儿"》　　　　　　　　/ 079
作品五　小品五《背影》　　　　　　　　　　/ 084
作品六　小品六《换个角度》　　　　　　　　/ 086
作品七　小品七《请讲普通话》　　　　　　　/ 093
作品八　小品八《和谐寝室》　　　　　　　　/ 095
作品九　小品九《暖冬》　　　　　　　　　　/ 099
作品十　小品十《我和你》　　　　　　　　　/ 101

● **第五章　原创实践剧目**　　　　　　　　　/ 105
作品一　剧目一《马生笃学》　　　　　　　　/ 105
作品二　剧目二《大城市小人物》　　　　　　/ 114

第一章

BIAOYAN JICHU XUNLIAN

表演艺术的特性

第一节　人演人的艺术

什么是表演艺术呢？简单地讲，表演艺术即由演员扮演角色，塑造人物形象的艺术。就是由演员的"我"去表演角色的"他（她）"，演员以自身为媒介进行人物形象创造，也可称为人演人的艺术。这是表演艺术的核心，是戏剧表演与影视表演共同的根本特性。

在艺术领域中，表演具有创造性。然而，表演艺术又区别于其他艺术门类。它不像雕塑家是用他们的手和工具在相应的材料上雕塑出艺术作品，不像作家运用文字在稿纸上进行创作，也不像演奏家通过演奏乐器来表现艺术作品，更不像画家在画纸或画布上完成艺术作品。表演是演员以自身扮演角色，用自己的身心创造出形色各异的人物形象。演员本身既是创作者，又是创作材料和工具，他（她）所表演的角色就是艺术作品本身，这就是我们常说的"三位一体"，也是表演艺术与其他艺术门类之间的重要区别。表演艺术也带给演员与角色之间永远的矛盾，演员要扮演好角色就必须不断地解决这个矛盾，这就是表演的复杂性之所在。它的奥妙也使得表演艺术越发富有魅力。演员的创作以剧本为依据，并忠实于剧作家笔下所创造的人物。所谓"忠实"，不是机械的翻版，而是生机勃勃的"再创造"。一个称职的演员正是通过"再创造"，赋予剧本中"死"的角色以"活"的生命，使他们在舞台和银幕上成为可视的形象。演员在表演过程中时时刻刻支配着角色的行为活动，角色的举手投足也渗透着演员对剧本中人物形象的理

解、对生活的感知。因此，没有演员就没有角色，没有演员的二度创作也就没有角色的诞生。

演员扮演角色就是把自身变为剧中人，在自己身上创造出另一个人物形象来。天下没有雷同的人物，任何一个角色都不等同于演员自己。没有性格特征的角色是不存在的，因此，演员的宗旨就是体现鲜明的人物性格，创造栩栩如生的人物形象。演员要通过人的特征、性格和行为等来表现活生生的人。表演艺术就是要在艺术虚构的条件下再现人的行为，即由演员扮演角色，创造人物形象。这是表演艺术的根本。

演员应为创造鲜活的人物形象而不断努力。我国已故著名演员董行佶说他自己除"爹妈给了一副好嗓子"外，并无其他的好条件。然而，他一生中创造的每一个角色都富有光彩、个性鲜明。他扮演过话剧《雷雨》里的周冲、《日出》里的胡四、《北京人》里的曾皓、《蔡文姬》里的曹丕、《武则天》里的皇帝、《王昭君》里的温敦、《悭吝人》里的阿巴贡，电影《廖仲恺》里的廖仲恺等，这些形象鲜明而富有艺术魅力。表演艺术家于是之因在话剧《茶馆》中成功地扮演王利发一角而享誉国内外，他塑造的这一人物形象已成为表演艺术宝库中一颗璀璨的明珠；他饰演的话剧《关汉卿》中的王和卿、《丹心谱》中的丁文中、《名优之死》中的左宝奎、《骆驼祥子》中的老马、《洋麻将》中的魏勒等，都独具特色、各放异彩。

美国著名影星达斯汀·霍夫曼被誉为当今演技派的优秀代表人物。霍夫曼没有一点可炫耀的外形条件，一米六几的身高，大鼻子。比起许多外形条件好的明星来，霍夫曼说："我没有这样的天生条件，但我能成为优秀的演员。"他塑造的每个角色从内到外都没有一点相似的影子，都是崭新的、性格各异的。例如，在两部描写当代青年人的影片《毕业生》和《午夜牛郎》中，他扮演的一个是大学生，另一个是社会底层青年，塑造了截然不同的两个角色。在《毕业生》中，他把一个大学生孤独、苦闷、空虚的复杂心境体现得具体而生动，人物形象充实、鲜明。在《午夜牛郎》中，他把这个社会底层青年设计成因染上毒品而落下残疾的瘸子。霍夫曼善于挖掘人物内心世界，因此在表演中充分展现了这个角色善良、美好的本性，使人物令人同情、作品发人深省。在影片《杜丝先生》中，他更表现出高超的表演技艺和出色的创作才华。在这部描写美国现代女性的影片中，他饰演的剧中人为了寻找工作，男扮女装化名"杜丝"（也被称为"宝贝儿"）去电视台应聘，经过努力终于得到了一份工作。霍夫曼通过近一年的时间对角色进行琢磨、对生活进行观察，改变了自己的外形、步态、声音等，使所扮演的"宝贝儿"惟妙惟肖，塑造的人物形象鲜明、准确，表演得自然、生动而又不失"男扮"。他在影片《克莱默夫妇》和《雨人》中对两个不同人物形象的塑造，更使他荣获两届奥斯卡金像奖最佳男主角的殊荣。面对未来角色的挑战，霍夫曼回答："我并不是保密，但下一次一定是个新角色。"

表演创作基于演员对剧中人物的认识、理解、感受，对生活直接、间接的积累，对人物内心世界的挖掘和形象的构思，以及创作技巧、再体现的能力等。许多优秀的演员、表演艺术家会根据剧本对人物的要求进行各不相似的角色创造。在对人物形象的创造中，演员应一切从角色出发，改变或抑制自己，使人物不掺杂自身的习性、气质、体态及其他特征，使创造的每一个角色都不似自己，而是一个个性格各异的人物形象。

表演艺术"人演人"的基本特征，是指演员运用自身、改变自身去创造所扮演的角色。因此，是否具备创造鲜明人物形象的能力，是衡量一个演员是否称职、是否优秀的重要标准。

优秀的演员是能够创造鲜明人物形象的演员。因此，一个演员无论天赋条件有多么好，个人特点、才能、外表多么完美结合，现实生活里多么走红，他（她）都要努力不懈地去创造每一个角色。一切从角色的需要出发，为角色发挥自己的特点和所长，为角色控制、改变自己，这正是演员与角色之间相互依存的必要条件。

当然，由于表演艺术是以演员自身为媒介进行创造的艺术，所以最终创造的艺术形象（角色）对演员的创作条件难免有一定的要求。虽然每个演员都持有自身创作上的特点、长处，但也一定会存在着某些局限性。作为一个聪明的演员，就要努力缩小局限，拓宽创作道路，最大程度地去接近人物、完善人物。

总之，角色要通过演员这一活生生的个体来呈现，这是表演艺术区别于其他艺术门类的根本特性。因此，表演被称为人演人的艺术。

第二节　寓矛盾于统一的艺术

演员扮演角色，创造人物形象，是指演员所演角色与演员自我相互矛盾而又统一共存的实践活动。人物形象是"演员—角色"的矛盾统一体。因此，寓矛盾于统一可以说是表演艺术的又一特性。

一、演员扮演角色

什么是演员扮演角色？这是一种特殊的艺术行为。演员是以剧本为依据，将剧作家虚构的人物通过生动的"再创造"，赋予"死"的角色以"活"的生命，使角色成为立体的、行动的、有血有肉的活的实体。我们称这种状况为"生活于角色"或"化身成角色"，即作为创作者的演员与所扮演的角色相统一。因此，演员的创造绝

不是演自己而是演角色，是扮演人物形象、扮演他者，是把自身变为剧中人。"当角色没有了，而有的只有剧本规定情境中的'我'时，这里便有了艺术。"① 这个"我"是真正的人物形象。因此，没有演员扮演角色就没有表演艺术。我们可以把表演艺术简称为"扮演角色的艺术"。

斯坦尼斯拉夫斯基主张演员要做到像"活生生的人那样地去思想、希望、企求和动作。演员只有在达到这一步以后，他才能接近他所演的角色，开始和角色同样地去感觉"②。德国浪漫派戏剧理论家奥·威·史雷格尔要求，"每一个角色都由一个活人来扮演，这人的性别、年龄、外表，都力求符合他虚构人物的条件，甚至具有那个人的全部特点"③。

被称为表现派表演大师的法国演员哥格兰在《演员的双重人格》一文中首次提出"化身成角色"的要求。他写道，"正像我在扮演我的角色时总要设法剔除我个人的特征一样，因为我的唯一希望是成为、进入我所扮演的角色"④。在演员扮演角色的观点上，布莱希特曾这样说："我想，他之所以强调共鸣的必要性，是因为他恨一些演员的坏习惯，这些演员想方设法要讨好观众，引观众上钩等等，而不是集中表现他们的角色和全神贯注地表现斯坦尼斯拉夫斯基急切和严格地称为真理的理想。"⑤

那么，荒诞派戏剧表演是否也要"化身成角色"呢？荒诞派剧作家尤金·尤奈斯库是对荒诞派戏剧本质的理论探索最深刻的一位剧作家。他曾说，自己写的戏根本不是讲故事。在戏剧中一切都可能发生，物件、道具、手势或哑剧表演，都可以取代语言，而语言自身则变成"戏剧材料"——戏剧实验的材料。它被推到极点，被引申、扩张到最大限度，几乎爆裂开来，或者就让语言在无法包容其意义时被毁灭掉。那么，荒诞派戏剧究竟怎么演？演员是否需要"化身成角色"？抱着尝试的想法，编者参加了剧作家尤金·尤奈斯库《椅子》的演出，有意识地体验、探索了荒诞派戏剧的表演。最后的体会是：荒诞派戏剧的表演要更深刻地挖掘人物的行为逻辑、深层次的心理内涵、跳跃着的情感涌流、鲜明而有特色的角色体现等。总之，荒诞派戏剧表演需要"化身成角色"，演员也是在创造活生生的人物形象，人物形象本身并不荒诞。

《中国古典戏曲论著集成（九）》曾写道："凡男女角色，既妆何等人，即当作

① 托波尔科夫. 斯坦尼斯拉夫斯基在排演中［M］. 文骏，译. 北京：中国电影出版社，1957：163.
② 斯坦尼斯拉夫斯基. 斯坦尼斯拉夫斯基全集·第2卷：演员自我修养：第1部［M］. 林陵，史敏徒，译. 北京：中国电影出版社，1959：28.
③ 古典文艺理论译丛编辑委员会. 古典文艺理论译丛：第11册［M］. 北京：人民文学出版社，1966：231.
④ B. C. 哥格兰，管蠡. 演员的双重人格［J］. 世界电影，1957（05）：75.
⑤ 贝·布莱希特. 布莱希特论戏剧［M］. 丁扬忠，张黎，景岱灵，等译. 北京：中国戏剧出版社，1990：276.

何等人自居。"[①] 梅兰芳在《舞台生活四十年》里也深有体会地说，演员要"跟剧中人融化成一体，才能够做到深刻而细致"。他又讲道："说我欢喜改身段，其实我哪里是诚心想改呢，唱到哪儿，临时发生一种新的理解，不自觉地就会有了变化。"[②] 这正是演员"生活于角色"的体现，是"今天、此时、此地"对人物更深、更细的体验而产生了更丰富体现的结果。斯坦尼斯拉夫斯基和布莱希特都非常赞赏梅兰芳先生的表演，斯坦尼斯拉夫斯基称之为"有规律的自由动作"，布莱希特称之为"很精彩的表现派艺术"。中国戏曲是讲究程式的艺术，的确跟表现派有相近的东西，但中国戏曲的原则是"在限制中表现"，即在程式的限制中刻画人物、创造形象。

一位优秀的中国戏曲演员不仅要有深厚的功底，而且要赋予程式限制中的人物以活的生命。例如裘盛戎、关肃霜等艺术家，他们以高超的技艺，鲜明、深刻地塑造着扮演的每个人物，给观众留下了难忘的印象，也使我们在表演中受到教益。可以这样说，戏曲程式"限制"得愈严格，"表现"人物愈困难，产生的感染力也就愈强烈。

在表演实践中，演员都会有这样的体会，在"化身成角色"创造人物形象的同时，演员的自我不会消失。即使是在非常投入、激情迸发，达到"理想"境界的时刻，演员也会意识到观众的反应，会感觉到剧场里观众屏住呼吸的气氛，会听到观众轻轻的抽泣声，会听到"啧啧"的赞许声，会意识到创作的甘苦，会感受到自己在表演创作上的快感、兴奋和喜悦。当然，影视演员更要运用自我来控制创作中的地位、角度、视线、距离、表演的分寸感，以及排除现场环境中的干扰，等等。

表演是演员扮演角色、创造人物形象的艺术，"化身成角色"与演员自我是相互矛盾而又共存的，它们统一在人物形象的创造中。因此，人物是"演员—角色"的矛盾统一体。寓矛盾于统一是表演艺术的特性之一。

总而言之，演员扮演角色，创造人物形象，这是表演艺术的共同目的，是表演艺术赋予演员的使命。

二、本色表演与性格化表演

什么是本色表演？本色即本来面目。一个演员不论扮演何种性格的角色，都按他（她）本人的个性、条件、素质、特点进行表演，也可以说是演员自我较直白的体现。它创造出的似乎是角色，又更近似他（她）自己。我们称这种表演为本色表演。

在电影表演中，由于电影的纪实性，演员本人的外形、气质、情感、个性等都成

① 中国戏曲研究院. 中国古典戏曲论著集成（九）[M]. 北京：中国戏剧出版社，1959：10.
② 梅兰芳. 舞台生活四十年：第2集 [M]. 北京：中国戏剧出版社，1961：35.

了艺术的一部分。一些天赋条件好且具有自身魅力的演员，特别是女演员，会因偶然的机遇靠本色表演走红从而成为明星。

世界上不少著名女影星初始都是以艳美或纯情的本色表演走上银幕的，如法国影星罗密·施奈德，美国的朱迪·福斯特、波姬·小丝、葛丽泰·嘉宝，我国港台地区的林青霞、张曼玉，等等。

1955年，《茜茜公主》三部曲的女主角罗密·施奈德，在她16岁刚刚步入影坛时，就是以"俊俏的纯情少女"的形象出现在观众面前的。在《茜茜公主》三部曲中，她以尚带稚气的妩媚神态、艳丽活泼的青春气息使法国百万观众为之倾倒，并轰动了整个欧洲。但《茜茜公主》系列片并未使罗密·施奈德展现出自己的表演才华。她追求的是艺术，渐渐对这类展示美艳的娱乐片产生了厌恶情绪，因此拒绝再拍摄《茜茜公主》系列片。但《茜茜公主》三部曲使她成为明星，奠定了她在观众心目中的地位。直到1960年，罗密·施奈德与意大利著名导演鲁奇诺·维斯康蒂合作，她的艺术生涯开始有了根本性的转机。人们评价她的艺术道路时说："她的艺术生涯起了质的飞跃是20世纪60年代。"我们从《诉讼》《女银行家》《老枪》等影片中看到，她精湛的表演已使她脱离了美艳女星的行列，成为才华横溢的女演员，跻身于演技巨星之林。

我国著名女演员巩俐气质纯正、自然，既有东方女性的秀美，又有时代感。影片《红高粱》使巩俐自身魅力得到很好的发挥。然而，她对艺术的追求使她在以后的每部作品中，都不断地努力捕捉人物形象的特点，把个性魅力和演技魅力结合在一起。可以说，影片《菊豆》促成了巩俐从本色表演向性格化表演的飞跃。1992年，影片《秋菊打官司》让巩俐遇到了一次不可多得的机会，秋菊这一人物形象的塑造使她的演技趋于成熟。她准确地把握了女主人公秋菊这个中国山村妇女独有的精神面貌。当我们看到巩俐扮演的孕妇秋菊挺着大大的肚子，迈着八字步，那以柔制胜、以弱胜强的眼神时，我们不禁会问："这是巩俐吗？"甚至在本影片的拍摄过程中，当地的农民都没有发现与他们擦肩而过的竟然是个著名演员。这时的巩俐已经不再靠本色取胜，基本完成了从本色表演向性格化表演的转变。

风度翩翩的法国影星阿兰·德隆初登银幕时，因常演风流小生或形体矫健的爱情骑士之类的角色，被称为"奶油小生""阿兰小姐"。在他不断的表演实践中，他的演技逐渐增长，有了很大的突破。如在《佐罗》《警察的话》《推上断头台》等影片中，他将人物塑造得鲜明、深刻、感人。他在注重内心体验的同时，又重视形体技巧与手段的运用，从而形成自己特有的风格。观众和影评家都惊呼："新的阿兰·德隆诞生了！"他的表演起了质的变化，对此他深有感触地说："通过观察别人来感受生活。汲取各种人物行动的素材于一身，这样，你的表演就可以超出个人的本色。"[①]

① 张仁里.启程：中央戏剧学院表演系八〇班教学手记［M］.武汉：长江文艺出版社，2004：63.

可以说，凭借自身条件和富有魅力的本色表演，加上适当的机遇，演员是有可能步入明星行列的。但明星不等于称职的演员，更不等于艺术家。他（她）要刻苦地进行表演技巧的学习，在艺术实践中提高自己的演技，注重文化和生活的修养，才能突破本色表演，向性格化表演迈进。

本色表演的艺术生命力是有限的。即使在讲究明星效应的影视界，它也要受到年龄、时代的审美制约，观众欣赏心理、欣赏标准的限制。在戏剧舞台上，只靠本色表演更无法完成一个个鲜明人物形象的塑造。因此，表演更强调如何去创造角色。本色表演可能会使一个演员耀眼一时，但无法使他（她）成长为一个合格的创造型演员，更无法使他（她）攀上艺术的高峰。此时，什么是性格化表演就很明确了，即着重体现人物性格特征的表演，能够根据人物进行各不相似的形象塑造。在塑造中抑制或改变自己，甚至在人物身上难以看出演员自身的个性、气质、体态等，呈现的是一个个性格各异的人物形象，都不似演员自己，很好地做到了人物形象是"演员—角色"的矛盾统一体。

性格化表演的生命力是无穷的，可以为我们留下一个个鲜明、生动，甚至是永不泯灭的人物形象。这正是"扮演角色""创造人物形象"的表演艺术的核心要求。可以说，性格化表演推动着表演艺术的提高和发展。当然，从演员个人角度来讲，性格化表演能力的强弱、演技的好坏也对其艺术生命能否长久起着决定性的作用。

第三节　行动与感觉的艺术

演员创造的任何人物形象都毫无例外地通过角色的行动与感觉展现在观众面前。只有角色行动可信、角色感觉准确，才会有人物形象的真实。因此，演员只有去抓获角色的行动与感觉，创作才能进行，人物形象才能产生。

一、行动的作用

演员在对剧本的分析、理解中，挖掘与确定所扮演的角色在做什么，为什么做，在规定情境中又如何以自己独特的方式去完成，这就是角色的行动。

（一）行动是演员进入角色的突破口，是创造角色的基础

演员在创造人物形象时，首先要抓住角色的行动，因为角色的情感、感觉是不受演员意志支配的，不是在创作中一下子可以捕捉得到的。而演员上台的任务，是

剧本提前提供给演员的依据。

在话剧《茶馆》第一幕中，庞太监要娶媳妇相看姑娘的一段戏，演员很容易就知道自己上场的任务是什么。但他为什么要这么做呢？演员在对剧本的深入理解和对生活的观察、挖掘中，终于找到了人物内心的思想依据。这位生理残疾的清末阉人在杀了谭嗣同，腐败势力猖狂的时刻，向世人提出了挑战："谁说太监不能娶媳妇，我就娶给你们看看。"演员在此基础上又找到了人物恰当的行动方式。于是，一件缺德、不在理的事被演绎得合乎逻辑。

苏联影片《两个人的车站》讲述的是：女主人公薇拉和男主人公普拉东都是生活中不幸的人。普拉东的妻子极端自私，薇拉的丈夫对她不忠。普拉东是受过高等教育的钢琴家，而薇拉只是车站快餐厅的服务员。就这样，社会地位悬殊的男女主人公在一个小车站邂逅，他们从对立到相互关心，从同情到产生爱情。在影片中，薇拉送普拉东上火车一场戏，薇拉没有表现出依依惜别，只是笑着说："你快上车吧，要不又要误车了。"说完就转过身子走了。普拉东站在车门口望着她的背影。薇拉迈着坚定的步伐在车站的天桥上走着，渐渐越走越快。当普拉东乘坐的火车从她身边驶过的时候，她只回头望了一眼。演员在这场戏中对人物行为的处理展现了薇拉没有与心上人惜别，也并不觉得与普拉东分开了的心态，她有着一定会回到他身边的决心。演员令人信服地表现了薇拉送别时的心理行动。在薇拉不远千里地到劳改营找普拉东的一场戏中，普拉东一开始还不知道来的是薇拉，因为劳改营的上尉告诉他是他的妻子来了。他不想去见，上尉以派公差的名义使他不得不去。他一进村里的那间小屋就探头探脑地四下张望，只见桌上摆满了各种可口的食物，旁边的茶几上还摆着一盘橘子，屋子里一个人也没有。他迅速地抓了一个橘子塞进口袋里，同时又抓起其他食物，狼吞虎咽地吃了起来。由于吃得太快，他打起了嗝儿。演员的表演细致生动地体现出角色此时此刻的境况和心理状态。普拉东这时已今非昔比，完全是个过着劳改生活的犯人，他习惯性地像劳改犯那样畏畏缩缩，这样的表演准确地抓住了角色的境遇和内心变化。如果没有经历过劳改营的生活，他绝不会像这样抓橘子，也不会像这样狼吞虎咽地吃东西。演员通过人物的行为营造出普拉东现在的境况，这一处理更使人感到一丝丝辛酸与同情。

行动可以使演员抓住角色的内心世界。演员正是通过比较容易捕捉得到的行动，不断延伸下去，从而接近角色，观众也是通过"演员—角色"的一系列行动才得以认识角色、领悟角色的。因此，行动是演员进入角色的突破口，是创造角色的基础。

（二）通过行动过程才能展示角色

角色的行动不是静止的、孤立的，而是直观的，又是不断变化的，只有这种直观性与过程性相统一的真实行动才能展示人物。演员要对角色的具体行动进行组织和选择，并把每个具体行动连成具有逻辑性的过程，而行动的每一个环节"感觉—

判断—行动"都包含在行动的过程之中。行动的发展、变化、推进形成了人物行动的过程,行动的过程性包含在每一个具体行动中,角色正是通过这个行动过程被展示在观众面前。

例如,在电视剧《大宅门》中,景琦(陈宝国饰演)被母亲轰走,家人送别的一段。当妹妹玉婷一定要跟哥哥走,让哥哥带她出去玩时,景琦哄她说:"等哥挣了钱,回来给你买好吃的。"可妹妹紧紧地拽着他非要跟去时,我们看见景琦突然叫道:"这是谁家的孩子还不拉走。"他的控制与爆发展露了人物之间难以割舍的兄妹情。当景琦将走出大门时,他再也抑制不住了。他不敢回头,对哭着的妹妹大声喊:"别恨哥,哥疼你。"妹妹的哭声伴他上路了。演员没有一般化地去表演离别与难舍,而是通过细致、有层次的过程,运用符合人物性格的方式具体、生动地完成告别亲人的行动,并揭示出难以抑制的涌动的亲情。

又如景琦与黄春在地窖中的一场戏。当景琦看见只把外衣披在身上的黄春时,理智提醒着他应该离开。他说:"我走了。"黄春嗔怪他:"你走吧。"景琦心动了、情涌了,他自己跟自己斗争了起来,他嘴里反复唠叨着"那我就走了""那我可真走了",但脚下是走了又回来,回来了又走,最后干脆地说:"我就不走了,能怎么着。"随即他掀起床上的被子钻了进去。演员通过具体、鲜活的"心理—形体"的有机过程,揭示出景琦的思想活动、为人和心地,以及对黄春的真情。演员在人物行动过程上细致、准确的体现,使得人物形象塑造得真实、丰满。

因此,演员创造角色也是创造角色行动的过程,角色是通过行动的过程被展示在观众面前的。

(三)行动的宗旨是角色的性格塑造

恩格斯说过:"一个人物的性格不仅表现在做什么,而且表现在他怎样做。"① 观众通过角色的行为方式来领悟角色的性格。演员创造角色,就要通过角色的行动和行动的方式来体现角色的性格。角色的性格塑造是行动的宗旨,是演员着力下功夫的所在。

影片《芙蓉镇》里的秦书田,在被迫劳动改造扫街时却跳起"扫帚舞"来。当秦书田和胡玉音相爱后,胡玉音怀孕了,秦书田写了"认罪书",请王秋赦批准他们办理结婚登记。王秋赦大骂他们是"专政对象搞恋爱,还敢偷鸡摸狗",并要秦书田写一副"两个狗男女,一对黑夫妻"的对联贴在自家门上。这时,秦书田认真地回答:"这等于承认了我们是夫妻了!"回家后,他郑重地贴了对联。当召开秦书田宣判大会时,秦书田目光坚定地对胡玉音说:"活下去,像牲口一样活下去!"这是离别前的誓言。这些特定的行为方式,准确地体现了这个备受磨难的中年知识分子幽默达观、在逆境中进行人格自卫的个性,真实地塑造了在那一段磕磕绊绊的岁月里的一个鲜活生动、独

① 马克思,恩格斯. 马克思恩格斯选集:第4卷[M]. 北京:人民出版社,1972:344.

具特色的人物形象。通过这些例子我们不难看出，行动的方式是塑造角色性格的重要因素。因此，演员要极其重视、寻找、选择角色的行为方式，从而更好地靠近角色，塑造人物性格。

（四）行动传达感觉、获得感觉

角色塑造是不断感觉、不断行动的创造过程。感觉引出行动，行动传达感觉，行动又获取新的感觉，新的感觉推动行动的发展。总之，它们是交织在一起的且有机的过程。演员在认真剖析人物行动的过程中，获取角色的内心体验。"只要正确地执行着有目的的行动，那么通过行动的逻辑和顺序，演员就会自觉地进入他所扮演的人物的内心世界，并在自己心里引起相应的体验。"① 实施行动的过程创造了感觉的流动，人物的感觉也从行动中得以体现、传达。

在话剧《茶馆》第三幕中，王利发催促儿媳带孙女快走时，从他那像哄小孩似的"再见，再见"的语调里，从他那转过身不忍看孙女的动作中，从他那急迫的"快走，快走呀"的催喊里，都传达着王利发与亲人生离死别的内心情感，同时在行动的过程中"演员—角色"获得了更充实的内心体验，并推动着角色行动的发展。于是之在谈到这段创作时也说道："王掌柜决心把他的儿媳、孙女送去解放区的一段戏，既是生离，又是死别，是可以感人的，演起来也常常会不由自主地落泪。究竟怎么演？一字一泪，哭腔悲调地演，还是另外的演法？研究一下生活吧。王利发这时一定不愿哭，他要控制住自己，并在亲人面前装作轻松，当儿孙们欲哭时，他甚至还要申斥，为的是要他们迅速逃出这灾难的虎口。因此，这个悲剧的小片断，就不能直接去演那个'悲'，而要多演那个对'悲'的'控制'，甚至强作欢笑。这么演就可以较含蓄些，也可能更感人些。"②

总之，演员是在执行角色的行动中传达感觉、获得感觉，在行动中引发更真实的内心体验的。

二、感觉的作用

人物的感觉，即演员逼真地感受到并表现人物的"心理—形体"状态。它是演员创造角色过程中的一个重要因素。演员要准确地按照剧情发展和人物心理，掌握人物总的感觉和各个情境中的感觉状态，才能体现出人物的真实。

（一）感觉引出角色行动的有机性和真实性

先有感觉，才能有行动。然而，因为表演艺术的假定性与预知性，所以演员往

① 格·尼·古里叶夫. 斯坦尼斯拉夫斯基体系讲座 [M]. 北京：中国戏剧出版社，1957：138.
② 于是之. 情泉：于是之散文随笔选 [M]. 北京：中国友谊出版公司，1999：103.

往从行动入手去捕捉难以抓住的人物感觉，也常常通过人类感觉的共通性去直接获取人物感觉。人物感觉引发人物的心理欲望，最终产生有机、真实的行动。

美国演员达斯汀·霍夫曼在影片《杜丝先生》中扮演杜丝小姐。作为一名男演员，霍夫曼为了找到演妙龄女郎的感觉，他用了一年的时间去观察人物。他去看电影，有时还化妆出去逛商店、进饭馆和泡酒吧。他第七次从街上回来时，高兴地叫起来："我找到杜丝的感觉啦！"达斯汀·霍夫曼在影片中不仅仿效女人的姿态十分逼真，而且真正体验到了女性角色的内涵。因此，影片中杜丝的行动，无论是到电视台应聘，还是参加演出，以及待人接物等，都使观众感到那么有机和真实。

（二）感觉中包含行动，感觉是行动的深化

人物的感觉是通过人物一系列的行动并以其独特的行为方式、形体、表情、语言等传达出来的。行动是实现感觉的途径，感觉中必然包含着行动，它们是辩证统一的两者。人物感觉的准确把握又源于人物的内心体验与真实情感，那么，揭示人物心灵的过程，必然使得人物的行动得以深化。

在电视剧《北京人在纽约》中，王启明在赌场输光后，驾车冲上街头。他拧开录音机开关，里面传出歌曲《红太阳》的旋律，接着，他带着微笑随之唱了起来。在那个弱肉强食的社会里，王启明拼命"吞噬"过别人，现在他被别人"吞噬"了。长长的镜头始终停留在王启明的脸上，而王启明始终在微笑着。在这一特定情境下，他在以他的方式排遣内心的痛苦和压抑。演员对人物独特、准确、富有创造性的感觉和把握，使我们感受到人物内心存有的一种自虐和自我报复的快感，更感受到他内心的失落和虚无。人物的感觉体现着人物的行动和内涵，也给观众以深长的回味。

三、人物形象的展示包含行动与感觉的创造

一个真实、有活力的人物形象的展示，不仅包含着人物有机的行动过程的创造，而且包含着人物生动的感觉过程的创造。感觉是人物的"神韵"，是人物内与外的"结晶"。没有感觉的人物是无生机的、干瘪的，而感觉又依赖人物的行动得以实现，没有人物的行动也就没有感觉。因此，演员创造角色就是创造人物的行动与感觉。

例如，美国影星梅丽尔·斯特里普在影片《紫苑草》中扮演海伦。海伦是一个住在贫民窟里穷困失意的女人，最后死在一家低级小旅馆里。拍这场戏前，梅丽尔·斯特里普抱着一大袋冰块半个多小时，冻得脸青唇白，她在体验海伦陷入极度昏迷而死去时的"心理—形体"的感觉。她对人物感觉逼真的追求令导演惊叹："瞧，这才是真正的演员！"梅丽尔·斯特里普非常注重人物感觉的创造，这使她所扮演的人物总是有血有肉、无比鲜活。

又如，我国著名话剧表演艺术家于是之谈到在话剧《茶馆》第三幕中三个老头

撒纸钱的片段时说:"王利发在这个片断里有对旧制度的控诉,有对自己的谴责,而且这控诉和谴责又是在他自尽的决心已定之后。怎么演?控诉、自我批判,再加上向老友们的诀别,这些内容加在一起还不能演成一场低沉压抑、苦不堪言的戏啊!仔细研究一下王利发这个人吧。此时此刻,他有一个隐蔽着的感情,用我们的话说,这是他一辈子思想最解放的时刻:他用不着再向人请安、作揖、赔笑脸了,再无须讨什么人的喜欢了,对于自己的房东,甚至可以加以奚落了,自己也敢于坦然说出自己的不是,并指名道姓地骂国民党了。这时候,他感到他一辈子从来没有过的痛快。这个片断至王利发上吊自尽,是一段悲剧,但同样不能直接演那个'悲'。认真研究人物和生活本身的逻辑,便会找到新鲜的色彩,使这场戏显得曲折一些、含蓄一些,因此也就可能更感人一些。"① 是的,王利发觉得自己非死不可时,落魄的常四爷、秦二爷来了,他们的相聚使王利发在临死之前享受到这辈子没有享受过的心理上的快乐。他们像小孩过家家似的撒纸钱,自己祭奠自己。想到自己的结局,他们感觉到那么莫名其妙和可乐,都笑出了眼泪。王利发连笑都带着自我嘲讽,他指名骂国民党,当面奚落老房东,什么都不在乎了,真是痛快至极。这是王利发从没有过的大解放、大享受!等常四爷、秦二爷两位走了之后,王利发从地上再捡几张纸钱,给自己再撒一下,聊以自慰。然后,他拿起腰带上吊去了。在人物告别人世、苦中作乐的行动过程里,演员在特定的情境中,以特定的行为方式创造并传达出生动的人物感觉,使这个没有演悲剧的悲剧人物有着更摄人心魄的震撼力。

只有包含行动与感觉的人物创造,才会给人以真实感和立体感。戏剧表演由于舞台的要求,有时需要整体性、大线条地创造并传达人物的行动和感觉,电影表演则更强调感觉的细节传达,但从演员创造人物形象的角度来讲,两者之间其实是共通的。无论是戏剧表演还是电影表演,对人物行动和感觉的追求都是一致的。

第四节　体验与体现的艺术

体验和体现是表演艺术领域里的重点问题。当然,围绕着这两个重点问题存在着不同的观点、理论与实践。这些不同的观点、理论和实践相互渗透和吸取有益之处,从而推动着表演艺术的不断进步,同时也促使了表演艺术体系中不同流派的形成和发展。

① 于是之. 情泉:于是之散文随笔选 [M]. 北京:中国友谊出版公司,1999:103-104.

一、体验与体现是演员的创造性行为

演员创造角色，也就是演员"化身成角色"创造人物形象。演员"不仅在于创造角色的'人的精神生活'，还在于通过艺术的形式把这种生活表达出来"[①]。演员既要对人物的内心情感有真实、深刻的体验，又要使体验有准确、鲜明的体现，这样才能够完成人物形象的创造，才能够实现表演艺术的宗旨——创造鲜明、生动、活生生的人物形象。

可以说，演员创造角色，无论经历着怎样的创造过程，始终不会离开对人物的体验与体现，这是表演创作的客观规律。只有遵循这一规律，演员才能创造出鲜明、真实的人物形象。

表演创作是一种二度创作。演员面对的是剧本中规定的戏剧情境和人物形象。演员在表演创作时必须根据剧作家所给定的条件和要求进行再创造，使文字里的人物形象"活"起来，变成有血有肉的角色。那么，演员在创造人物时的体验和体现，是在剧本的基础上进行的创造性的体验和体现，是一种创造性行为。

二、体验

在表演创作中，演员的体验是指演员有意识地、深思熟虑地选择和适应人物微妙、复杂、难以捕捉的内心情感和心理状态，从而将其展现给观众。

（一）想象的情态能引起情感的体验

人物形象是丰富多彩的，内心情感也是极其复杂的。没有哪一个人物形象等同于演员自身形象，也没有哪一个演员的形象等同于人物形象。即使是依据演员的经历、性格写成的人物，也经过了艺术性的加工和创造。

那么，一个演员怎样才能体验到人物的情感？又靠什么获得体验呢？

人在亲身实践中，主观世界无时无刻不对客观世界产生反映、认识、感受，因此我们常把"亲身经历"叫"体验"，如骑一骑马就体验了骑马的感觉。生活中，从某种意义上来讲，人只能体验自己的情感，而且体验会自然而然地产生，并且"动于衷"而形于外。当然，也有看起来外部体现与内心情感并不一致的情况，那也是受一定心理支配的结果，也是"动于衷"的。

然而，人具有进行高级神经活动的机能，有想象的能力。"人在反映客观事物

[①] 斯坦尼斯拉夫斯基. 斯坦尼斯拉夫斯基全集·第2卷：演员自我修养：第1部［M］. 林陵，史敏徒，译. 北京：中国电影出版社，1959：30.

时，不仅感知当时直接作用于主体的事物，而且还能在头脑中创造出新的形象，即是没有直接感知过的事物的形象。这种特殊的心理能力，称为想象。"① 而人类在情感上又具有共通性，因此人是能够通过想象去体验别人的情感的。

阿·阿·斯米尔诺夫等著的《心理学》中指出："情绪经验并不局限于一个人亲自经历过的事件或个人生活经验所引起的情感。人在生活过程中所形成的条件反射联系，不仅能够产生现实事物所引起的情绪体验，而且也能够产生想象的情态所引起的情绪体验。人在想到别人身上发生的事件时，是能够体验到相应的情感的。这是一种大大地丰富了人的情绪经验的源泉。"②

生活中我们每个人都有过这样的经历。面对一些事物或想到别人身上发生的事情时，我们会产生情感的波动，产生相应的体验。一个艺术作品要能使观众投入其中，除了作品本身质量好之外，也必须依靠观众相应的想象和体验，这样才能够使人感到他的存在，相信他的半幻想式的现实性。③

例如，有一次梅兰芳请一位亲戚去看川剧折子戏《秋江》。回来后他问她《秋江》好不好，那位老太太说："很好，就是看了有点头晕。因为我有晕船的毛病，我看入了神，仿佛自己也坐在船上了，不知不觉地头晕起来。"《秋江》这折戏讲述的是尼姑陈妙常搭乘老艄公的船追赶情人的事情，舞台上找不到船和流水的实景，但靠演员出色的表演，把一女子扁舟泛于秋江之上的情景惟妙惟肖地表现了出来。老太太看进去了，想象使她脑子里浮现出泛舟江上的情景，所以感到头晕。老人产生了创造性的体验。

人类所具有的通过想象情态引起情感体验的功能，使演员能够进行人物形象的创造，为人物注入生命。

伟大的法国小说家福楼拜在追叙他创作小说《包法利夫人》的感受时说："我的想象的人物感动我，追逐我，倒像我在他们的内心活动着。描写爱玛·包法利服毒的时候，我自己的口里仿佛有了砒霜的气味，我自己仿佛服了毒，我一连两次消化不良，两次真正消化不良，当时连饭我全吐了。"④

演员要有艺术想象力。这种艺术想象力要有形象性和行动性，可以使演员在心中看到人物形象，从而激起行动的欲望并且以行动表现出来。这种艺术想象力还必须具有创造性和感染性，可以使演员把看到的事物移植为想象的事物，想象的事物又可以激起演员的内心情感。因此，演员要不断加强自己的艺术想象力。

体验的产生，不在于演员本人是不是具有和人物相类似的情感体验（当然，这

① 王朝闻. 美学概论 [M]. 北京：人民出版社，1981：103.
② 阿·阿·斯米尔诺夫. 心理学 [M]. 朱智贤，龙叔修，张世臣，等译. 北京：人民教育出版社，1957：423.
③ 转引自简平. 王朝闻全集：第八卷 [M]. 青岛：青岛出版社，2019：339.
④ 李健吾. 福楼拜评传 [M]. 桂林：广西师范大学出版社，2007：58.

也是创作素材的一部分),而在于演员是否有丰富的想象力和对生活的深入观察及对创作素材的积累,从而把这些加以集中、选择、改造、发展,最终用来进行创作。

演员在舞台上的每一个动作、每一句话都应该是准确的、生动的。在角色扮演的整个过程中,想象的翅膀打开着,虚构的人物被注入了活的灵魂和生命,人物的情境、命运都引起演员的真实感受,体验也就自然而然产生了。

没有想象,就没有体验,也就没有表演创作。

(二)"设身处地"是引发体验的有效途径

"设身处地"即演员以角色"自居",处于剧本所规定的人物"之地",在表演创作意识的指引下相信"我就是"。

中国古代戏剧理论家李渔十分强调创作时要"设身处地""代人作想"。法国小说家福楼拜也说过:"写书时把自己完全忘去,创造什么人物就过什么人物的生活,真是一件快事。"① 老舍也讲:"我是一人班,独自分扮许多人物,手舞足蹈,忽男忽女。"②

表演创作中演员只有"设身处地",才能对角色产生认识和感受,才能对角色的规定情境、行动,以及人物关系和布景、灯光、道具、音响效果等综合的舞台情境建立信念。总之,只有"设身处地"才能"生活于角色",也才能产生表演中的体验。

一次,斯琴高娃在谈到扮演《骆驼祥子》中虎妞的情感体验时说:"什么都是真的;要车份,是真的;骗人,是真的;吵架,是真的;吃醋,是真的;就连死也是真的。拍虎妞之死这场戏,我要求导演不要试拍了,一次拍成。拍完,我全身一点劲儿也没有了,心都在绞痛不止,觉得自己真要不行了,也不知死去了多少细胞!"③ 由此可见,演员只有"设身处地"才能获得对人物的感觉和体验。

巩俐在影片《秋菊打官司》中的人物创造也是成功的。在影片拍摄过程里,她以怀孕的农村妇女秋菊的面貌,在陕西乡下生活了四个多月。当记者问到"为什么秋菊眼睛总爱朝下看,眼神不那么灵活,为什么有吸鼻子的动作"时,巩俐回答:"我是在观察了很多当地农村妇女的神态之后,把她们身上的特点集中在秋菊一个人身上。从表演上来说,我并没有刻意地去追求什么。你所看到的那些动作,如吃饭、干活、走路等,都是我进入角色之后自然地、慢慢地到了自己身上。"④ 在秋菊在街上焦急地寻找妹妹的一场戏中,饰演妹妹的是个真正的农村小女孩。据说这场戏拍了四五遍,巩俐每次都流泪,小女孩也每次都哭。两个人都"生活于角色"中,她

① 朱光潜. 朱光潜美学文学论文选集 [M]. 长沙:湖南人民出版社,1980:80.
② 老舍. 出口成章:论文学语言及其他 [M]. 北京:作家出版社,1964:53.
③ 超尘,鸥洋. 和中学生谈美学 [M]. 北京:科学技术文献出版社,1989:125.
④ 李尔葳. 中国美人巩俐 [M]. 广州:南方日报出版社,2002:128-129.

们之间产生了可信的人物关系,从而引发出真实的体验。

"设身处地"在表演中引发演员的想象,使其产生对人物的体验。它是衡量体验是否合乎人物真实的标准,体验越轨"翻车",就破坏了人物形象。"设身处地"是演员进入角色、创造人物形象的最佳状态,是引发体验的有效途径。

总之,体验就是演员在表演创作意识的支配下,设角色之身,处角色之地,通过想象情态获得创造性的情感。

(三)不完全的体验

体验是演员的"假定"创造。当演员实现与人物局部感觉的相通时,在"假定"的情境中唤起了自我的"真实"时刻,情感就被呼唤出来了,体验也就产生了。"假定"创造是"以假当真"。首先,演员与角色不可能达到"合一",只能实现局部感觉的相通;其次,表演的整个过程必须是在演员表演创作意识的监督、支配下进行的。因此,演员在扮演角色时,不会达到完全"忘我"的体验,也不会从始至终沉浸在角色中。如果演员与人物达到60%~80%的融合、半融合或貌似融合的状态(这在舞台上是经常存在的),产生的情感也是近似真实的情感。

这里要强调的是,演员想要更深入角色,需要更多地观察生活,积累可供想象的表演素材,加强文化和艺术修养,提高自身人文素质,从而及时调整表演状态。表演也如运动员比赛时的发挥,既要有充分的准备,也要保持良好的竞技状态。

三、体现

演员在进行人物体验的同时,还必须寻找、选择、创造相适应的艺术形式把人物的情感体验表达出来,让观众看得见且受到感染。因此,对人物的体验正是为了体现。有能力做到精神和外形的再体现,是艺术的首要任务。"一切演员——形象的创造者,毫无例外地应该再体现和性格化。"① 可以说,体现是演员自身进行的人物外部创造,没有人物准确、鲜明的形体感觉,没有人物准确、鲜明的情感外现,我们就看不见人物。体验和体现是演员在表演创作中一个重要问题的两个方面。

(一)创造角色的形体自我感觉

演员在对人物认识、理解、分析的过程中,人物形象就在脑海里显现了,这也常被称为"心象",如所演人物的体态、坐姿、步态、手势、说话习惯、穿着打扮等。演员在创作中去感觉、去构想、去揣摩,并在自己身上恰当地体现出来,成为

① 斯坦尼斯拉夫斯基. 斯坦尼斯拉夫斯基全集·第3卷:演员自我修养:第1部[M]. 郑雪来,译. 北京:中国电影出版社,1961:265.

角色的形体自我感觉。

于是之在话剧《洋麻将》中成功地塑造了主人公魏勒的形象。他通过分析，认为魏勒是一个过时的男子汉、一个被命运抛弃了的人，但心里又不承认失败，总认为自己在生活中是个强者、胜利者。演员认识角色就是在感觉角色，认识就是感觉。于是之对魏勒的感觉产生了："一个健壮的人的衰老。不动，坐着，大老板，健壮，气壮；动起来，见出衰老。"① 于是之在观察奥地利著名指挥家卡拉扬时，发现他虽然腿瘸，但瘸得美，有风度。于是之就把这种感觉移植到了魏勒身上：左膝盖有病，走路瘸，拄拐杖，但步子很快，左脚内八字；颈略向右偏，头稍向前探，面部肌肉随思想情绪有不经意的微动——一个身体健康、精神病态的老人的外部形体感觉生动、形象地体现了出来。由此可见，演员头脑中形成的"心象"是多么重要，它是演员表演创作的引导者。演员用自己的想象创造理想中的人物，并力求在体现时做到酷似他（她）。在表演创作中，"心象"不断臻至鲜明和准确。《洋麻将》上演后，于是之在创作日记中还写道："现在就应当自己'放电影'，做些修正。点滴解决，得一点是一点。要反思。"② 角色在演员的创造中不断深化、丰富，人物形象鲜明、生动地在演员身上体现出来。

美国著名影星艾尔·帕西诺在影片《闻香识女人》中，扮演双目失明的退役军官弗兰克·斯莱德中校。斯莱德是一个性情十分暴躁的人，他喜欢高谈阔论，喜好追逐女人并讲究美食。失明给他带来了巨大的痛苦和沮丧，但他不愿意因失明使自己失去尊严。在斯莱德教一个青年女子跳探戈舞的一场戏中，我们看到艾尔·帕西诺在角色形体设计上的独特用心。通过斯莱德中校的翩翩起舞，我们能够清晰地感受到他在战胜自己、欣赏自己，展示自己在女人面前的魅力，希望找回生活的勇气；同时，他又将盲人在黑暗中的曼妙舞姿表现得恰到好处。在表演创作中，演员对角色的捕捉和感觉非常重要。演员对角色的感觉愈到位、愈深刻，才会更加鲜明、有力地向观众传达他（她）对角色的理解。也只有当演员在创造和体现了角色的形体自我感觉的时候，人物形象才会诞生。

（二）人物情感高潮时的体现

人物情感高潮是演员扮演角色的过程中最具力度和厚度的时刻，也是演员体现角色深度的展现。人物情感高潮无论是对作为创作者的演员，还是对作为欣赏者的观众来说，都是最具有感染力和震撼力的。然而，由于人物情感高潮时准确、有力的体现大都不能自然产生，所以演员要把此刻人物的情感传达出来的话，就要进行选择与创造，并找到"最佳方式"来体现。斯坦尼斯拉夫斯基也承认："真正的体验

① 王宏韬，杨景辉. 演员于是之 [M]. 北京：北京十月文艺出版社，1997：181.
② 王宏韬，杨景辉. 演员于是之 [M]. 北京：北京十月文艺出版社，1997：187.

艺术也常用表现艺术的一些富有外部效果的手法来渲染自己。"①

上海人民艺术剧院演员王频在扮演话剧《复活》中的喀秋莎时,对"最佳方式"的选择是有体会的。在第一幕末,喀秋莎从车站回来,她遭到被遗弃的严重打击后昏厥了过去,随后被人扶进客厅。她醒过来后,诅咒上帝和人世间的一切,该幕在大段台词结束时闭幕。王频每演至此,声泪俱下,已相当感人,但她仍然觉得没有找到体现人物情感高潮时的"最佳方式"。她向导演建议,当喀秋莎大声说完台词后,冲向舞台前区正中央,大叫一声"啊!",然后双臂笔直地向天高举,似乎在控诉整个宇宙,同时整个人直挺挺地向前扑倒在台上,此时幕急闭。试演后,这个难度很大且强烈的形体动作与激情结合起来,产生了很强的冲击力量,震撼了观众的心弦。

有人说,痛苦是宝贵的,因为这时候的情感最强烈、最深刻。因此,人物情感高潮也往往设定在痛苦的极点上,这也是演员在表演创作中非常重视、着意体现之处。

在美国影片《教父》第三部中,艾尔·帕西诺饰演的迈克尔·科林牵着女儿玛丽与全家人走下歌剧院的台阶时,原本射向教父迈克尔·科林的子弹却无情地击中了女儿。幸免于难的迈克尔怀抱血流如注的女儿,呆呆地仰望着天空,张大着嘴长时间地舒不出一口气。最终,他的悲号将影片推向了高潮。人物情感高潮时的体现对于角色的创造来讲,起到画龙点睛的作用。

(三)体现中包含着表演技巧的魅力

表演艺术在不断发展。人们对表演艺术的要求是更真实、重感觉,含蓄而有力度。这蕴含着更高的标准。

在表演基础训练中,学生不仅要掌握表演方法和诸多的内外部技巧,还要对表演有更高的追求——"寓技巧于无技巧之中"。想要达到这一要求,必须把技巧融入对角色的创造中,形成一个统一体。那么,在这个被加强了的统一体中,角色的创造必将包含有生命力的、有魅力的技巧。只有通过技巧,角色真实而微妙的内心世界才能被挖掘和表达出来,才能具有感染力。

中央戏剧学院表演系86级干部专修班演出的话剧《桑树坪纪事》中,"阳疯子"福林追着喊着寻找妹子。他发现妹子不见了时,身子一下子直挺挺地向后倒去。紧接着福林哭着、喊着、滚着、爬着,呼号着"妹子,妹子"。歌队的歌声和福林撕心裂肺的叫声令人痛彻心扉,也升华了观众的情感。这里演员形体和声音的表演技巧,在角色的体现中展示了很强的魅力。

演员要学习、运用表演技巧,以达到对人物更好的体现。如果没有一定的表演技巧,任何剧本的思想、主题和活生生、形象化的内容,都难以传达给观众。当表

① 孙维善等. 导演艺术探讨:斯坦尼拉夫斯基体系在中国的运用 [J]. 戏剧艺术,1980 (01):69.

演技巧成为自己下意识的创作能力时,才能与内心体验融为一体。表演技巧也只有融于角色的体现中,角色才具有魅力。

我们通过对体验和体现的列举和阐述可以发现,表演艺术中体验和体现的目的是演员能创造性地产生相应的人物"心理—形体"的自我感觉。只有体验与体现相结合,才能够使表演具有含蓄和鲜明相统一的表现力,才能够产生"情在意中,意在言外,含蓄不尽,斯为妙谛"[①]的艺术感染力。

当然,剧本体裁、演出风格等都会对角色的体验和体现有特定的要求,但道理是相通的,演员要在实践中去运用、领悟。

四、体验和体现的关系

(一)相互依存、辩证统一

演员实现对角色的创造,就是实现对角色的体验和体现。体验和体现是一个整体的两个方面,相互依存、辩证统一。

没有体验则无从体现,没有体现也看不见体验。戏曲界有一是神,一是容,神是内在,容是外表,神贯而容动之说。[②] 于是之也曾这样说过:"内心是看不见的,你所体验到的内心,哪一个不是通过他的外形叫你看到的?哪有不经过外形的内心啊?……内容和形式是辩证法的一对范畴,离开形式,内容就不存在了。"[③] 体验依附于人物的行为体现出来,因此,没有体现就没有人物形象的产生。人物还得富有鲜明、准确的性格色彩,否则体验就会变成魂不附体的幽灵。

因此,体验是创造角色的基础,建立在这一基础上的体现才是演员创造角色的目标。演员创造角色应结束于外部性格化的构成。可以说,体验和体现是以内要外、以外看内、内外结合、相互依存的。在一个角色的创造中,如果演员对人物的思想情感没有深刻的体验,那"表演"出来的体现也必然是虚假、造作、拙劣的技巧卖弄,不仅不会创造出鲜活的人物形象,甚至会歪曲、糟蹋原剧中的文字形象。因此,演员在创造角色时,既要深刻体验人物的精神世界和思想感情,又要有鲜明、准确的外部体现。只有遵循这一表演创作上的规律,才能创造出栩栩如生的人物形象来。

(二)相互影响、相互作用

体验和体现又是相互影响、相互作用的。

体验角色是创造人物形象的基础,而它又是通过体现来传达的,因此体验角色

① 转引自王朝闻. 美学概论[M]. 北京:人民出版社,1981:192.
② 周慕莲. 周慕莲舞台艺术[M]. 上海:上海文艺出版社,1962:142.
③ 王宏韬,杨景辉. 演员于是之[M]. 北京:北京十月文艺出版社,1997:217.

的对与错、深与浅，都将影响体现角色的程度。体验对体现有着至关重要的影响。符合人物行为逻辑的、符合规定情境的、符合人物心理状态的外部体现也会引发情感的产生，引发演员对角色的内心体验。演员在表演创作中通常是先产生内心的愿望，然后通过外部动作表现出来。但也存在相反的情况，某些外部动作会引发演员相应的内心情感，外部动作激发内在体验，这是由形体的体现进入内心的体验。演员在人物形象的创造中，有时会先找到某些体现方式，尤其在人物的外部特征、行为方式、情感表达、语言特点等方面。演员在进行这些外部动作体现时，也会引起他（她）对人物内心的体验，帮助演员进入创造角色的状态。

北京人民艺术剧院演员董行佶在创造话剧《悭吝人》中阿巴贡的形象时，首先找到的是人物的眼睛：长长的眉毛下一双不停闪动着的眼睛，总是发出猜疑的光。关于体验与体现在表演中的相互作用，他是这样体会的："如果对于角色的情感体验已经有了几分，而在这时发挥出来的外部技巧又会刺激了我，几乎在同时我的感情马上更强烈。这就是说外部动作本身可以诱发、丰富内心的感受。所以我认为无论从内到外，还是从外到内，'内'、'外'的关系应该是相辅相成的，而不应该是对立的。"①

演员在创作中，通常是先产生内在的愿望，然后将这种内在的愿望表现在外部的行动里。也就是说，真正的情感在内心产生，再通过身体呈现出来。但体验和体现又是一个统一的整体，相互影响、相互作用，有时难分先后。因此，演员对于不能马上产生感觉的角色，可以不从内到外，而是从外到内、内外交织地去贴近人物。

至于说是从内到外还是从外到内，这只是在表演中如何寻找切入点的问题。实践告诉我们，在对同一个角色的创造过程中，有的时候先体验到了内在的情感，需要继续寻找体现的手段与技巧；有的时候先从外部动作入手，接着又体会到了人物的内心感受；有的时候是内外同步向前发展。总之，体验和体现是难以分先后、无法分阶段的，它们是相互启发、相互引导，生存在一个整体里并且共同前进的。著名戏剧家焦菊隐指出："人物在演员的内心与外形上，是逐渐发展起来的，是不平衡地向上发展起来的，是内在与外在有机地联系着发展起来的，也就是说，是从一点一滴的变化，发展成为整个的变化，从量的变化发展成为质的变化，从内在力量的矛盾发展成为统一的性格……"② 著名戏剧家金山对体验和体现也曾有过简明的概括："没有体验，无从体现；没有体现，何必体验；体验要深，体现要精；体现在外，体验在内；内外结合，相互依存。"③ 他们都道出了体验与体现相互依存、辩证统一，相互影响、相互作用的关系。

① 北京人民艺术剧院《艺术研究资料》编辑组. 攻坚集［M］. 北京：中国戏剧出版社，1982：330.
② 焦菊隐. 焦菊隐戏剧论文集［M］. 上海：上海文艺出版社，1979：64.
③ 金山. 在赵丹表演艺术讨论会上的发言［C］//金山. 金山戏剧论文选. 北京：中国戏剧出版社，1980：491.

第五节　时空传达的艺术

一、表演创作活动也是时空的传达活动

表演艺术不同于一般的认识活动，还需要在这种实践性的创造活动中，发挥艺术手段的独特功能，从而完成艺术作品的创作。在创作艺术作品的过程中，就包含着艺术的传达活动。传达活动是艺术家对客观的物质世界的反映，而不是反映客观的物质世界本身。正如美学界前辈王朝闻先生所讲："艺术的传达活动，是一种实践性的活动，是实际制成艺术作品的活动。"[1] 可见传达活动是艺术创造活动中，也是表演创作活动中必然的、有机的重要组成部分。通过传达活动，演员的表演会变成实际可见的物质存在的形态。如果缺少了传达活动，表演创作活动将会变得缺乏生机、没有内涵、流于形式，其实践性也会被大大削弱。因此，没有传达活动的表演创作活动是不存在的。

任何一种艺术都有其特殊的存在形态和传达方式，如广播、音乐被称为"时间的艺术"，绘画、雕塑被称为"空间的艺术"；而表演艺术则是在特定的时间和空间里存在的，被称为"时空统一的艺术"。

在时空中进行传达活动，就成为表演艺术的特性之一。表演艺术也只有通过在时空中传达，才能被人们承认、接受和欣赏。

二、表演在戏剧与电影中的不同传达方式

各类艺术都有着自己特定的传达方式，其目的正如王朝闻先生所讲："一切艺术传达手法的最基本的目的，是为了更有效地让欣赏者自觉地接受作品所给予的感染和影响。"[2] 戏剧和电影是两类不同的艺术，它们在时空的运用上、在传达方式上就存在着差异。

首先来谈谈戏剧表演的传达方式。

戏剧是由演员扮演角色，在舞台上当众进行表演的艺术，创造的结果直接呈现在观众面前。演员与观众之间有着活生生的交流，演员每演一次就是一次重新创作。

[1] 王朝闻. 美学概论[M]. 北京：人民出版社，1981：184.
[2] 王朝闻. 美学概论[M]. 北京：人民出版社，1981：190.

就是说，演员的表演与观众的欣赏是同步的，即演员表演的同时就进行着传达，这是戏剧表演的传达方式最重要的特点。因此，演员和观众是戏剧最根本的构成要素。俄国著名导演、演员和戏剧理论家梅耶荷德曾说："一旦观众对舞台上发生的事件有了反应，剧院就开始存在。"① 这一直接的传达方式使演员的表演通过观众的视觉和听觉即时传递出来，达到感染观众的目的。可以说，戏剧表演的传达方式具有能动作用。

戏剧直接呈现在舞台上，对于观众来说，这是整体的欣赏、主动的选择，这是戏剧表演传达方式的又一特点。演员只要上台表演，观众都看得见，而且是愿意看谁就看谁。正因为这一特点的存在，所以在某些表演的时刻，可以通过很多戏剧手段，诸如演员的鲜明体现、突出的舞台调度或音乐、特效、灯光、旁白、独白等，来达到强化传达效果的目的。

戏剧表演对于观众来说是单视点、单方位、有距离的欣赏。观众看戏都是对号入座，固定在一个座位上；有些实验演出会让观众跟着表演区的移动而挪动自己的位置，有时演出中会邀请观众一起参加创作；小剧场戏剧或环境戏剧等会缩小舞台与观众之间的距离。然而，无论怎样做，也没有彻底改变观众在欣赏时刻的单视点、单方位、有距离的状态，这也成为戏剧表演传达方式的另一特点。

其次来看看电影表演的传达方式。

电影演员并不是当众进行角色创造，而是面对摄影机进行表演。电影演员的表演被拍摄记录在胶片等介质上，然后经过蒙太奇技巧的剪辑、后期制作，最后通过拷贝放映呈现给观众。通过画面，观众才欣赏到经过技术制作和艺术加工的电影演员的表演。也就是说，电影中的表演是通过媒介的层层传达才与观众见面的。

此外，电影表演不给观众以选择的自由，只给看镜头中的内容。它已经突出了要展示给观众的东西。电影可以把人物最微细的情感、心理活动加以放大，再推到观众的面前。这种无法选择的、强制性的传达方式是电影表演传达方式的一个特点。

由于记录表演的摄影机具有可移动性和透视性，所以电影表演不存在传达距离远的缺点，观众甚至还可以进行多方位、多视角的欣赏，看到演员在最难以呈现的，甚至现实生活中根本不存在的虚幻空间里的表演。演员对角色最细微、深邃的体现，都会清晰地传达到观众眼前。电影表演的这种无距离、透视性、多方位、多视角的传达方式，既是它最重要的特点，也是其最大的优越性。

对表演在戏剧和电影中不同传达方式进行比较与认识，目的在于熟悉它们各自的特点，使表演适应其传达方式的需要。演员应努力提高自身的表演能力，能动地掌握和运用戏剧和电影的传达方式，从而能更好地、游刃有余地展示自身表演的魅力。

① 中国戏剧出版社编辑部. 戏剧观争鸣集：二 [M]. 北京：中国戏剧出版社，1988：419.

第二章

BIAOYAN JICHU XUNLIAN

演员的创作素质

第一节 演员的创作任务

一、演员是艺术形象的创造者

演员是表演者,是将剧本中的文字形象转化为人物形象的扮演者,是艺术形象的直接呈现者。创造出有血有肉、活生生的具有审美价值的艺术形象,就是一个演员的任务和使命。

审美价值的体现,是艺术形象真、善、美的辩证统一,即符合生活本质的真实,有思想内涵和完美的表现形式。

其中,占据首位的真实是审美价值得以存在的前提和基础。真,对于一位表演者来说,无疑体现在他(她)对角色的扮演中。

看来,演员所创造的艺术形象的真实,是最基本的要求,也是最实质的标准。

真实是演员表演的生命,是艺术形象得以存活的灵魂。对于艺术形象真实的创作,总体来讲,演员要从以下三个方面进行把握:首先,把握剧本。这是正确理解和准确掌握人物的根本。演员要以剧本中的文字形象为依据,在再创作的过程中进行丰富、加工,通过扮演角色的舞台行动来完成塑造,以鲜活立体的人物形象为归宿。其次,把握生活。生活是角色创作的沃土,也是衡量角色真实性的标准。无论直接还是间接的生活都是演员创作不可脱离的源泉,演员从中汲取营养、获取素材,从而进行艺术形象的创作。其创作不仅要符合生活本质的真实,而且要经得起生活

的检验。这种真实是经过演员对生活的集中和概括、加工与提炼从而创造出来的艺术真实,是"采取一端,加以改造",是"杂取各种,合成一个"而产生的艺术形象。它不是肤浅表象的照搬和拼凑,而是依据生活的创造。它应该比生活"更高,更强烈,更有集中性,更典型,更理想"①,才是具有内涵的且符合生活本质的艺术真实,是本质的真,是典型化了的真,是形象的真。我们说,"所谓演员的技巧,就是怎么把生活的真实变成艺术真实的这么一种本事"②。最后,表演真实。一个艺术形象的产生是演员和角色在深刻交流的整个过程中逐渐孕育、培植和积累起来的。演员和他(她)所体现的形象有着活生生的相互作用,有着微妙的联系和互为依存的结果。演员只有进入角色,认真地"生活于角色",才能产生准确的自我感觉。只有建立在这种基础上的传达和体现才是真实可信的,演员塑造的人物形象才能够具体而生动地诞生。演员表演的真实及情感的真挚表现得越深刻、越细腻、越别有意味,人物形象的真实程度与艺术感染力越强。

这里简单概括上述三个方面:把握剧本,把握生活,表演真实。它们在演员对人物形象的创造中,如同三条编织在一起的纽带,缺一不可、不能分割,相互依托而存在,共同凝练在角色的创造中。

演员是艺术形象的创造者,体现具有真、善、美辩证统一的人物形象是演员的使命和追求。想要胜任这项创作任务,演员必须不断地加强自己对生活的积累,对思想与文化修养的提高,使表演技巧日臻熟练和完善。创作出鲜活且富有魅力的角色,这是令演员痴迷一生的理想。

二、演员创作的接受者是观众

波兰戏剧革新家耶日·格洛托夫斯基曾提出"质朴戏剧"的理念,主张"戏剧"提纯。他将戏剧中一切非必需的因素排除之后,只剩下两个必不可少的因素——演员与观众,因为"没有演员与观众中间感性的、直接的、'活生生'的交流关系,戏剧是不能存在的"③。"剧场艺术的主要的、不可抗拒的力量就在于演员的活脱脱的、跳动的心脏,在于他那炽热的思想感情。他是激动观众的舞台形象创造者。"④

可以说,戏是为观众写的,演员是演给观众看的,观众永远是最直接、最终的接受者。牢牢记住观众的存在,这是演员创作的出发点和宗旨,它贯穿在演员对人物形象的整个创造过程和表演过程中。记得有一句老话叫作:"心中有人,目中无人",用它来概括和要求演员在创作时与观众的关系是很精辟、很形象的。

① 毛泽东. 毛泽东选集:第3卷 [M]. 北京:人民出版社,1967:818.
② 王宏韬,杨景辉. 演员于是之 [M]. 北京:北京十月文艺出版社,1996:224.
③ 耶日·格洛托夫斯基. 迈向质朴戏剧 [M]. 魏时,译. 北京:中国戏剧出版社,1984:9.
④ 阿·波波夫. 论演出艺术的完整性 [M]. 张守慎,译. 北京:中国戏剧出版社,1982:5.

这个"人",就是观众。演员作为角色,当然要专注地投入其中,不应该去注意观众,但是,在演员的心里,在创作的意识中必须意识到观众的存在。要想到戏是给观众演的,要演得清楚,这样才能让观众看得明白,才能抓得住观众。"老舍先生曾经说过,'戏剧语言要像鞭炮那样一点就响'。这句话说出了舞台艺术的一个规律:要使观众在感官接触到舞台上一切活动的同时,能立刻接受下来,收到明确的艺术效果。在舞台上要把人物内心世界全部让观众看到,包括最细致的感觉。"① 要做到这一点,演员必须掌握人物"心理—形体"的自我感觉,必须找到最能够体现人物的准确、鲜明的动作。例如话剧《骆驼祥子》第一幕暗转后,虎妞备好了酒菜,打算引诱祥子,这是为她嫁给祥子打开通道的一段戏,也是非常难演的一段独角戏,是虎妞向往美好婚姻的一段心理外化的戏。

舞台上暗暗的。夜深了,虎妞掌着煤油灯从室内匆匆地走了出来。她换了一件葱绿色小绸袄,头发比白天梳得整齐,鬓边插着一朵鲜艳的西番莲,和抹得鲜红的嘴唇相映。她仿佛听到了声音才出来,走到大门口,四周寂静,她失望地回身,把灯放在方桌上。这时,她忽然警惕地看了看车夫们住的房门,又看了看大门,然后蹑手蹑脚地走近车夫们的房门口,发现屋里没动静,才悄悄地把搭襻扣上。她带着一种轻微的恐惧,万一这时把车夫们惊醒了可不好。她后退一步,眼睛和耳朵都不离房门,肯定车夫们真都睡着了,这才得意地转身,带着一种悠闲、幸福的感觉,理理桌上早就摆好的酒菜、杯筷。她抽下挂在大襟纽扣上的绸手绢,慢慢地擦着酒杯,想象着即将同祥子对饮的场面,脸上呈现着愉快的微笑。放下擦好的酒杯,拿起第二只时,她看看大门,还是静悄悄的,又看看挂钟,已经十一点多了。她收起了笑容,这么晚了,祥子怎么还不回来,会不会和小顺子一道"去找野娘儿们"?(这是祥子上场后虎妞的台词)于是酒杯越擦越快⋯⋯她又听到门声,赶快放下酒杯,掌灯去迎,刚走几步就停住了,原来是隔壁之人回家。她叹口气,放慢脚步走向堂前账桌边,慢慢坐下,一边轻轻哼着评剧《马寡妇开店》的曲调,一边玩骨牌算命,刚放下几张,又回头倾听,还是静悄悄的。她等得无聊,揪下鬓边的西番莲⋯⋯这时一个灯蛾飞来碰了她的鼻子,她把等得着急的闷气全撒在灯蛾上,于是开始扑灯蛾,把灯蛾打死了,心里的气才消了点。正要再卜算自己的命运时,大门响了,她赶紧站起来,又想不对,花忘了戴了,于是慌忙地插上西番莲,照了照镜子,端起灯正转身去迎,祥子却已经进来了⋯⋯②

这些动作都是演员在排练中经过反复推敲才确定下来的,符合人物的性格和等待祥子的心情,使观众一目了然,并被演员那激情充沛的表演感染,产生会心的共鸣和想象,得到赏心悦目的艺术享受。

① 北京人民艺术剧院《艺术研究资料》编辑部. 攻坚集 [M]. 北京:中国戏剧出版社,1982:326.
② 赵韫如. 梦飞江海:我的戏剧求索之路 [M]. 北京:中国戏剧出版社,2005:333-334.

演员要清醒地知道自己是为观众创作、向观众表演，因此，人物的一切行为要展现在观众面前，要让观众看得明白、看得清楚、看得进去。然而，这并不是轻易就可以做到的，它要求演员具备创作上的表现能力。表现能力是一个演员能力的综合体现，即全面扎实的创作素质及娴熟的表演技巧，而表演技巧的掌握又是建立在创作素质的基础上的。这也是强调演员接受表演基础训练的重要原因。

第二节　演员应该具备的能力与感知

演员的任务和使命，就是创造出具有审美价值的人物形象。这不仅对演员的整体素质提出了很高的要求，而且对演员应该具备的能力与感知提出了更高的要求。在表演创作中，演员是既特殊又重要的存在，演员既是创作者，又是创作的材料与工具，最终又是创作出来的艺术品——人物形象。这必然要求演员在生理、心理及精神层面上具有一些特殊的能力和感知以适应表演艺术的需要。演员经过苏醒的"召唤"、规范的"修整"、开掘的"打磨"……在"培养液"中"浸泡"、吸收、成长，最终发生质的变化。天然材料变成了可以使用的、具备创作素质的表演材料。

那么，演员应该具备哪些能力与感知呢？编者在此将它们归纳为"七力七感"。

一、能力

（一）敏锐、细致的观察力

生活是表演艺术创作的源泉，表演创作离不开生活这一重要的沃土。表演艺术是表现人的艺术，那么演员对于生活中人的观察就是一个最主要的基本功。

那么，如何从生活中捕捉创作素材和灵感呢？那就要靠我们观察的"眼力"，而这个"眼力"就是指发现生活的能力。观察生活重在发现。演员就是要有一种不寻常的观察力，能够捕捉到现象表面下那一点点深邃的东西，能够做到"由表及里""由正及反"。这就是演员为表演创作所必备的敏锐、细致的观察力。然而，它必须要经过训练、培养。

当然，演员在进行人物创作时并不是其所需要的一切素材都能在生活中直接观察和发现到的。这就要求演员在创作过程中，汲取、选择、吸收、消化并加以想象、丰富、充实、创作所积累的生活素材，最终整合到所创造的人物形象中。这样，演员所观察和发现的素材才能够有用，才能够得以体现。

于是之在准备电影《龙须沟》程疯子这一人物形象的过程中，多次走访众多老

艺人，观察和体验他们的生活，"总之在杂耍园子里泡呀，聊呀……还积累了人物许多外形的素材"。① 我们现今所看到的这一个程疯子的人物形象，无论是走路的姿态、衣着、发型、手势还是眼神等，都是于是之从生活中观察到并加以提炼、加工、改造、综合出来的。于是之曾这样写道："……特别是眼神，我从老友丁力那带有感慨神气的眼神加以模拟、发展，成了程疯子特有的眼神。"② "丁力和我过去在一个剧团工作过一段，这人入世较深，有时有点恃才傲物，自卑与自尊错综在他身上。"③ 由此看到，于是之对生活的一点一滴都有着敏锐、细致的观察和发现，并通过外在的观察来洞晓人物的思想，寻找人物的自我感觉。于是之还写道："了解人物思想，为此体验生活，了解人物思想同时也是了解人物外在的过程；了解的同时又是选择的过程，看哪点合适哪点不合适，选择了合适的东西，你就练，你练了，反过来又帮助你了解人物的内心……获得了那个人物真正的自我感觉、正确的自我感觉，就是演员最自由的时候，信念最强——我就是那个人物。"④

可见，对生活的观察和发现是体验人物内在感觉的重要基础，是演员"生活于角色"的前提。

观察生活、发现生活素材的能力是演员经过有意识地、长期不懈地刻苦努力才培养起来的。要做个称职的演员，就要永远把目光投向生活，投向生活中的人。提高观察力是演员积累与获取创作素材的基本功。著名戏剧艺术家焦菊隐先生曾指出："……排演前那种短期的体验生活，和平日经常地投向生活，二者对于艺术创造都是有用的，哪一样也不可缺少：没有后者就丰富不了自己的生活，丰富不了自己艺术创造的原动力；没有前者就不知道如何去提炼和集中生活里的特征资料以进行创造。"⑤ 生活永远是演员表演创作中取之不尽、用之不竭的源泉。"演员对人、对事、对生活要特别敏感；对一种气氛、意境、情趣、情绪……要有音乐家、诗人那样的敏感，就像一块海绵似的搁在水里就能吸收东西。"⑥ 当然，只有热爱生活的人，才能够去发现生活、汲取生活养料；只有忠于生活的人，才能够正确地理解生活、表现生活。只有这样，演员才能够创造出"人人心中有，人人笔下无"的人物形象。演员应该要求自己做这样的人。

（二）积极稳定、持续发展的注意力

演员在表演创作中的注意力是一种受意识支配的、有意识的注意。也就是说，

① 王宏韬，杨景辉. 演员于是之 [M]. 北京：北京十月文艺出版社，1996：218.
② 王宏韬，杨景辉. 演员于是之 [M]. 北京：北京十月文艺出版社，1996：202.
③ 王宏韬，杨景辉. 演员于是之 [M]. 北京：北京十月文艺出版社，1996：218.
④ 王宏韬，杨景辉. 演员于是之 [M]. 北京：北京十月文艺出版社，1996：219.
⑤ 刘章春. 焦菊隐戏剧散论 [M]. 北京：中国戏剧出版社，2015：210.
⑥ 王宏韬，杨景辉. 演员于是之 [M]. 北京：北京十月文艺出版社，1997：225.

演员应把自己的注意力积极、稳定地集中在表演创作上,集中在行动的对象上,并随着行动的发展而不断地发展下去。关于注意力最基本的要求是演员在表演创作中,能够做到真听、真看、真感觉,真的有内心活动。某些时候,演员难以把注意力集中在表演创作上时,需要强制自己去注意自己的行动对象,但这种强制性的注意不应是僵死的、凝固的、不积极的。有些演员虽然看似注意了,但这种注意是停滞的,没有跟行动联系在一起,使他(她)不能真实、有机地与交流对象互动起来。

演员应沉醉于戏剧情境,不能游离于所注意的对象,注意力永远要跟随情境、交流对象而变化、发展。只有注意力不断地变化、发展,才能够使人物的行动不断地向前推进。总之,演员要学会培养注意力,要使它逐渐成为自身应该具备的能力。要把有意识的注意和强制性的注意变成一种下意识的创作能力。

(三)形象性的想象力

想象是指人用内心视觉去"看",而且看到正在想的东西。这是人人都具有的本能。

表演创作离不开想象力,剧本中的文学形象,以及银幕上的人物形象走上舞台,都是在演员想象力的作用下,得以丰富、充实、深化、鲜活的。正像斯坦尼斯拉夫斯基所讲:"它是演员在艺术工作和舞台生活的每一瞬间所不可缺少的,无论他在研究角色也好,或者在再现角色也好。在创作过程中,想象是引导演员的先锋。"① 实践证明,想象力是演员应该具备的能力中不可缺少的部分,也可以说没有想象力是做不成演员的。每个人都有想象力,其他艺术创作者也需要想象力。然而,演员的想象力有别于他们,有着自身的要求与特点。

首先,演员的想象力需要有行动性。这要求想象力能够促使人物行动得到积极、有机的推进与发展,通过行动展现人物,通过行动创作人物。因此,演员要具备人物特有的、具体的、生动的"心理—形体"方面的想象力,同时,演员的想象力也要接受人物行动的制约和检验。

演员姜武在电影《洗澡》中扮演智障青年傻二明,这个人物就体现了他特有的形象性的丰富想象力。如"水淹舞台"一场,傻二明帮父亲在"清水池"洗澡堂干活儿。有一位常客叫苗壮,是个专爱唱意大利歌曲《我的太阳》的小伙子。每当苗壮在淋浴喷头下放声高唱的时候,傻二明总会站在一旁欣赏他的歌声。一次,居委会组织了一台露天文娱晚会,苗壮也以《我的太阳》为节目报名参加演出。但当伴奏音乐响起后,小伙子却久久唱不出一句歌词,傻二明呆呆地望着站在台上的苗壮,为他着急。此时,这一情景也引起了傻二明的联想——只要往他身上浇水就一定能

① 斯坦尼斯拉夫斯基. 斯坦尼斯拉夫斯基全集·第2卷:演员自我修养:第1部[M]. 林陵,史敏徒,译. 北京:中国电影出版社,1959:85.

唱出来。于是，傻二明连忙找来了街道附近浇花用的水管子，打开开关，手举水管不顾一切地向舞台上喷去。自来水从天而降，舞台上的小伙子苗壮果真一下子就恢复了在洗澡堂里唱歌的状态，信念十足地唱完了那首《我的太阳》，并赢得了全场观众的掌声。这一行动的想象是傻二明——一个智障的人所特定的、特有的行为，是合理的、有机的，是非常生动而有内涵的。因此，观众在为这一行动发笑的同时，更能体会到傻二明给予人们的理解和支持。他是那么乐于助人，有爱心，他用他特有的方式表达出来，使观众感到温暖。观众在赞许傻二明的同时，也会收获内心的感悟。

其次，演员的想象力还必须具有形象性。这里还是以傻二明的人物创作为例。演员姜武从外到内进行了一定的揣摩，才会使傻二明的形象这样生动、鲜明。他剃着一个锅盖形的发型，身体微微发胖，双手总是搭在肚子前，腿稍稍叉开，跑起步来总是弯曲的，眼睛里充满了一种很快活的感觉，脸上总是挂着憨憨的笑。他总是勤快地干活儿，也总和大家在一起。演员通过形象性的想象力使人物更加准确、饱满。可见，演员的想象力必须先服务于人物的行动性，再赋予人物的形象性。想象力的行动性与形象性是紧密相连、密不可分的。

总之，演员活跃的、有生命力的想象是表演创作的基础。想象力是可以培养和发展的，并且要不断培养，才能不枯竭。生活的积累、知识的广博、文化艺术的修养等，都是丰富和活跃想象力的基础。提高形象性的想象力是演员终生需要锻炼的基本功。

（四）真挚细腻的感受力

演员所具备的感受力是指能在虚构的情境中感受角色及角色的生活，并接受客观事物刺激的能力。同时，这种感受力不是短暂的，是接连不断地变化和积累的，是角色厚重的情感体验和精神体验的复合体。

表演艺术又是情感的艺术。一个演员缺乏感受力，就不可能有体验，也就无从去体现。没有真情实感，就无法深入人物的内心世界，更谈不上展现人物的精神面貌。没有感受力就不可能获得感觉，没有感觉就不可能准确地把握有机行动，因为感觉是行动的起点。也就是说，行动的第一个环节就是感觉。演员要有真挚的、细腻的感受力，这是执行与推进人物行动的基础。

在电视连续剧《结婚十年》中，演员徐帆饰演妻子韩梦。其中一段，当她亲眼见到丈夫成长跟另一个女孩儿王菁拥抱时，她一下子就躲到了树后，感到特别吃惊，不敢相信自己所看到的。她有些发蒙，转身要跑，可腿却不听使唤，踉跄着一个跟头摔在地上。她急忙爬起来狼狈地跑回了家，紧紧地关上了房门，喘息着趴在门上。徐帆没有像我们常见的那样对于这一情景做类型化的处理，例如顺着门滑下，坐在地上呜呜地哭……她的表现是极力控制自己的情绪，却控制不住。她漫无目的地在

两个房间中走来走去，想坐到床上，可又神魂不定地坐不下，眼泪唰唰地流着，却哭不出声。她不知如何是好，抄起电话，可不知打给谁，甚至不知该不该打，又无奈地放下了。她一边喘着粗气，一边拍打着自己的额头，她真的不知道该怎么办。以她与丈夫的恩爱程度，她真料不到会发生这样的事。就在这时，她似乎想到了什么，急忙跑向了儿子的小床，一下子抱起正在酣睡的儿子，把他放到自己跟丈夫睡的大床上。她紧紧地拥着儿子、贴着儿子，依偎在儿子身边，跟儿子躺在一起、搂在一起。现在能够属于她的就是儿子了。我们似乎听见了韩梦在喊："儿子，千万别离开我！我可不能没有你啦！"这一段戏，可以说是一场艰难的单人表演。在演员真挚、细腻的感受和准确、生动的体现下，完成得非常精彩，富有感染力。观众为韩梦遭遇万万没有想到的意外及难以承受的打击那一瞬间的表现所打动，为韩梦对丈夫的情、对儿子的爱而感动。演员徐帆深切的感受力给予了表演动人心弦的魅力，值得赞赏。

从以上的例子中可以看出，只有演员的感受力足够真挚、细腻，表演时才能让人感觉到人物的真实与鲜活，才能避免类型化的人物、类型化的表演。激动并不说明有感受力，流泪并不一定有感染力。演员需要的是能够创造出人物情感体验的感受力。它是体验的保证，是体现的基础。

（五）真实准确的判断力

判断力是指演员在表演创作时，在假定虚构的情境里，在已知剧本情节与人物的一切情况下，也要能像活生生的人那样产生此时此刻的真实心理活动，能够进行思考，能够对不断变化的情境产生判断。也就是说，演员要在人物形象的创造过程中，想角色之所想，思角色之所思。

真实准确的判断力是演员一项非常重要的能力。不掌握这种能力，演员就无法体会到人物真实的内心活动及心理活动的过程。没有内心活动的表演是苍白的、干瘪的、虚假的。判断是舞台行动中一个极为重要的环节，是推动行动发展的动力。演员在产生感觉的同时就会产生思考并给予判断，这是行动的根基。失去了它，人物的行动就会没有内在逻辑，演员的表演也只是会装模作样地表演结果。判断有着鲜活的过程，不是僵死的、刻板的，更是不可以去背诵的。判断推动、影响、产生着行动；判断带动着体验、产生着情感，特别是在展现人物重大心理矛盾的地方，它使观众仿佛听到了人物的心声，感受到了人物情感脉搏的跳动。

判断作为行动的一个重要环节，是人物接受客观刺激时进行感受、思考并做出决定的过程。判断是规定情境中人物行动过程的思想活动，是人物行为活动的依据。演员需要准确地依靠富有逻辑性的思考与判断来规范人物行动的发展。演员的判断力是整个舞台体验过程中限制角色思想的一个不可缺少的枢纽。演出中，演员应在相对固定的判断的前提下，真实准确、生动灵活地再现判断的过程。

(六) 多彩深湛的适应力

适应力必须伴随交流而产生，没有交流就没有适应。适应力是演员体现和揭示人物内心世界的有利手段，借助适应力表露角色的思想情感和心境。要把内在情感传达给交流的对象也要借助适应力，通过适应力去应对规定情境的变化和对手所给予的不断的刺激，从而展现出鲜明的人物形象和独特的性格。适应力是有生命的，它鲜活流动、灵敏多彩、细腻微妙，精彩的适应力往往是语言无法表达出来的。如果一个演员缺乏适应的能力，他（她）的表演就会苍白刻板、落入俗套，人物不生动、性格不鲜明。

适应力与感受力、想象力、判断力及表现力等都是紧密相连、不可分割的。由于适应力伴随着交流而产生，没有适应力也就看不到交流，所以适应力是交流的表现方式。斯坦尼斯拉夫斯基对此曾指出，"……它是内心情感或思想的清楚的说明；有时，适应能帮助你吸引你想要与之交流的对象的注意，使他听从你的支配；有时，适应能把一种只能意会而不可言传的无形的东西传达给别人"①。总之，演员的适应力在揭示人物的内心世界与塑造人物的性格上起着至关重要的作用。

(七) 鲜明生动的形体、语言表现力

演员的人物形象创作既要有内心的体验，又要有鲜明、生动、准确的外部体现，才能将人物形象展现在观众面前，使观众看得见、受到感染并得到享受。正如斯坦尼斯拉夫斯基曾指出的："体现器官和形体技术在我们艺术中起着十分重要的作用，它们能使演员的看不见的创作生活成为看得见的。"②

然而，演员并不是体验到了就能够体现出来，也不是感觉到了就可以自然表现出来，更何况还要体现得准确。如斯坦尼斯拉夫斯基所要求的，"……不能用一些走调的乐器来演奏贝多芬的《第九交响乐》一样"③。演员只有将形体、语言训练有素，使它们具有表现力，才能够把人物的内心体验和丰富活跃的情感世界，真挚、细腻、准确、鲜明、生动地体现出来，使之具有感染力和震撼力，也使之具有美感。因为表现内心体验的主要手段是形体和语言，所以它们是演员创造人物形象的两大支柱。演员必须训练它们，使它们具有可塑性，并运用自如。

在表演艺术日益发展的进程中，形体、语言表现力的运用越来越受到重视，尤

① 斯坦尼斯拉夫斯基. 斯坦尼斯拉夫斯基全集·第2卷：演员自我修养：第1部[M]. 林陵, 史敏徒, 译. 北京：中国电影出版社，1959：345.

② 斯坦尼斯拉夫斯基. 斯坦尼斯拉夫斯基全集·第3卷：演员自我修养：第2部[M]. 郑雪来, 译. 北京：中国电影出版社，1961：26.

③ 斯坦尼斯拉夫斯基. 斯坦尼斯拉夫斯基全集·第3卷：演员自我修养：第2部[M]. 郑雪来, 译. 北京：中国电影出版社，1961：27.

其是形体的表现力。演员具有训练有素的表现力，才能够很好地适应不断发展的表演艺术的需求。

二、感知

（一）假定情境中的信念与真实感

演员的创造就是把假定的、虚构的生活变得真实可信，并使欣赏者明知"虚假"也会为之感动、愤怒、疯狂，这是每一个学习表演艺术的人都要掌握的本领。

在假定的情境里产生可信的真实，在假定的情境里产生真情实感，这要求"演员首先必须相信他周围所发生的一切，尤其必须相信他自己所做的一切"[①]。"……每一个瞬间，都应该充满着一种信念，即相信所体验到的情感的真实和所进行着的动作的真实。"[②] "对于创造性的'假使'，也就是虚构的、想象的真实，演员也能同样真挚地去相信，并且要比相信实在的真实更加着迷……从'假使'出现的那一刻起，演员就从实在的现实生活的领域，进入到另一个由他所创造和想象出来的生活领域中去。演员相信了这种生活，他就能开始创作了。"[③] 只有演员具备了"以假当真"的信念，才能够"设身处地"地产生角色的真实。此时此刻演员的"我"不存在了，存在的只是角色，是角色在行动、角色在说话、角色在生活，这样艺术的真实便产生了。也就是说，"当角色没有了，而有的只是剧本规定情境中的'我'时，这里便有了艺术"[④]。

总之，是演员的信念与真实感创造了假定中的真实，创造了虚构中的人物。信念与真实感是无法分开、相辅相成的统一体，是一个演员不可或缺的两项重要素质。正如斯坦尼斯拉夫斯基所讲："等你们在艺术中达到儿童在游戏中所达到的真实和信念的时候，你们就能够成为伟大的演员了。"[⑤]

（二）善于捕捉人物的形象感

演员的任务就是创造人物形象。演员想要创造出鲜明的人物形象，就一定要具

① 斯坦尼斯拉夫斯基. 斯坦尼斯拉夫斯基全集·第1卷：我的艺术生活 [M]. 史敏徒，译. 北京：中国电影出版社，1958：357.

② 斯坦尼斯拉夫斯基. 斯坦尼斯拉夫斯基全集·第2卷：演员自我修养：第1部 [M]. 林陵，史敏徒，译. 北京：中国电影出版社，1959：206.

③ 斯坦尼斯拉夫斯基. 斯坦尼斯拉夫斯基全集·第1卷：我的艺术生活 [M]. 史敏徒，译. 北京：中国电影出版社，1958：358.

④ 托波尔科夫. 斯坦尼斯拉夫斯基在排演中 [M]. 北京：中国电影出版社，1957：163.

⑤ 斯坦尼斯拉夫斯基. 斯坦尼斯拉夫斯基全集·第2卷：演员自我修养：第1部 [M]. 林陵，史敏徒，译. 北京：中国电影出版社，1959：208.

备善于捕捉人物形象的能力。

人物形象要以剧本为依据。剧本，一剧之本，是演员创作的根本，为演员提供了建筑的构架、想象的平台。因此，演员在研究剧本时，要有敏锐的眼睛、勤思的头脑，在剧本与直接、间接的生活之间，架起一座桥梁，使酝酿中的人物不断丰满、充实、清晰，逐渐成活于演员的心里，再通过不断地排练和创作最终成为人物形象。焦菊隐先生强调"心象"的重要性，"心象"就是指在演员心中孕育着的具体的人物形象。他说："没有心象就没有形象。先有心象才能够创作形象。你要想生活于角色，首先要叫角色生活于自己。"① 因此，"心象"的积累就是演员对人物形象的捕捉过程，也是人物形象创造的基础，这非常重要。俗话说，演员演什么就要像什么。像与不像的根本缘由，就是演员有没有寓形象于心，若没有，就根本无法"化身为角色"。"装龙像龙，装虎像虎"，就是要求演员对人物形象有准确的把握。

生活是捕捉人物形象的源泉。演员要做一个有心人，有意识地在生活中汲取创作素材、储存创作素材，去充实、丰富自己的材料库。演员要热爱生活、积淀生活，要不断地提高自身文化艺术的修养。这些对演员捕捉人物感觉、理解人物形象是至关重要的，对所创造人物的鲜活与深刻的程度也是至关重要的。演员要不断地在实践中提高、磨炼自身的表演技巧。表演技巧的掌握能使演员创造起人物来得心应手、游刃有余。

（三）适应行动发展的节奏感

美国电影、戏剧导演理查德·波列斯拉夫斯基在《演技六讲》中这样写道："节奏是一件艺术品中所包含的各种不同要素的有次序、有拍节的变化——而这一切变化一步一步地激起欣赏者的注意，始终如一地引导他们接近艺术家的最终目的。"② 演员的节奏感，应能够有层次、有规律地体现人物内外部的性格；能够体现人物的情绪、情感；能够达到很好的艺术效果，是在演员创作意识控制下进行的有变化的创作。

对演员来说，节奏一般分为外部节奏与内部节奏。外部节奏是指人物外部行为、形态上的节奏感，如形体、语言、交流等，是演员创造人物形象最直观的展示。内部节奏是指人物心理、精神上的节奏感，如情绪、情感、思维意志等。演员掌握角色自身心理世界的起伏变化，为外部节奏的发展提供合理的依据。总之，演员具有的节奏感应传递人物活生生的内心世界、活生生的行动，使观众最终看到一个活生生的人。

① 王宏韬，杨景辉. 演员于是之 [M]. 北京：北京十月文艺出版社，1997：231.
② 理查德·波列斯拉夫斯基. 演技六讲 [M]. 郑君里，译. 北京：中国电影出版社，1982：101.

（四）掌握不同风格剧本的体裁感

戏剧风格是由戏剧家的创作个性所表现出来的戏剧作品的艺术特色。[①] 戏剧的体裁是多种多样的，如悲剧、喜剧、正剧……不同风格和体裁的剧本对演员的表演有着不同的要求，演员要依据剧本的要求去适应、把握。风格和体裁制约、约定了演员对表演的要求，如表演的扩张与收缩、交流的方式和方法（包括与观众的交流）、体现的技巧和方式、台词与形体的运用、表演分寸感的把握、表演的节奏……这些都会影响演员对不同风格和体裁剧本的体现。因此，演员一定要吃透剧本。

对于不同风格和体裁作品的表演，演员需要通过实践才能得以体会和把握。学生在学习表演的过程中，应对不同的风格和体裁有一定的了解，并通过实践去掌握不同风格剧本的体裁感，这对学生未来的表演创作也非常有益。

（五）机智的幽默感

幽默感，对于演员来说是一种难能可贵的创作素质。幽默感，是表现在言谈举止上的生动有趣、意味深长。幽默是智慧的反映，使人感到意外乃至与众不同。同时，幽默对人对己都是一种愉悦的释放，而又令人回味。幽默，"有两个明显的特征：一是有意而为，二是感情含蓄。幽默者自我感觉始终保持着理智的状态，他对生活的认识犀利而深刻，但他寻找的表现方式，却要在敏捷的思索之后，于不协调中以谐调的形式，机巧地表现出来。"[②] 演员的幽默感是所有创作素质的结合体。演员只有具备了这一素质，才会赋予人物形象特殊的色彩，使人物生动、有感染力。

在表演创作中，幽默感是一种特定的体现形式和方式，是特定的交流适应的一种形态。它常常会通过人物行为的特定性、交流适应的特定性得以体现。"幽默表现理念的东西是采用曲折的方式……它往往采用模糊逻辑的形式来达到'意料之外，情理之中'的奇巧的理念境界。"[③] 幽默感的出现会使观众感到新鲜和快乐，在表演中又是那样难于寻觅的少见。幽默感是可贵的，是要经过演员的认真创作才能够体会和把握的。幽默感更需要演员在表演上的真诚与机智。

总之，演员需要具备可贵的幽默感，因为幽默感会使演员的表演焕发出诱人的魅力、睿智的光彩。

（六）美感

美感是指由演员表演创作出来的艺术美，给人以美的欣赏、感受和感动。创造

[①] 中国大百科全书总编辑委员会. 中国大百科全书·戏剧 [M]. 北京：中国大百科全书出版社，2002：436.

[②] 李晓. 戏剧与戏剧美学 [M]. 成都：四川人民出版社，1998：267.

[③] 李晓. 戏剧与戏剧美学 [M]. 成都：四川人民出版社，1998：267.

美是表演艺术应该具有的功能。因此，演员必须要有创作美感。

艺术美要高于现实美。因此，演员的艺术创作要高于现实生活，要在生活真实的基础上，进行美的提取、美的加工、美的创造，使其比生活更集中、更典型、更具本质美，使人物形象中蕴含着真、善、美的和谐统一，从而让人们通过艺术形象得到美的享受并受到感染和教益。这是演员艺术创作中美感的作用，也是社会赋予的使命。

演员的表演要富有创造性，才会更具有美的魅力和感染力。演员要不断地追求新的创造、新的形象，在表演上要有新意与独特性，勇于独辟蹊径，从而保持创造力的持续、旺盛、饱满、鲜活。这些都是使演员不断产生创作美感的关键。

总之，艺术美一定要高于生活，要更富有创造性，这样才能使表演更具有美感。演员要提高表演技巧，要加强文化艺术的修养，要提高自身审美意识和审美情趣，这些都非常关键。人们常说："能够通过一个角色的创造，看到一个演员的全部。"也可以说，演员的美感也反映着他（她）这个人的全部。

（七）整体感

在表演中具有整体感，是对演员很重要的要求。这主要体现在以下两个方面。

第一，演员所塑造的人物内外部性格的整体感。"舞台形象的完整永远是演员全力发挥其精神和形体的力量，揭示人物性格的各种外部特征和内部特征的极其微妙的联系和相互依存关系的结果。"[①] 这就要求演员创造出内外统一、神形兼备的角色。角色内心世界要充实、丰满，外部要有准确、鲜明的体现。要做到神形兼备，演员需要经过认真的排练才能够掌握角色。只有这样，演员才能够进行在创作意识支配下的创造，才能够具有把握角色完整性的能力，才能做到精确性、顺序性、完美性的和谐统一，从而使人物形象具有整体感。

第二，表演创作是一个集体艺术。演员要有整体意识，这样才能保证表演创作的完整性。演员一定要消除过强的自我意识，不能不协调地突出自己，从而破坏了艺术作品的完整性。表演创作中，演员要知道角色恰当的位置、恰当的作用，从而进行恰当的表演。总之，突显自己或消极怠工、不融入集体，这都是演员缺乏整体感的表现。演员的整体感是"他们的创作都应该是完整的、完美的，和谐的和严整的。演出的一切参加者和创作者，都应该服从于一个共同的创作目的。"[②]

总之，拥有在表演中的整体感，是演员创作素质中不可缺少的一种。这也是作为一个优秀的演员应该具备的素养。

① 阿·波波夫. 论演出的艺术完整性 [M]. 张守慎，译. 北京：中国戏剧出版社，1982：140.

② 斯坦尼斯拉夫斯基. 斯坦尼斯拉夫斯基全集·第1卷：我的艺术生活 [M]. 史敏徒，译. 北京：中国电影出版社，1958：101.

以上简述的"七力七感"是编者经过多年的表演教学实践不断积累、总结出来的，它们对于演员的创作来说是至关重要的素质。这些素质之间不仅不可分割，而且是相互联系、相互作用、相辅相成的。只有具备了这些素质，才能扎实地掌握表演创作的方法和技巧，才能使创造出的人物形象鲜明、生动、准确，才能很好地完成演员的创作任务。明确了这一目的，演员就应在训练和实践中，逐步掌握并不断地完善它们。

第三章

表演元素训练

第一节　注意力、松弛与有机控制

一、注意力

具有积极、连贯且持续发展的注意力,是一个演员进行表演创作的基础,是表演创作的基本要求,更是演员必不可少的专业素质。

在现实生活中,人们时刻会自觉地去注意某个对象,知道应该看什么、做什么;也时刻会不自觉地被某个对象吸引,注意力自然地跟了过去。这是人对待客观事物的本能,也是生活中的常态,是不需要经过特意训练的。可是,注意力对于一个演员来说却截然不同。演员是在虚构、假定的情境中当众进行表演的,这是表演艺术的特殊性。然而,在众目睽睽之下演绎角色会使初学者茫然且不知所措,因为他们无法将自己的注意力集中在表演上。由此往往会出现紧张、慌乱、笑场、麻木、杂念丛生以至于表演不下去的状态。这一困难如何克服?那就需要演员具有表演创作专业在注意力上的专业素质。

演员在表演创作中的注意力是受意识支配的。也就是说,注意力的掌握与调动不在外因、不在客体,而在演员本身。演员要有意识地从心理到形体,都集中在表演创作中,排除自己头脑中的杂念,避免舞台以外事物对注意力的分散,把注意力沉浸于表演创作的环境里,关注表演创作的对象,做到真的去听、去看、去感觉、去思考,并随着戏剧情境的发展而连贯不断地进展下去,只有这样才能使演员的表

演具有真实性和有机性。因此，表演中具备对舞台事物积极专注的注意力是对一个演员最基本也是最起码的要求。

其一是行动的注意。演员的注意力不是僵化的、凝固的，而是变化的、行动的。演员要真正把注意力集中在对象上，相信它、接受它，必须对它提出要求，对它产生行动的欲望及行为。演员的注意力只有被对象紧紧地抓住了，与它们之间产生密切的联系，演员才能真正集中到创作中，真正摆脱杂念及舞台以外的事物。演员要为对象设置诱人的行动目的，这样对象才有吸引力，对象才真正有力量来控制演员的注意力。注意力引起行动，行动控制注意力。注意力和行动紧密相连，相互交织，滚动推进。只有把握注意力的行动性，才能够在表演创作中真正地执行行动。

其二是感性的注意。演员在表演创作中如何能被注意的对象紧紧地吸引住，并对它产生强烈的行动欲望呢？这必须依靠有魔力的假使和动人的想象力来改造对象、改造注意。对象要在虚构的情境中变得鲜活，更具吸引力，注意力要杜绝理性和僵化。演员要调动"心理—形体"的感觉，全身心倾注在创作上。只有这种感性的注意才会使演员对对象产生真正的兴趣，才会打开演员的身心，引发真情实感。

演员的注意力要怎样获得？怎样掌握？必须"借助有系统的练习，学会把注意力保持在舞台上"①。初学者要通过大量的练习来进行训练。我们可以综合运用一些游戏性质的练习，让学生对注意力这一素质有初步认识和把握。首先，游戏性质的练习使学生摆脱了"我在表演"的思想束缚与紧张感，玩起来积极专注，有兴趣；其次，游戏性质的练习的目标明确，使学生有很强的行动性；最后，游戏性质的练习可以调动学生的身心，使他们始终充溢着热情和快乐。从游戏性质的练习入手，不强制、无障碍、自觉、自愿参与和进行。

在注意力的练习中，我们应要求，甚至强制要求自己认真关注对象，真听、真看、真感觉、真思考，逐渐培养和掌握注意力这一创作素质，这样可成为演员下意识的创作能力。演员只有具备了注意力这一素质，才能有松弛的表演状态。

1. 错位练习

学生面向教师站立。练习要求学生完成的一切行为要与教师的指令相反：位置、方向相反，动作、指示、表情相反。如规定说眼指耳、说鼻指嘴、说额头指下巴、说左脸指右脸、说左手伸右手、说左腿抬右腿等。再如蹲为站、左转为右转、左看为右看、仰头为低头、与左边人握手为与右边人握手、抱左腿为抱右腿、跳起为坐下、前进为后退、闭眼为睁眼、沉默为喊叫、笑为哭、大哭为大笑等。要求学生对老师的指令反应迅速、果断，行为准确、鲜明。有的要用手指，有的要发出声音、做出表情，有的要完成动作。在教师未发出下一个指令前，学生需保持原行为的定

① 斯坦尼斯拉夫斯基. 斯坦尼斯拉夫斯基全集·第2卷：演员自我修养：第1部［M］. 林陵，史敏徒，译. 北京：中国电影出版社，1959：123.

格姿态。

教师的指令不仅要明确，而且要富有节奏的变化与带动性。

2. 呼唤练习

根据练习的进展，这一练习在不同时期的做法和要求有些差异，故分为练习①和练习②。

练习①

首先，学生面对面排成两队，相互记住对方。其次，学生在教师的哨声中散开并随意跑动，也可以唱歌、喊号、说笑。当教师的哨声再次响起时，全体同学原地站定，教师届时也已经拍打了某个同学。这时，被拍到的学生要立即找到并用手指向自己的对方，并用最大的声音（单音，不能用语言）来呼唤他（她），被呼唤的学生马上要用与他（她）不重复的声音来回应。然后，回应的学生又要立即改变声音转去呼唤别人，另一位同学答应后，再用另一种声音去呼喊与自己原搭配的学生。这位学生回应后，再去任意呼喊别人。适时教师的哨声又起，学生们又立刻跑动起来。在教师哨声的指挥下，练习依此方式在迅速传递的且不间断的呼唤与回应中进行。

教师应明确规定，呼唤与回应的同学一定要用单音，如咳、嘿、喂、呀、啊、哎、哇、啪、咿、呦、吃、嗨、啦、嘞等，不能用语言；还要规定每一对学生的呼唤与回应不能用同样的声音，一定要变换，在练习过程中力求不去重复自己与别人。教师更要强调在呼应中，声音和形体动作都要体现出内心的热忱与欲望。"我叫你呐！""我听见啦！""我特高兴！"学生的声音都要饱含并传达出潜在的心意，因此声音不仅要响亮而且要拉长一些，形体动作也要鲜明、准确、有力、迅速。学生注意力要高度集中，反应敏捷。呼唤与回应过程中不要出现间歇、停顿的状况。声音不要"落地"，要形成此起彼伏的"接力"。

教师不仅在练习之前，也要在练习过程中不断明确与提示要求，以保证练习的正确、有序。教师要注意掌握好练习的节奏，要不断调动起学生的兴奋点和全身心投入的状态。练习应在热烈、兴奋、紧张、有趣的氛围中进行。

练习②

做法、要求与练习①大致相同。不同的是学生不必两人结成一组相互记住对方，因此也就不存在必须先呼应对方的要求。呼唤的学生完全凭感觉快速做出反应，愿意叫谁就叫谁。被叫到的学生也不必先回应再去呼喊别人，可直接变换声音去叫新的目标。练习以这种呼唤的方式快速进行。学生的注意力不仅要高度集中于呼唤对象的转移和流动上，而且要时刻处在准备接应、进行传递的状态。教师要提示学生尽量去呼唤距离自己远一点的同学，这对声音的回响、音量的放大及形体动作的清晰与鲜明是更有利的。

此练习也适用于本章"第五节　交流与适应"的练习环节。

3. 观察与记忆练习

此练习适合学生之间尚不熟悉的情况。

每两人结成一对,相距1.5米至2米,面对面站立。

教师限定学生在30秒内相互认真观察对方,记住对方从发型、头饰、服装、鞋子、饰物到五官、神态、肤色、气质等的特征,到时间后转身背靠背站立,分别说出各自观察到的对方的特征。老师还可补充提问:①他(她)身上的什么特点使你一下子就记住了?②他(她)给你最突出的印象是什么?③你要是导演的话,你会让他(她)扮演什么样的角色呢?等等。

此练习在训练学生注意力的同时,还使学生领悟到,演员对人和事物的观察不是如同在商店里看服装模特一样"见物不见人",而是要由表及里地去揣摩人。学生既要接受客观给予的信息与刺激,又要用心地去感受客观本身。

4. 猜领袖练习

一名学生做猜者,暂时到教室外面去,其他学生围成圆圈并推举一人为领袖。要求:在游戏的过程中,学生们要始终紧跟领袖,保持与领袖的动作一致,同时保护领袖不被暴露。领袖则要在猜者搜寻的目光下抓到一切可乘之机,机智地、巧妙地带领大家变换动作。当然,领袖一定要保护好自己的身份。在大家与领袖的动作整齐一致后,可把猜者请入圈内并让其站在中心,开始游戏。

领袖被猜中的话,他(她)就被罚去做猜者,也可等游戏结束后再受罚。猜错了的猜者最后也要一并挨罚。调整了新的猜者和领袖后,练习继续。视情况也可设置两名猜者,提高对玩家的要求和练习难度。

5. 传话练习

学生分为若干队,每队十人左右。教师将写有同一句话的字条,分别让各队最后一名学生背熟,然后,在教师的口令下各队开始进行传话练习。每队学生一个一个地将话悄悄向前传,不能让另外一队听到。各队最后听到这句话的学生要分别向教师举手示意。教师以先后顺序让他们当场说出内容。迅速、准确、无误的队是胜利方,失败的队则要根据胜利方的要求受罚。传递的字条最好是既不太熟悉又不蹩脚的话,长短要适中。例如:

长久的欢乐使人年轻,就算是最短的欢笑也会增添你的勇气。以自己的火,点燃旁人的火。以心发现心。

脑袋里的智慧就像打火石时的火花一样,不去打它是不肯出来的。

学问是我们随身携带的财产,我们无论在什么地方,学问也跟着我们一起。

明智的人绝不会坐下来为失败哀号,他们一定会乐观地寻找方法加以挽救。

6. 007枪战练习

十余人为一组,围圈站立,彼此间有一定的距离。练习由一名学生开始,每名

学生按顺序代表一个数字，三名学生分别喊出"0""0""7"。喊"7"的学生马上做出开枪的手势，选择一名学生为目标，喊出一声"啪"并假装开枪射中目标。此刻，被射中的学生不要做出任何反应并保持原地不动，位于其左右的两名学生分别高举双手并跳起，发出被射中的"啊"声。最后，被射中的学生马上喊出数字"0"，其余两名学生分别喊出"0"与"7"。喊"7"的学生又马上摆好开枪的手势……依照这一流程，练习继续进行下去。

在紧张与迅速的变化中，训练学生的注意力和反应能力。

7. 寻找"杀手"练习

学生围圈坐在地上。教师按照学生人数准备好红、黑两种颜色的扑克牌，红牌与黑牌的比例以1∶1为好。学生在互不知情的情况下，每人拿到发给自己的一张牌，然后闭上眼睛并抱腿、埋头。此时，教师宣布拿到黑牌的学生是"杀手"。"杀手"可以睁眼，起身准备行动。"杀手"选择了目标后开始"作案"，把对方轻轻推倒在地，然后迅速回到原地坐好。此时，教师让所有学生睁开眼睛，并让"被害者"去寻找各自的"杀手"。"被害者"认定是谁就站到对方身后。

练习结束时，被找到的"杀手"和找错人的"受害者"要一起受罚。

该练习不仅训练了学生的注意力，而且锻炼了他们察言观色的判断能力。

二、松弛与有机控制

松弛与有机控制是演员表演时必须具备的素质。"心理—形体"上的松弛自如及控制有度是演员需要的良好创作状态，但这种状态不是与生俱来的。由于每个演员的天赋和悟性都有所不同，所以要实现对自身的掌握、控制与运用，不是想做就能做到的，而这恰恰是进行松弛与有机控制练习的目的。

紧张是演员表演的天敌，无论存在于内心或展现在形体上，还是呈现在整体或局部中，都会影响演员正常的表演状态，甚至会导致表演上的畸形发展。演员身体上的紧张是最容易出现也是最常见的。有时紧张会使演员站着或者坐着时不由自主地抖动双腿，还会使平时走路姿态很好的人两腿僵硬得迈不开步子，胳膊都伸不出来，手都在摇晃，手指还会痉挛似的有节奏地抽动。面部肌肉紧张，不仅不能使演员生动地表达出内心的活动与情感，甚至会使其五官移位、哭笑不得、表情滑稽。眼睛总是盯不住所看的物体，或者是眼瞪如牛、眼球突出，那么无疑是眼睛紧张。演员发声部位紧张，会使声音变质、语言表达不准确，甚至不会说"人话"。总之，任何形体上的紧张都是对演员表演的束缚，使其难以表现真实有机的内心活动和人物的自我感觉。当然，形体紧张也是心理紧张的表现。心理的极度紧张更会使演员面红耳赤、心跳加速，甚至喘不过气来，不知道要说什么，忘了该做什么，连表演都无法进行下去。更可怕的是，紧张会使演员走入误区。有人会把全身心紧张的

"较劲"错认为舞台热情，也有人会把歇斯底里的紧张错认为激情迸发。

紧张使演员寸步难行，甚至使演员不知道什么是舞台、什么是真实。总之，紧张是演员的极大障碍，不克服它的话不可能获得正确、良好的表演状态。拥有集中的注意力可以帮助演员获得松弛的表演状态。然而，这远远不够。演员要不断地认识紧张、战胜紧张，必须具备与紧张斗争的能力，这种能力就是通过练习培养的松弛与有机控制的能力。松弛不是松懈，有机控制不是紧张。松弛和有机控制是紧密联系、相辅相成的统一体，它们不可分割地存在于演员的整个表演创作过程中。

1. 警察捉贼练习

利用方块积木或长条凳搭成两座并排摆放的独木桥，桥长三米左右，两桥间的距离在2米至2.5米之间。练习开始前，教师挑选出一名反应快、动作敏捷、体能好的学生扮演警察。警察的活动范围是两桥之间的区域。

警察的任务是捉拿经过桥上逃走的贼。其余学生分为两队，分别按顺序站在桥头，他们扮演准备从警察身边逃脱的群贼。

练习规定：贼只要有一只脚踏在桥面上，无论是上桥时还是下桥时，被警察拍打到都算被捉住。如果贼跳下桥时双脚还没有落地且在空中被警察拍打到，或者中途自己掉下桥来，或者正在桥面上行走被拍打到，这些情况均属于贼被警察抓捕。

练习提醒：在过桥时两队同伴要充分发挥互助、协作的作用，在自己抓住逃跑时机的同时，也要尽可能地为另一名过桥的同伴创造机会，争取在灵活、快速、有效的互相帮助下，双方都逃过警察的抓捕，顺利过桥。

在第一轮练习完成后，即两队学生都已经过桥时，警察有权在被抓到的贼中挑选一名"接班人"，接替他（她）的职责。第二轮练习开始，如果这名新警察一个贼也没捉到，那他（她）只好自己继任。

在热烈的气氛中，学生们得到注意力、控制力、判断力与反应力等诸多素质的综合训练。

2. 穿梭练习

学生站成内外两圈，两圈之间的距离稍远些，最好不少于两米，两人之间也要有一臂的距离。在两圈的圆心，教师应划定并标明一个直径约半米的圆圈作为中心区。

练习规定：在教师的口令下开始时，里圈学生要迅速转身向外圈方向走去，外圈学生向中心区走去，里圈学生到达外圈位置后也要马上转身走向中心区。学生到达中心区时应抓紧时机穿越而过，实在没有机会且难以穿越时也可转身往回走，到达外圈位置后转头再次穿越。总之，抓住机遇、创造条件使自己多次顺利通过中心区是每名学生不断争取的目标。

学生在走动的过程中不得与别人发生碰撞，要敏锐地观察自己周围客观环境的变动，控制、掌握自己的形体变化，机敏地躲闪，灵活地寻找空隙并迅速穿梭。发生碰撞的学生在练习结束后要一起受罚。顺利穿越次数最多的学生可谈谈体会。

练习过程中，教师会用口令或击掌声来控制学生行走的速度，并且尽可能地不断变化。

3. 被踹击练习

学生五六个人一组（视场地大小也可增减）围成圆圈，按同一方向自然行走。学生也可站成横排，练习时来回走动。

在教师的指令下，学生想象自己身体的某一部位被突然踹击。针对被踹击部位的受力点、力度，以及自身"心理—形体"的变化，学生应瞬间做出反应并想办法体现出来。

（1）背后被踹击：左肩、右肩、后背、后腰、臀部、腿窝（膝盖背面）、后脑勺等。

（2）前面被踹击：脑门、左腮帮、右腮帮、前胸、腹部等。

此练习训练学生的形体控制力与表现力。要求学生认真、投入，展开想象，捕捉形同身受之感。为达到练习效果，要求学生想象自己所能承受范围内最大强度的踹击力度。

4. 提线木偶练习

教师根据地毯面积，让学生分组进行。学生在地毯两边面对面各站一排，每名学生之间保持两臂的距离。学生两脚分开与肩同宽，闭目自然站立，身体各部位肌肉放松，提前排除多余的紧张。

学生想象自己是一个提线木偶，身体各关节都装有提线，教师就是提线人。在教师的指令下，学生依次展开以下想象并做出动作：自己肋部的线被慢慢提起，上臂与肩齐平。手腕的线被提起，小臂与大臂成直角。十个指尖的线被提起，手指伸直；指尖的线继续向上提，两臂完全伸直；继续向上提线，脚跟抬起。这时，教师会引导学生展开想象，如自己的手臂越伸越长，伸出了屋顶，穿过了楼层，伸向了天空。白云从指间飘过，阳光照在手上，让人感觉暖暖的。一架飞机从你手边飞过，客舱窗户里有旅客在惊奇地望着你的手，过了一会儿飞机远去了……这时，在教师的指令下，学生开始逐步放松手指、手腕、肘部的提线，恢复站立的状态。想象继续：教师放松了学生头顶的提线，由于头的下垂与重量的带动，从颈椎开始，学生脊椎骨一节一节地放松，直到上身完全垂下来。然后，学生继续想象放松臀部、膝盖、脚腕的提线，这时身体迅速且松弛地躺倒在地毯上。静卧片刻，教师可让学生什么都不要想，只是注意听自己的呼吸声，也可让学生仔细聆听周围环境中的声响，并在松弛的状态下随时给老师以回答。

然后，在教师的指令下，学生想象自己的脚腕、膝盖、臀部、脊椎的线，按由下至上的顺序被提起，并恢复成自然站立的姿态，方向不限。此时，学生可以睁开眼睛。一组学生完成练习后再换组进行。

教师下指令的速度不会过快，对放松过程与情境的想象会一步步提出要求，并

给予学生具体的检查和纠正。总之，要使学生确有体会和感受。

5. 雕塑练习

根据排演室地毯的面积，学生分组进行练习。

练习①

练习要求：学生自然侧卧在地毯上，面向左或右，睁着眼睛，分阶段地完成起身动作。如跪（单、双腿都可）、屈腿、直腿、抬腿、伸臂等。在完成每个阶段的动作并进行动作转换时，学生都要分解、停顿，每个阶段中至少要有两次变化。

教师可用哨声或击掌声来指挥学生完成动作或停顿。学生所做的形体动作应尽量舒展、鲜明，有张力、造型感；动作要跟着感觉走，并注意停顿时自己的心理感受与变化。停顿应不少于十次，教师也不必硬性规定次数，有的学生可能停顿次数稍微多一些，因此学生不需要同时结束练习。

练习结束后，学生们可谈谈形体变化所带来的内心感受，也可以个别学生停顿时的形体状态为例进行讨论。

练习②

开始同练习①。不同的是在起身过程中，教师可以在适当的时候让几名学生暂时停顿并保持姿态，待其他学生完成后，让大家都来观察和琢磨这几名学生的定格姿态，并展开思考与感觉。片刻后，学生可根据自己的选择，在老师的哨声中一个一个站在这些学生身旁，摆出自己的静态造型与之呼应。最后，所有学生形成群像。

关于提前停顿的几名学生，每个人应形体动作鲜明，能表达一定的心理状态，体现出一定的美感。群像要有整体感，能体现一定的立意与内涵。练习完成时，学生可以对每件作品进行评议。练习结束后，教师可留作业，让学生完成两人或多人的雕塑练习，要求有鲜明、准确的形体动作（可使用道具、服饰，也可改变自己，如扮作动物等），共同摆成有立意、有新鲜感、有美感、有想象力、有感染力的雕塑。

雕塑不是照片。雕塑练习要求学生利用形体和瞬间凝固的姿态来创造人物形象。

6. 形体变形与节奏变化练习

学生分组进行，每组六至八人。首先，第一组学生面向内围圈站好，彼此之间相距一臂以上的距离。其次，在教师的指令下，第二组学生一对一地站到第一组学生面前。练习要求：第二组学生在观察与感觉的基础上去改变第一组学生的形体姿态，力求大而细致，完成时的姿态要让第一组学生还能够走动得起来。第一组学生应全身心放松，认真听从第二组学生的安排，并控制住改变的姿态。

在限定的时间内完成形体姿态改变后，第二组学生退出圈外。此时，第一组学生应控制住改变后的形体姿态，在音乐的伴奏中行走，随着乐曲节奏的变化改变步伐的节拍。一组学生完成后换另一组进行，各组间可有不同的交替组合顺序。总之，每名学生都应得到被改变与改变别人的练习机会。在这一过程中，学生获得松弛与有机控制的切实体会。

7. 怪脸走马灯练习

练习分组进行。教室内要放置一个三连景片。学生统一站到景片后面，分别站在景片的两侧。

练习要求：首先，一侧的一名学生走出，去把另一侧的一名学生喊出来。其次，被喊出的学生再去对面喊另一名学生，如此往返进行。在每个人走动的过程中，要求他（她）不但要五官变形地做怪脸，而且相应地要做出和谐统一的形体动作，走动中可以自如地发出声音，但不能有语音。当他（她）快走到另一侧景片时，要用动作和声音来提示景片后面的那名学生出场。

当那名学生走出，他们相见后，他（她）就可以到景片后面去了。练习中，学生应注意不要故意装痴犯傻、逗弄取悦或做怪相，要真正以怪脸为核心去寻找形体感觉，产生有机的变化，这样才能做到"心理—形体"的自然统一。

8. 傻瓜练习

学生围圈站立，练习也可在教师的带领下开始。教师随心所欲地做出大幅度的夸张变形甚至可笑的形体动作，并发出相适应的声音，在圈内无拘无束地走着。

当他（她）想好一个形体动作时，就选中一个对象并站在对方面前，不断地重复这个动作让对方模仿。等对方模仿完成后就可点头通过，并与对方互换位置，自己也立即停止动作。被选中的对象走入圈中后，从模仿动作开始，凭着自己的感觉去变化、发展，待形成固定的形体动作后，就去找另一个对象，再让新的对象模仿、替换他（她）。新的对象继续发展、变化，直到创造出自己的新动作，再去选择新的目标。按此顺序，每个学生都可以得到训练。在练习的过程中，学生应尝试摆脱羞涩和顾虑，放开胆量释放自己。动作来源于感觉和欲望，要随心所欲，要带着自娱与自信。不要做舞蹈、武术、拳击等动作。

这个练习对学生心理和形体的解放很有作用。

9. 搬动重物练习

学生分组进行，每组人数不要太多，最好五六个人，分散站好。

练习要求：每名学生想象自己在搬一个厚重的、实在的物体，最好是在现实生活中见到过的。搬运的方式有抱、背、举、拖、拉、拽等。根据想象中物体的重量，学生自己决定如何搬动、往哪里搬，走动的方向自由。

练习在教师的指令下开始。练习过程中，教师可使用语言、拍掌声、敲击声等，来训练学生对形体动作与步伐的控制，也可提出一些情境上的变化和要求，如上楼梯、上坡，加快脚步、慢步挪动等。

练习中，学生应认真学习掌握形体、肌肉和步伐的控制，体验搬动过程中用力的感觉。教师也要设法及时给予具体的帮助和纠正。练习内容还可包括重物传递、集体搬运等。

10. 发力练习

根据室内地毯的面积，安排每组学生的人数。

一开始,学生全身放松地侧卧在地毯上,教师可以统一规定方向,如左侧或右侧,并同时让一名学生担任钢琴的按键工作。

练习要求:当第一声钢琴的强重音响起时,学生应从内心发力,全身包括面部肌肉、五官等用力向外伸展,力量要达到指尖,并要一次性达到最大强度,最后控制住这种"张牙舞爪"的状态。当第二声钢琴的强重音响起时,学生转向另一面侧卧,全身放松。当第三声钢琴的强重音响起时,学生身心向内发力,在内部力量的控制下,用内劲收缩形体和五官,身体不要抱团,手指不要握拳,要感觉到全身在发力并控制住这种状态。当第四声钢琴的强重音响起时,学生再次转身向另一面侧卧,全身放松。当第五声钢琴的强重音响起时,学生进行形体动作的伸展或控制。按此做法,反复进行练习。一组学生完成后再换另一组进行。

练习中,学生应注意不要刻意摆姿势,一定要是从内心发力从而自然形成的状态。学生的心理与形体都处于高度的控制之中,教师应及时给予检查和纠正。

练习中的钢琴声要重、要响,是低音组发出的声音,当然也可以敲击物体发出强重的混声。重音与重音之间不要连接太紧,一定要给学生留足掌握和控制的时间。因此,按键或敲击可由教师来指挥。

综合训练视频:二维码

第二节 感受力、信念与真实感

我们常讲"真实是艺术的生命"。可见,演员在表演创作中体现出来的真实是多么重要!这种真实来自演员对艺术虚构的真挚的信念。它激起演员敏锐的感觉,激发着他(她)内心的感受与情感体验,使表演具有生命力和感染力。因此,感受力、信念与真实感是表演的根基,是演员必须打下的扎实基础,也是推动表演创作不断进步的动力。它们无疑是演员要"植入"身心的最基本的创作素质。

生活中,人对客观事物所给予的任何刺激和信息都会有生理上、心理上的感受,产生反应、牵动情感,有态度、行为上的反馈。虽然人的感受各有不同、千差万别,但这也是每个人时时都在感知的亲身经历,因为客观现实是存在的、鲜活的、真实的。正是事物的存在使我们对其产生了信念和真实感,同时产生了感觉,应该说,信念与真实感是产生感觉的基础。因此,现实生活中它们是自然形成的,无须培养。

然而,艺术是虚构的,演员要在假定情境中进行表演。剧本的故事情节、人物

及人物关系、情境的设置、情境的展现与变化、道具的应用等，都是在虚构、假定的范畴之中，演员在表演创作时才会存在。对于一个演员来说，信念与真实感是极为重要的创作素质。它们也是不可分离，不能单独存在的。在表演创作中信念与真实感的建立及加强，更是和创造性想象的帮助密不可分。"先在想象生活的领域中，在艺术的虚构中产生真实和信念，然后再把这些真实和信念转移到舞台上去。"① 获得了信念与真实感，演员的表演才能有感觉、才能有体验、才会有创作，否则，只会是呆滞、麻木不仁、视而不见、做态、过火，甚至笑场……

在以下练习中，学生通过训练可以获取和掌握信念与真实感两项创作素质。首先，学生要学会投入，建立"设身处地"的信念；其次，学生要把握和依靠直接或间接的生活积累与感受去进行创造性地"假设"并展开想象，从而加强感觉器官（听觉、嗅觉、视觉、触觉、味觉）的敏锐度和感知能力，培养在假定情境中的真听、真看、真感觉，最终找到真的有心理活动、真实交流、真情实感的活生生的表演状态。

这样，真实的表演才能够产生。

1. 传递练习

练习可分十人左右为一组进行。学生分为两排，面对面自然站立，间距尽可能远一些。

练习开始时，教师拿出事先准备好的一个饮料瓶子（也可是其他小型物品，如塑料杯子、花瓶、纸巾盒、小竹枕等），要求学生把它依次传递给对面的学生。在传递过程中教师不断地将物品的性质进行改变，要求每个学生对马上传到手中的物品产生信念，调动生活的记忆和创造性想象，获取真实的感受与反应。如一开始时教师说："这是一块刚出炉的烤红薯。"于是烫手的"烤红薯"在两组之间传递。教师还可以把它变换为"一个雪球""一条活鲤鱼""一只刺猬""一条刚满月的白色小京巴狗"等。

练习过程中，教师改变物品的速度不要太快，给学生充分把握、想象、体会的时间，以产生细腻、真实的感觉。当然，改变的物品不能很怪异。教师的话要说得实在、质朴，不要有诱导性和先入为主的态度。学生应注意不要做作，切忌浮躁地表演，或只用语言来说明。练习完成后可谈体会。

2. 写生练习

根据人数将学生分为若干组，每组七八个人。两组一起做练习，其中一组为写生者，另一组坐在相距2米至3米的对面，是写生对象。写生的学生应仔细观察并选择最吸引自己的一名学生，为其作画（可以是有实物的，也可以是无实物的）。

在绘画过程中，写生者要认真观看，捕捉对方五官的特征、面部表情的特点，

① 斯坦尼斯拉夫斯基. 斯坦尼斯拉夫斯基全集·第2卷：演员自我修养：第1部［M］. 林陵，史敏徒，译. 北京：中国电影出版社，1959：204.

眼神、姿态、气质等给予写生者的感觉和印象。作为写生对象的学生要保持松弛自然的状态，不要有形体动作上的较大变化。

绘画结束时，教师首先让被画的学生回答："你感觉到有人在画你吗？""都是谁在画你？""他（她）是怎么样注视你的？"其次让写生的学生逐一描述所画对象的具体特征及最突出的特点，回答"你为什么会选择他（她）""对他（她）的感觉和评价如何"等问题。

两组练习完成后再换其他两组进行练习。

3. 对视练习

练习可分十人左右为一组进行。学生分成两排，相对自然站立，间距大一些，3 米左右为宜。

练习要求：在练习的整个过程中，相对的两名学生的眼睛不能离开对方，要时刻关注对方，四目相视；双方都要努力从对方的眼睛里、瞬间的眼神中感觉到点什么；要用心去等待、用心去感受、用心去发现。一旦捕捉到时，学生要接受它并马上把自己内心真实的感觉和回应传达给对方。眼睛是心灵的窗户，可以进行细微、有机的传递。当学生心里产生欲望时就可以动起来，如慢慢向他（她）走近、不由自主地对视旋转、转身回眸地离去、躲避地后退等。如果双方感觉缺少有机、真实的交流时，练习可以停下来，或由教师打断，也可重新开始。

学生在练习的过程中眼睛要保持松弛，不要紧张地瞪眼或挤眉弄眼，以及乱使眼神。

练习统一开始，但不必统一结束，教师根据情况掌握各组进度，练习完成后引导学生谈体会，特别是对视过程中获得的真实感觉与发现那一刻时的感受。

4. 行走中的感觉练习

学生围成圆圈，按同一方向自然行走。学生根据老师的提示，想象在不同情况下行走在不同路面上时，心理和形体上的内外部感觉与变化。

例如，走在教室的地毯上，走在被烈日晒化的沥青路面上，走在崭新的实木地板上，穿着崭新的皮鞋走在铺着大理石的华丽大厅里……你走在又滑又黏且泥泞的田间小道上，两旁都是灌满水的稻田。这时下起了小雨，雨越来越大，天也越来越黑……你最挂念的、最离不开的奶奶已经病危了，你正赶去看她："奶奶，我来了，您一定要等着我。"你行走在雪地里，雪只有两寸厚（在鞋帮以下）。雪没了脚腕，雪没过了小腿肚，雪深到膝盖了。真冷啊，鼻子都要冻掉了。这时，远处的火车站也越来越清晰了。一个半月的外景戏终于拍完了，你正要赶回家过春节。手里的旅行箱也越来越沉，还得快点儿走，千万别误了火车……走在沙漠里，烈日炎炎，口干舌燥，汗在流淌着。突然，起风了，天空一片阴暗。狂风大作，卷着沙砾袭击着你，你拼命地向前一步步地迈着艰难的步伐……风渐渐小了，可沙丘越来越高，你艰难地上着陡坡，终于爬上了沙丘。你看见下面是一片灌木林，啊！这就是沙漠的

边缘,你就要走出沙漠了!突然,你觉得两腿发软,头晕目眩,控制不住地倒下了……你仿佛听见了鸟的鸣叫声,你看见天空中一只矫健的鹰正在向灌木林飞去……你努力地爬了起来,一步一步艰难地向沙漠的边缘走去……

练习过程中,学生不要演戏,不要做样子给别人看,应该把注意力集中在调动、运用自己的感觉上,在教师所给予的规定情境中,展开具体的想象,用整个身心去捕捉与创造细腻、真实的感觉。每个学生怎么感觉就怎么做。

练习完成后,可让学生讲述一下各自的体会,感觉到的或没感觉到的具体状况。

练习过程中教师的提示要具体、丰富,最好能够把学生所有的感觉器官,如视觉、听觉、嗅觉、味觉和触觉,都调动和运用起来。教师的讲述要朴实无华、生动有感。切记不要喧宾夺主,也不要像指挥员和讲解员。教师的提示在学生展开想象、捕捉感觉的过程中起着及时添砖铺路、树立灯标的作用。

5. 盲人与领路人练习

全体学生分为两部分。一部分学生扮演路障:一个人、两个人或三个人用身体摆成不同形状的造型,造型中要留有人可以通过的空间。另一部分学生两人一组,各用一只手的食指指肚相搭,其中一人闭上眼睛扮演盲人,另一人当领路人,在教师的指令下开始走路。领路的学生只允许通过两人相接触的食指部分来传递路况信息,时刻用指尖发送细微、准确的指示,使同伴感觉和领悟到应该往哪里走,如何过每一个通道、迈步、爬行、过弯道还是钻缝隙等。总之,领路人要带领同伴一起安全、顺利地穿越所有的有障通道。

练习要求:碰到路障的学生要及时后退,重新通过。所有学生不能使用语言或有其他辅助动作,只能依靠食指部分的指尖接触来传递感觉与行动。领路人要认真负责、敏捷果断。扮演盲人的学生要身心放松,对领路人完全信任。

练习时还可让各组学生从不同的路线出发,穿越路障并进行比赛。然后,两部分学生互换,练习继续。

6. 感应练习

十人左右为一组,两人为一对,分别为甲、乙。练习开始时,让学生自由松弛地躺卧在地毯上,并闭上眼睛。在老师的口令下,甲先动身。

练习要求:甲凭借自己的欲望和感觉支配、扭动自己的形体,自由地做各种动作,眼睛也跟随需要自然睁开。甲在不间断的形体动作中自始至终传达出唤醒乙的信息,不断地吸引乙、呼唤乙。乙被唤醒后,也要全身心地接受甲不断给予的信息,做动作与之呼应。

在甲、乙相互感应的过程中,甲可以凭感觉进行停顿。停顿也是甲向乙发出的最强烈的信息。乙不仅要接受,而且要用身心感受、用动作呼应。

练习中甲是主动者,乙是被召唤者。练习从学生闭目躺卧开始,逐渐起立直到完全站直,再慢慢降低高度,直至恢复躺卧姿势,练习结束。然后,甲、乙对调或

换组进行。

练习中，学生要全身心地注意对方，相互感应，但身体不能相互接触。不要丢失目标，不要有空白。练习中的停顿是学生发出的最强烈的讯号、最强的"电流"，是彼此碰撞出火花的时刻。学生用形体动作释放出自己最大的能量来回应对方。形体要会"说话"，有欲望、有情感。动作要随心所欲、自由自在。切忌摆姿势或舞蹈化。

7. 成长练习

练习前，教师会向学生说清楚要求。练习要求学生根据自己对生活的记忆、观察与想象，去捕捉、揣摩、把握、体现成长过程中各个不同年龄阶段"心理—形体"的感觉和变化。

练习会在教师的引导、提示下进行。学生在教师的引导下，尽力体现出成长阶段中感觉的连贯和延伸，体现出跟着感觉"走"的自由，可以有动作、有行为、有声音、有语言，也可以有即兴的交流与适应。

根据教室地毯面积分组训练。首先，让学生以自己最松弛、最舒服的姿势躺在地上闭目休息。其次，根据教师的引导，在不断的变化中寻找、体会不同"心理—形体"的真实感觉。

8. 音乐练习

教师提前准备几首情绪不同、曲风色彩鲜明的乐曲，让学生分组进行。先让一组学生静坐在地上聆听一首乐曲。学生自己要认真听，用心感受。在乐曲引发的创造性想象，以及由此产生的真实感觉的基础上，学生可以随时做出符合假定情境的内外部行动。例如，《梁祝》小提琴协奏曲可能会使有的同学陷入深深的思念中，也可能会使有的同学激动地写出点什么。再如，哀婉的萨克斯曲可能会使有的同学走到墓碑前献上花束，也可能会使有的同学拿着手上的照片凝视着。又如，在欢快的乐曲中，有的同学可能会想象自己在看录取通知书，有的接到了儿子出生的电话。在抒情的小夜曲中……

学生自己要用心听乐曲，感受乐曲的内涵，自己有什么样的想象和行动的欲望就做什么。学生不要做舞蹈动作，不要摆姿态，不要演情绪。

教师所选乐曲的情绪要明朗、清晰，不要多变。乐曲可以节选，要简短，以经典作品为宜，不可用流行歌曲。练习以学生对乐曲产生感受并有行为、做事情为目的。

9. 声效练习

教师选用的声效不要太具象，应选用能够引起学生内心感觉与心理变化的声效。例如，汽锤的击打声、蝉鸣、蛙叫、鸽哨声、钟摆声、布谷鸟啼叫、心脏跳动的扩大声、梆子声、雷雨声、敲钟声、击鼓声、风声、海浪声、风铃声等。

练习分组进行，学生席地而坐。在聆听过程中，学生可依据创造性的想象随时行动起来，不要演情节、编故事，更不要演情绪、挤感情。学生要选择生活中平凡

且具体的事情去做，实实在在地做、真真切切地听，对声效的感觉要融入形体动作和微妙的心理变化中，敏锐地感受极具感染力的声效所给予的灵感，展开想象、调动情感、做出动作。

综合训练视频：二维码

第三节　观察力与模仿力

观察与模仿是演员表演创作的基石，因此，观察力和模仿力就是一个演员必须具备的创作素质。

演员的任务是创造出各种各样、丰富多彩、真实鲜明的人物形象。生活是表演艺术取之不尽的创作源泉，因此，观察生活是演员至关重要的基本功。模仿也是演员观察生活获取创作素材的重要手段。观察是模仿的基础，模仿是观察的体现，二者是相辅相成、互为一体的。观察力与模仿力是需要培养的。

生活中，人们的观察是无意识的，但演员的观察是有意识的、有目的的，演员要有选择地观察、搜索、发现、汲取。学生要对生活中人的外部特点和行为特征进行仔细观察，从而模仿和体现他人。在模仿时，学生自己要去琢磨人们为什么会有这样的特征，去分析他们的职业、经历，以及性格形成的主客观原因，这必然会锻炼和培养学生由表及里地观察和分析生活的能力，丰富他们的生活阅历，拓宽他们的想象。演员为了身体力行地把观察到的人物表演出来，要设身处地感受人物，掌握人物的自我感觉，从而体现出人物的内外部性格，创造出鲜明的人物形象。这是观察力与模仿力练习的目的。

可见，观察力和模仿力是演员捕捉人物形象、提高塑造能力的基本功。在练习的过程中，学生自己应注意以下几个方面。

第一，人物的外部特征。其一是自然生理特征，外形、面部（包括肤色、面容、表情）特点、年龄等；其二是穿着打扮特征，这些都体现了人物的性格、爱好、职业、身份、修养等。

第二，人物的语气特点。人物是南方人还是北方人，甚至要具体到某个省市的口音。语速快还是慢，多言还是少言。音量、音色、口头语，以及说话时面部动作的特点……

第三，人物的眼神特征。俗话说"眼睛是心灵的窗户"。学生自己观察人物的眼神是

否和心理相统一，是否在压抑和掩饰一种真情实感，从而进一步探寻人物的内心世界。

第四，人物的行为方式。走路的姿态、步伐，手势及形体上的习惯性动作等。

第五，人物情感表达的独特方式。

第六，如何处理与他人之间的关系。

刚开始时学生自己的观察往往不深入、很粗糙。学生应反复观察，注意对人物细节和生活气息的捕捉，尽力接近观察对象，可以和他们聊天、交朋友。学生还应把注意力集中在人物的特征和行为方式上，因为学生自己容易重视事情，而忽略了做事情的人。学生对生活中具体人物的模仿，不仅外部形象要逼真鲜明，而且其心理活动更要揣摩准确。

这个阶段是一个由简入繁、由表及里、由浅入深、循序渐进的学习过程。因此，练习可以从观察与模仿单个人物形象开始。练习中，只要学生抓住了人物短暂时刻的某些鲜明特点，教师就会给予肯定。学生可以从离自己有较远距离的人物形象开始观察和模仿，这样更容易抓到特点，模仿时也能体现得比较明显。

随着练习的深入，学生可以进行双人或多人的练习。学生可在观察和模仿的基础上展开有机合理的组合与联想。练习中，学生自己要从生活中捕捉到的鲜活的气息和对人物惟妙惟肖的模拟。

1. 形体模仿练习

双组进行，每组五至六人。首先，第一组学生站成一排，彼此之间保持一臂以上的距离；其次，第二组学生一对一地对第一组学生进行形体姿态的改变，要求改变的度要大，变动的点要多，且改变后的形体姿态还要让被改变的学生能够走动。第一组学生要认真听从变动并控制住改变的姿态。

在教师的指令下，完成任务的第二组学生退下，第三组学生一对一地去模仿第一组学生的形体姿态，要求观察细致、模仿到位。完成后，其他学生可以对他们进行调整与纠正。

此时，控制着形体姿态的第一、三组学生在音乐中走动起来，并跟随乐曲的节奏变化不断改变步伐的节拍。

练习中交替换组时，每名学生都要参与形体模仿的练习。

2. 变化练习

根据排练室的面积，十几名学生围成一个圆圈，每一名学生面向圆心，彼此之间保持大约1米的距离。一名学生站在圆心上。游戏开始前，给圆圈内的学生半分钟时间，让他（她）记住围圈学生的顺序，然后用一块布蒙住这名学生的眼睛。这时围圈学生之间调换位置。最后，圆圈内的学生睁开眼睛，仔细观察，找出调换位置的学生，并将其恢复到原来的位置上。

练习中，位置变化要由少到多。刚开始时，两三名学生调换位置。随着练习难度的增加，更多的学生开始调换位置，直到所有围圈学生的位置都得到了调换。

练习中，学生可以发出一些声响或者做一些简单的动作，比如拍手、喊数、说绕口令、唱歌、跳舞等，从而干扰圆圈内学生的感觉和记忆，同时增加练习的趣味性。

练习结束时会有赏罚。没有正确找出位置变动的学生要表演节目，全找对的学生有提出处罚的权利。

这个练习的目的是以一种轻松活泼的方式训练学生观察与记忆的能力。

3."请你照我这样做"练习

十几名学生面向圆心，围圈站好，彼此之间保持一臂左右的距离。

练习要求：教师先指定一名学生带领大家一起做动作，动作要简明有规律，有一定幅度，不要舞蹈化。做动作的同时，大家还应与他（她）一起有节奏地重复喊"请你照我这样做"。其他学生要对动作观察得仔细、模仿得准确、跟随得同步。练习规定每名带领者只能有十六拍的时间，但每个动作不得少于八拍，也就是说他（她）最多带领大家做两个动作就必须转交给别人。当他（她）用手指向选定的另一名带领者时，其他学生也马上指向新的带领者，其则用手指一下自己的鼻子，大家还在继续"请你照我这样做"的喊声。一个八拍之后，新的带领者依照规定带领大家继续做下去。带领者的动作要生动、不重复。

练习中，教师会用拍掌和口令来调整节奏的快慢，以增强练习难度和趣味性。学生之间要相互照顾，让每一个人都有做带领者的机会。

练习中不要停顿与间断，如果因故衔接不上或因动作不规范造成混乱，有责任的学生最后要受罚，在圈内接受大家有趣的惩罚。

4. 物体观察与描述练习

练习①

教师会提前准备好几件物品，这些物品有生动的形象、明显的特征，可以用语言描述出来，如音乐盒、小雕塑、工艺品、小玩具等。

练习中，教师先拿出一件物品，让学生仔细观察后进行描述，学生应描述物品的形态及自己对它的感觉。描述过程中，教师会不断启发性地给学生提问，比如物品的细微特征、独具的特色、生动的直感。通过问答，学生不仅详细地描述了该物品，而且初步建立了"什么是观察"及"如何观察"的概念。

完成第一件物品的观察描述后，教师会把全班分成四到五个小组，给每组发一个物品，学生仔细观察后，教师收回物品。这时每一个小组逐一描述物品。待所有学生描述完毕之后，教师会拿出物品对各组的描述进行讲评。

练习②

教师事先布置课堂作业，要求每位学生选一件自己最喜欢或者最感兴趣的物品，带到课堂上进行描述。

上课时，教师先让讲述的学生把自己准备的物品交上来，然后进行描述。当这位学生进行描述时，教师把该学生描述的物品传递给其他学生看，让大家进行对照

和鉴定。当一名学生讲述完之后，其他学生进行补充，在互动中学生学会观察的要点。学生自己在讲述中不要去介绍物品的来历及用途，或者有关的种种故事，重点要细致生动地描述物品的外部形态，以及它所给予的感觉。

学生可以从身边熟悉的小物品开始，建立观察的意识，领悟观察的方法，以及明确注重内心感受的理念。

5. 动物模拟练习

学生课前认真观察自己感兴趣的动物，可以去动物园，也可以观察自己身边熟悉的动物，然后在课堂上模仿出来。

学生可以先模仿单个动物，必须要如实地抓住这个动物的独有特征，如生动的表情，吸引人的动态……要细致入微，不刻意编造。表演时可以进行必要的化妆和修饰。学生平时应广泛地观察各种各样的动物，打开自己的视野，展开创造性的想象力。课堂上会不断呈现学生生动的模拟和鲜活的体现。

6. 观察人物瞬间练习

练习要求：以一个人物为主，学生进行观察后，回交课堂作业。学生必须切实地深入到生活中，认真、仔细地寻找、发现人物，观察他（她）的外部特征、行为细节、声音、表情……从外到内地揣摩他（她）的心理活动，努力掌握观察对象"心理—形体"的自我感觉，尽力做到原汁原味的模仿。学生不要编造虚构，更不要演别人创造的角色，要汲取生活中人物的真实瞬间。练习要求学生可以瞬间展现人物，还要鲜明、准确。

学生观察时态度要谦和、诚恳、亲切，巧妙且不易被察觉，不能走马观花，要细致入微，有可能的话要反复多次地去观察对象那里与他（她）聊天、交朋友，甚至有条件的话可以体验一下他（她）的生活……总之，学生应想出一定的方法去熟悉、了解观察对象，从而准确地捕捉到人物的特征。学生始终要明白，捕捉到一个人物形象是很不容易的，需要用心、用力、花时间。因此，在观察的过程中切忌浮躁，一定要静下心来，踏踏实实地观察，认认真真地揣摩、模仿。每一名学生至少要完成三个练习。

观察人物的瞬间练习是捕捉人物形象的基础，是学习创造人物形象的起点，是学生练习的重要环节。这个基础必须打得很扎实，才能使未来的表演真实、可信。练习中，学生要完成一定的作业量，并建立起观察意识——表演创作要从生活中来，绝不要臆想编造。

综合训练视频：二维码

第四节　想象力与创造力

表演中的创造离不开想象。剧本中的文学形象走上舞台或屏幕，是在演员想象力的作用下得以鲜活，从而创造出来的。"它是演员在艺术工作和舞台生活的每一瞬间所不可缺少的，无论他在研究角色也好，或者在再现角色也好。"[1] 想象贯穿着演员创造的始终。艺术虚构的情境与人物，是演员用想象把它们创造成看得见、听得见并感动着人们的艺术现实，这是多么巨大的作用啊！因此，没有想象就没有创造，"想象是引导演员的先锋"[2]。想象与创造不可分离、紧密相连。想象指导着创造，也落实、体现在创造中。想象力与创造力无疑是演员至关重要的创作素质。

没有想象，演员创造时就会一筹莫展、不知所措，表演也会苍白、刻板、类型化。对想象力与创造力的训练和培养贯穿在表演元素训练的各个阶段。

在接受想象力与创造力练习的整个过程中，重要的是学生应领悟到以下三点。

第一，想象力要靠不断的锻炼来开启和培养。演员想象力的仓库里是对直接与间接生活的观察和记忆，当然也包括演员自身的经历及感悟，生活会给予和激发演员强劲的想象力。通过有益的练习找到开启自己想象力仓库的钥匙，提炼有用的素材，再根据生活的启迪对素材进行组织、加工、改造、充实、丰富……并调动与运用想象力，从而进行表演创作。

演员只有在创造中主动、自觉地增长和丰富想象力，才能逐渐掌握想象力的能动性。创造插上了想象的翅膀才能有模有样、活跃生动。

第二，演员的想象力与其他艺术门类的不同之处在于，它具有不可分割的行动性、形象性。

演员通过行动塑造人物形象，即演员以剧本与生活为依据，想象出人物特有的具体、细致、积极的心理行动、形体行动。想象服务行动、推动行动。只有拥有行动性的想象，演员才能够创造出符合人物的行动，使之鲜活、流动起来，人物性格才能得到体现。寓于其中的形象性使演员在表演创作过程中的"心象"具体、生动，人物行动更加特定而准确。想象力要贯穿在活跃的创造力中，还要体现在人物形象的创造中，不落实创造的想象没有任何价值。

[1] 斯坦尼斯拉夫斯基. 斯坦尼斯拉夫斯基全集·第2卷：演员自我修养：第1部［M］. 林陵，史敏徒，译. 北京：中国电影出版社，1959：85.

[2] 斯坦尼斯拉夫斯基. 斯坦尼斯拉夫斯基全集·第2卷：演员自我修养：第1部［M］. 林陵，史敏徒，译. 北京：中国电影出版社，1959：85.

第三，想象力与创造力是演员要不断去培养、发展的，要使之不枯竭，艺术实践的锻炼、生活的积累、知识的广博、文化艺术的蕴蓄都是它们成长、丰富的源泉，是使它们富有活跃生命力的基础。学生要明白，不断提高想象力与创造力是一个演员一辈子要努力的事。

1. 物体改变练习

学生分组进行，十人左右为一组。

练习要求：教师拿一件物品让每个学生依次传递。学生尝试在不重复的情况下，改变物品的形态。根据每名学生的使用情况和态度，让其变为学生所想象的物品。练习的方式可以是多样的，一组学生可以围成圈、站成半圆、站成一队或相对的两队，也可以分别从三连景片的两边出来等。

例如，教师拿出一张报纸，学生围坐成圆圈。第一个接过报纸的学生把它折叠成花束的形状，在传给下一名学生时说："这束鲜花送给你，祝你生日快乐！"接下它的学生也要把它当作假定的鲜花。然后，他（她）又把它改叠成一顶帽子给下一名学生戴上，并嘱咐道："刷墙的时候小心点，别摔下来。"这名学生紧接着又把报纸重新叠卷起来，把它当作一支手电筒，给下一名学生照明用……通过每一名学生的想象，报纸在传递中不断被改变成各种各样的物品。

学生的想象应丰富、贴切，对待物品的信念和感觉应认真、合理。

2. 地点变化练习

教室里会提前摆放一件大道具，如立柱形积木、长条凳、方形积木、三个相连的方墩等。练习过程中应适时变换道具。

练习要求：根据道具给自己带来的灵感，每名学生对地点展开想象，并通过有目的的行为表现出来。每名学生应对地点进行三次变化。

例如，第一次上场，一名学生把立柱形积木当作公交车站的站牌，在这儿焦急地等车。忽然下起了小雨，他拿出包顶在头上继续等着。第二次上场，他来商场里挑选眼镜，立柱形积木被他想象成商场里的眼镜架。他边试戴边照镜子，终于满意地选中了一款。第三次上场，他在校园的一盏路灯下背外语，还不时用手指比画着，偶尔拍打叮在腿上的蚊虫，看来是在应对次日的考试。突然，他好像听到了什么声音，仔细听了一会儿后，无奈地离开了。大概是因为夜深了，学校里的保安人员在巡逻……

通过练习，学生应领悟与体会到，演员的想象力是要通过舞台行动与规定情境的营造体现出来的。

3. 物品观察与想象练习

观察的物品会由教师事先准备好，可以是工艺品、玩具、日用品、饰物、文体用品等。每一件物品都要有自己的特点，如没有照片的旧相框、带有标记的台历（日历）、旧闹钟、镜腿绑着黑线的老花眼镜、小绒毛熊、小干花、音乐生日卡、小发卡……

练习时，每名学生先从教师摆放的物品中，挑选一件最吸引自己、最有感觉的

东西。如果某个物品同时被几名学生选中,那就以物品为单位分成若干小组进行观察。

练习要求:仔细观察所选物品,寻找它吸引人的特征,以此展开联想,赋予物品背后的人与事。每名学生通过讲述的方式表达出来。

例如,一名学生拿了一本去年的旧台历,台历中1月12日这一页被折了起来。她是这样讲述的:"这是我奶奶的台历。我是奶奶一手带大的。去年到北京上大学是我第一次离开奶奶。妈妈告诉我,当奶奶听说我1月12日会赶回家和她一起过春节时,这一天就成了她心中的大事。她常在电话里跟我父母提道:'妞妞要回来了,1月12日,我记得,我记得。'可就在我放假的前五天,奶奶的心脏病犯了。当时她已经说不出话来,但眼睛总往桌上看,抬手要干什么。妈妈似乎明白了奶奶的意思,赶紧把台历拿到她的面前。妈妈发现被折着的一页就是1月12日这一天。妈妈哭了,哽咽地对奶奶说:'妞妞马上就要回来了,您一定要等她。'奶奶的眼睛还一直看着台历……我回到家的时候,看见台历就放在奶奶的遗像前面,翻到的是1月12日。妈妈跟我讲了奶奶和台历的故事。妈妈说:'这是奶奶对你的思念。'我抚摸着台历,面对奶奶的照片呜咽着:'我要一辈子珍藏它,它也是我对您的思念。'"

练习中,学生应讲述得具体、形象、清晰、流畅,注重在生活真实的基础上展开切实的想象,杜绝胡编乱造。

该练习训练学生对物品特征的观察与捕捉能力,以及依此展开的想象。

4. 音乐想象练习

教师提前准备好几首基调鲜明、差别明显,并且能够引发不同感受的乐曲。

练习分组进行,学生按组进行练习。

每组练习开始前,教师会为学生指定一件正在做的事情或一种正在进行的具体行为,如接电话、缝衣服、梳头、擦鞋、写信、画画等。

当学生真正进入状态时,教师立即播放乐曲。学生根据音乐带给自己的感受对规定情境展开想象,赋予行动具体的内容。例如,一名正在写信的学生听《梁祝》时,内心会因乐曲产生感受,引发想象,从而使他(她)写信的行动变得具体、充实。想象激发了学生的思想与感情,在它的支配下写信也可能会变得犹豫、中断、反复,甚至停笔或撕掉……再如,一名缝衣服扣子的学生在《喜相逢》乐曲所引发的想象中,也许会加快自己的动作,也许还会穿衣服出走,甚至还会缝好衣服叠起来……

每组学生可以做相同的事情,但所配乐曲不同。该练习主要训练学生在音乐的引领下展开想象的能力。学生应以松弛的心态认真感受,不要做戏、表演感情。想象应是每名学生在对乐曲产生不同程度的感受的基础上产生的,教师不会刻意引导,也不会在行动方式上给予限制,学生的想象应有自由的空间。

练习完成后,学生可以谈谈音乐对自己展开想象起到的作用。

5. 讲故事练习

该练习可集体进行，若学生人数较多也可分组进行，十余人一组为宜，大家围坐成一圈。一名学生先讲述一个生活中令自己难忘的人物及当时的情形，讲述要清晰、具体、精练。其他学生专注听讲，并用心记忆。

讲述过程中，首先，教师会及时和学生一起挑选出一个大家共同认为生动、有形象、有感触的片段。其次，每名学生以这个片段为基础展开想象，发挥创造性思维，对人物的心理、行为、规定情境及情节等进行补充、丰富、构想。最后，大家稍做讨论后，每名学生都参与讲述，集体完成一个有生活依据、有核心的故事。故事可从一开始讲述的学生开始，依照顺序进行。当第一名学生讲到某个地方，教师会击掌让他（她）停下来，由第二名学生接着讲，教师再击掌让第三名学生紧接上……就这样一个个按顺序讲下去。大家认真听取前一名学生所讲述的内容，并积极展开想象，让自己的思路及时跟上故事的发展。衔接时要快速、流畅，如果遇到停顿或混乱，教师会及时制止并换人进行。

每名学生在讲故事时要认真投入，讲述的内容要尽量具体，如情境的变化、情节的进展，人物及人物行为的描述等。如果某名学生讲述时有所欠缺，教师会及时给予提示和纠正。故事要讲得有机、连贯，主线清晰、完整，要符合生活的真实与逻辑，要在生活的基础上进行构思和编创。

各组练习完成后，学生之间交流体会，核心是练习中对想象力的感悟。

6. 面具练习

该练习是向人物模仿过渡的训练。

练习①

学生分组进行。首先，教师会事先在景片后摆上几个喜、怒、哀、乐等表情鲜明的面具。其次，每名学生自己去选择一副面具并戴上它，听到教师击掌后，由景片两侧依次入场。每名学生戴着面具并结合它所给予自己的感觉去做一件事情，如扫地、钓鱼、等人、修理东西等。最后，学生回到景片后面摘掉面具再走出来，依旧保持住之前的感觉去做同样的事情。

该练习是训练学生拿掉面具以后，还能否保持住面具带给自己的感觉和形体动作的变化。

练习②

四名学生左右为一组，即兴练习。首先，教师提前在景片后面放上面具，学生自选面具并戴好。其次，教师给出练习题目和规定情境，学生按照要求进行即兴练习。例如，相遇、相识、问路、和解、相助等。

练习③

两名学生为一组，每人自选面具并戴好。教师根据面具会即兴给予规定情境与行动，例如，丈夫玩牌夜归、寻找到走失的亲人、垂钓被干扰、表白、酣睡时刻、

找你算账等。

练习④

六名学生左右为一组。教师事先为每组学生的练习提出规定情境和简单的行动。例如，歌舞团招聘歌唱演员（或舞蹈演员）、电视剧组招聘演员、餐馆招聘厨师或服务员、物业公司招聘保安员等。再如，公共汽车站、候车室、公园晨练、照相、深夜跟踪等。练习时，学生会有少许商议时间，即兴开始。

练习中，学生先认真、仔细地观察面具，把握面具带给自己的感觉。在面具的启发下，学生发挥想象，解放自己的身心，创造与面具相一致的"心理—形体"的感觉。练习时，学生只能用形体动作，不允许用语言，可发出声音（与面具相匹配的声音）。

面具练习是帮助学生进行人物性格创造训练的辅助手段。

综合训练视频：二维码

第五节　交流与适应

交流与适应是一个演员在表演创作中必须具备的素质，也是演员有效执行舞台行动、创造人物形象的基础。

在表演过程中，演员与对手之间在思想、情感、意愿、行动等方面的相互传递、相互影响、相互作用，被我们称作交流。它也包括演员的自我交流，以及因体裁需要或在特定演出中与观众的交流等。

交流中的传达和接受是交替进行的，是不间断的。正是通过这种不间断的相互交流，演员的表演创作才能达到应有的表现，作品内容才能得以传达。可以说，"艺术完全是建立在剧中人物的彼此交流和自我交流的基础上的"①。观众也正是在这种过程中得到感染并产生共鸣的。

"适应是各种交流甚至是独自交流的重要方法之一"②。适应是演员在交流时所

① 斯坦尼斯拉夫斯基. 斯坦尼斯拉夫斯基全集·第2卷：演员自我修养：第1部［M］. 林陵，史敏徒，译. 北京：中国电影出版社，1959：310.

② 斯坦尼斯拉夫斯基. 斯坦尼斯拉夫斯基全集·第2卷：演员自我修养：第1部［M］. 林陵，史敏徒，译. 北京：中国电影出版社，1959：346.

用的表现手段。在交流中，演员是通过彼此的适应来表达。适应与交流紧密相连。适应建立在交流的基础之上，服从于交流、服务于交流、体现出交流。

演员在表演创作时要求体现出真正的交流和有质量的适应。真正的交流是演员用自己体验到的情感同对方进行精神上、心灵上的交流，是一种心与心的交流过程。它是鲜活有机、真实自然的。有质量的适应在交流的过程中是那样微妙、贴切，富有特点。在表演创作中，演员情感体验的真实是真正的交流和有质量的适应存活的根本。它们的存在使演员的表演富有生命力。

真正的交流是对所有创作素质的综合运用。"舞台交流、连结和把握，要求演员内外部所有创作器官都来参加。"① 适应是对交流的表达，鲜活有机的交流必然在高质量的适应的基础上产生。演员的适应同样建立在综合运用各项创作素质的基础之上。交流与适应是一个演员将创作素质与创作能力融会贯通的集中体现。

因此，演员交流与适应的能力是必须培养和训练的。在表演元素训练的基础阶段，主要是通过以下一些练习来进行。在循序渐进的过程中，学生能够养成在表演中真实、准确、鲜明、细致地接受对手所给予的刺激并传达自己思想情感的能力，进而使之成为一种本能。

1. 接人练习

学生分组进行，十人左右为一组，每组分为人数差不多相等的甲、乙两组。练习开始时，甲组学生开始随意走动，逐渐加快速度直到奔跑起来。这时，教师会选一方马上退出并站到教室一边，指定他们扮演刚下飞机的乘客。仍在跑步的学生则扮演正赶往"机场"，去迎接自己最想见的人的人。随后，他们陆续地到达了"机场"，即在教室的另一边出现。

练习要求：甲、乙两组学生要认真地感觉、寻找、搜索、捕捉，通过眼神的交流，敏锐、细致地给予和接受彼此之间传达的刺激与信息，尽量表演出此时、此地真实相见的场景。练习过程中，可根据需要加入适合的音乐。

练习规定：禁用语言或少用语言，不允许大呼小叫或虚假演戏。学生要沉下心来认真地注意、观察、感受对方，不要着急，也不要只追求结果。如果在练习的过程中没有找到自己想见的人，那就继续保持当下的行动，走出"机场"或寻找、等待。

练习结束后，学生之间可谈心得与感受。

2. 连体推手练习

学生分为甲乙两队，各队内两人结成一组。教师根据场地面积决定每次各队参与小组的数目。

练习规定：甲乙两队上场的小组分两排站，本队小组之间保持1米左右的距离，

① 斯坦尼斯拉夫斯基. 斯坦尼斯拉夫斯基全集·第2卷：演员自我修养：第1部［M］. 林陵, 史敏徒, 译. 北京：中国电影出版社，1959：480.

两个相对而站的小组是对手。本组内两个选手相互挨着的左右脚腕用绳子绑在一起。每个人双脚并拢站好,并用一只手臂从后面抱住同伴的腰部,与对方结成一个整体。两个小组之间,相对的选手伸出另只一手臂,手掌上翘,手心可以相触,这就是他们练习时的距离。

练习要求:各个选手伸臂,手掌相触,在教师的口令下开始练习。双方可以用力去推对方的手掌,也可以在对方向自己用力的时候把手缩到一边,还可以做各种假动作来诱导对方。总之,每个选手要设法使对方失去平衡,只要一组中任何一个人摔倒在地,或者抱腰的手松开等都算这个小组失败,另一个小组获胜并为本组争得一分。比赛结束后,积分多的一组为胜方,胜方有惩罚败方的权利。

练习时,甲乙两队各安排一名学生担任练习中的监察员。练习结束后,学生之间可以谈一谈练习中的心得与体会,尤其是如何具体体会到与对手、同伴之间相互感觉、刺激、影响的。

3. 呼应练习

该练习和注意力练习中的呼唤练习②大致相同,但更强调呼与应的表达和传递。

练习在教师的带领下集体进行。练习过程中学生可以随意跑动,听到教师的哨声时要立刻停住脚步原地不动。与此同时,教师会拍打一名学生,这名学生应立即做出反应,去呼叫他(她)想呼叫的人,最好选择距离自己较远的人。呼叫时使用单音字,如哎、咳、嘿、呀、噢、哇、咿、哈、喂、嗷等。学生自己要把声音放出来,同时用手指着对方的鼻子,用眼睛盯住对方的眼睛,把呼叫的内容、内心的愿望尽量明确地表达出来。被呼叫的对象也要马上用自己的声音、手势、眼睛回应呼叫他(她)的人,不许重复对方的呼叫,并在声音的强度、长度、内涵上与呼叫他(她)的人相匹配。如果对方的声音较大,那学生自己的声音也要很响亮;如果对方的声音拉得很长,那学生自己的声音也要拉长;如果对方的声音充满了热情,那学生自己也要用饱含情感的声音来回应对方。当这名学生完成回应后,要马上变换一种声音作为呼叫者去呼唤另一名学生。另一名学生同样应做出相匹配的回应,然后他(她)再改变身份去呼唤别人。练习在学生相互给予和接受、相互传递和适应中进行。教师会用哨声来控制练习的进程,当教师吹哨时,学生停止传递继续跑动起来。这时,教师会指出不足之处并予以指正。哨声再次响起,学生又立即原地站定,呼应练习继续进行。

练习要求:

① 学生反应要迅速、敏捷、准确、鲜明,不要犹豫、等待、停滞、思索。

② 学生呼与应的声音要相互衔接。只有当回应的学生发出声音,呼叫的学生的声音才能停下来。声音不要落地,不要有空白。

③ 所有学生要时刻关注呼应的过程,即使站立不动,眼睛、身体也要跟着声音的传递而动,时刻准备参与呼应。

④ 教师会及时用哨声把控流程,用语言提示学生,使呼应有机、自然且有节奏

地传递下去，使学生之间的交流、适应流畅进行。学生应全身心地投入练习，始终处于积极、热情、兴奋的状态。

4. 画面练习

学生可十五人左右为一组进行练习。首先，根据教师的指挥，学生走动、跑跳起来，做形体上的热身活动。其次，教师会要求学生做出各种各样的行为动作。

例如做一些事情，捡贝壳、采野花、打蚊子、捉蝴蝶、挖坑植树、向水面扔石子、系鞋带、修车打气、遛狗、照镜子等。再如做一些运动，打篮球、打保龄球、打排球、踢足球、打乒乓球、打羽毛球、踢毽子、做俯卧撑、跑步等。学生应时刻随教师的指令来认真改变自己的行为。学生即兴去做，不要思索，不要摆样子，也不要用语言，各自做动作，相互间不要交流。教师的指令会快速度、快节奏，能够把学生心理和形体的积极性都调动起来，使他们产生许多不同的行为动作。同时，在运动的过程中，教师又会不失时机地喊"停"，让学生骤然停止，保持定格状态。这时，教师选择一名在形体姿态与感觉上有特点，能引发别人与之产生交流并适合其行动发展的学生。这名学生保持原地不动，其他学生对其进行观察。如果停顿时教师没有选出合适的学生，大家就恢复之前的行为动作，教师会再物色。

练习要求：所有学生观察定格的学生的形体动作、眼神、视线、表情，从他（她）给予自己的感觉中展开想象，找到与之建立交流与适应的关系的汇聚点，并用鲜明、准确的形体动作和心理感觉体现出这个瞬间。要求一次到位，不能犹豫，也不能触碰或改变别人，更不能重复其他学生的动作。

练习在教师的击掌声中进行，教师每击掌一次就给一名学生上场参与的机会。每名学生上来时都要考虑到前面学生带给场上的新信息，体现出新变化，不要做盲目的行为。每名学生应积极参与推进、改变已经呈现的内容。最终，由每名参与的学生共同形成一幅有中心、有情节并能引发感悟的群体画面。

画面形成后，其他学生进行评议，选出有机、鲜明、有效的细节，指出重复或不合理的环节。

根据练习情况，画面练习还可以采取以下两种做法：

其一，教师可同时留下两三名定格的学生。他们各是一幅画面的起点，每击掌一次便让两三名学生跑向不同的地方，最后同时形成两三幅画面。

其二，教师选择两名在形体动作与感觉上可以建立内在联系的定格的学生，让他们共同组成一个画面的起点来做练习，每一次击掌时上来一名学生。这种做法对学生的想象、交流与适应的能力提出了更高的要求。

在画面练习的过程中，学生形成画面的速度要快，过程要连贯，最好一气呵成。

综合训练视频：二维码

第六节　表现力的综合训练

　　表现力是指演员通过观察、模仿、想象，结合自己的感受、适应、理解、体验，以及与他人的交流，将人物形象外化的特殊本领。

　　演员只有通过让人看得见、听得见的外部表现与表达，才能够塑造出人物形象，将其展现在观众的面前。"体现器官和形体技术在我们艺术中起着十分重要的作用，它们能使演员的看不见的创作生活成为看得见的。"① 而"外部体现之所以重要，就因为它是传达内在的'人的精神生活'的"②。演员对人物的内心体验和感受，以及心理与情感的微妙变化，都必须通过表现力来外化，才能使之得以展示和呈现。充实、深刻的内心世界是外部体现的基础；准确、鲜明的外部体现是心理体验的依据。因此，表现力是内外结合、身心统一的。

　　形体是演员的物质基础，是演员至关重要的创作工具。没有形体可塑性和形体表现力的演员，是一个不合格的演员。古语说："工欲善其事，必先利其器。"我们"不能用没有受过训练的身体来表达人的内在的精神生活的最细致的过程，正如不能用一些走调的乐器来演奏贝多芬的《第九交响乐》一样"③。

　　为了获得与提高表现力，学生必须经过实践的训练。通过训练，学生能够教师表现机能的活力，唤醒他们的感觉器官，最终挖掘出他们表现的潜力。通过训练，学生能够明确作为一名演员如何运用和把握自己的表现力，使表现力成为在创作意识支配之下的自身创作能力。"如果一个演员不去训练自己的身体、声音，不去训练说话、走路和举止姿态，如果他找不到和角色相适应的外部性格特征，那他大概也表达不出角色的人的精神生活"④。可以说，没有表现力的演员也就没有创造力，也就无法创造出内外合一、神形兼备的人物形象。

　　1. 眼睛的表现力练习

　　在教室中按照"八"字形摆放两个窗片，窗片之间距离 3 米左右。

　　① 斯坦尼斯拉夫斯基. 斯坦尼斯拉夫斯基全集·第 3 卷：演员自我修养：第 1 部 [M]. 郑雪来，译. 北京：中国电影出版社，1985：26.

　　② 斯坦尼斯拉夫斯基. 斯坦尼斯拉夫斯基全集·第 3 卷：演员自我修养：第 1 部 [M]. 郑雪来，译. 北京：中国电影出版社，1985：26.

　　③ 斯坦尼斯拉夫斯基. 斯坦尼斯拉夫斯基全集·第 3 卷：演员自我修养：第 1 部 [M]. 郑雪来，译. 北京：中国电影出版社，1961：27.

　　④ 斯坦尼斯拉夫斯基. 斯坦尼斯拉夫斯基全集·第 3 卷：演员自我修养：第 1 部 [M]. 郑雪来，译. 北京：中国电影出版社，1961：236.

两名学生一组，即兴练习。一组学生完成后，另一组学生接着进行。练习时，教师为学生设置一定的规定情境，如把两个窗片想象成两栋楼之间相对的窗户，然后让两名学生相继来到窗户边，表现出无意中发现了对方的情形。两名学生用眼神传递自己的态度，让对方明白自己的意思。学生要思考自己为什么来到窗户边，这样在窗边出现时就有目的性。

例如，有一组学生是这样做的：男学生甲打着哈欠，伸着懒腰，头发凌乱、睡眼惺忪地来到窗边透气、松筋骨。女学生乙拿着一本外语书走到窗边背诵。无意中，两个人互相看见了对方。乙有点好奇地打量着甲，甲眨巴着眼睛有些疑惑地望着乙，似乎在问："我怎么了？"乙继而大笑了起来，这时甲显得更加不知所措。忽然，甲明白过来了，原来是自己的这副"模样"让乙感到好笑，于是甲不好意思地赶紧从窗边跑开了。

该练习不需要学生用眼睛传递很复杂的内容，可以很简单，但表达必须准确。当双方眼睛对视以后，用眼神及面部表情去执行行动，不要做幅度很大的形体动作，以此达到练习目的。

总之，眼睛的表现力练习是用眼睛表达细腻的心理活动和行为。学生不仅要用眼睛传达准确的信息，而且要学会接受和捕捉对方眼神的微妙变化，用眼神与之交流。传递内容要简单清楚，行动积极。练习是即兴的，不要刻意组织编排。练习中杜绝类型化的表演。

2. 手部的表现力练习

教室中间摆放一个窗片，里面窗口边摆放一张桌子。

两名学生一组，即兴练习。两名学生站在窗片后面，窗片遮挡住他们的头部。表演只能用手进行，不许说话。

例如，有一组学生是这样表演的：甲是女生，乙是男生。甲的手向乙伸去，停在乙的面前，乙的手交出了一摞钱。甲接过钱开始数起来。甲点完钱之后，又把手伸向了乙，乙摆了摆手。甲"啪"的一声拍了桌子，乙的手颤抖了一下，接着乙又交出了五块钱。甲仍然伸手，乙不得已又掏出了一块。甲继续拍桌子，每拍一下，乙就颤颤巍巍地向甲交出一个钢镚儿。最后，甲仍然不停地拍桌子，而乙摊着两只手静止不动。

再如，有一组学生是这样表演的：甲的手里拿着扑克牌正在算命。他慢慢地翻开一张张牌，双手渐渐颤抖起来，又握拳砸着桌面，并不停地抽取纸巾擦眼泪、擤鼻涕。这时，手里握着一封信的乙来了，他把信递给了甲。甲颤抖地撕开信封看信。看完信后，甲兴奋地用双手拽着乙的手臂。最后，甲兴奋地把扑克牌从窗口扔了出去，乙也跟着扔了起来……

所有学生做完练习后，可以进行讨论，如说一说哪些练习是比较好的，好在哪儿；哪些练习没有表达清楚或不准确，为什么。学生要畅所欲言。

3. 脚的表现力练习

教室里悬挂一块布，布的下半部分可以露出站在布后的人的膝盖以下的部分。练习在布后进行。两名学生一组，即兴练习。

练习要求：两名学生用脚来表现生活中的一个瞬间或者一件小事，并以此来反映人的心理变化，不允许使用语言。

例如，练习"等待"：一个穿着高跟鞋的女人的脚走来走去。她不停地跺脚，好像在焦急地等人。这时，一个穿着皮鞋的男人的脚急匆匆地跑了过来。他走近女人，可女人却背过身去不愿理他。只见穿着皮鞋的男人围着女人转来转去，似乎在解释什么。女人转身离开，男人赶紧去追，女人用高跟鞋狠狠地踩了男人一脚，快速跑走了。男人一瘸一拐地去追她。

练习时，教师会启发性地给予一定的人物关系设定和相对具体的规定情境，让学生的创作思路有所依据。再如，一对男女生做练习，教师提出："你们是同学，晚自习后，男生送女生回女生宿舍。"这两名学生是这样表演的：男孩骑着自行车，女孩坐在后面。到了女生宿舍门口，两个人下了车，默默地面对面站着。女孩转身要走，男孩拽住了她。男孩、女孩的脚及被推着的自行车反复来回……男孩、女孩又面对面地站住，他们越靠越近。女孩的脚尖踮了起来，后来双脚也离开了地……过了一会儿，女孩的脚被放了下来，两个人依依不舍地告别。

练习完成后，学生之间进行评议。

4. 肩背部表现力练习

学生分小组进行练习。十人左右为一组自由走动，跟随教师的口令，改变自身的形体动作。

学生尽量去感受因形体动作的改变而带来的不同感觉。随着肩背部的变化，身体其他部位包括脚、眼睛等也会发生相应的变化。而这种外部变化也会带来心理、情绪等方面的不同感受与感觉。

例如，当学生一肩高、一肩低地走路时，他会很快感觉到自己的脖子也僵硬了，腿脚也不利索了，有的步子变小了，有的甚至变瘸腿了，有的让人感觉年龄似乎也变大了……当大部分学生进入状态后，应保持这种状态去做一件事情，如浇花、扫地、打太极拳、放风筝、晨练等。接着，学生之间相互交流，可以聊天、做事，总之跟着感觉走。有的是老头儿、老太太，有的是中风患者，有的是精明的中年人……他们的语言也发生了变化，有的语速很慢，有的甚至有些结巴，有的声音很苍老，有的声音很尖，有的鼻音很重……当学生交流一段时间后，整体状态不错时，这一组的练习就可以结束，换组继续进行。

练习完成后，学生之间可谈体会。

5. 形体动作传递练习

学生五人左右为一组，分组进行。当一组学生在做练习时，其他学生要认真观

看。每组学生彼此之间相距1米（或用景片隔开），背对教师和其他学生在教室一边站成一排。

教师会事先好准备一些写有字句的纸条。例如：

△ 有一个钓鱼的老头掉进河里了。我不会游泳，你快去救他！

△ 我看见一只鸡，一连下了三个蛋，等下完了第四个蛋，它就立马歪倒在地上，扇了几下翅膀，蹬了蹬腿，死了。

△ 一个小伙子骑车横穿马路，被路上的公共汽车撞倒了。司机下车一看，小伙子连车带人都卷到了车底下，吓得他立马昏了过去。可这时，却见小伙子从车下爬了出来，拍拍屁股，骑上车走了。

△ 有个刚从师范学院毕业教美术的年轻女老师，上课时在黑板上画了一个苹果。她问学生："小朋友们，谁知道我画的是什么呀？"学生们都抢着回答："是屁股！""是屁股！"女老师被气哭了，去找校长告状。校长来到班里训斥学生："你们真是不懂事，捣什么乱啊？把新老师都气哭了。"他看了看黑板，又气愤地说："是谁？还在黑板上画了个屁股，是谁？！"

△ 我家的斑点狗跟你家的大黑猫打起来啦！怎么拉也拉不开，快去看看吧！

首先，教师将纸条交给第一名学生，让她（他）看完之后交回。其次，她（他）拍一下第二名学生的肩，示意对方转过身来，第一名学生通过形体动作来告诉第二名学生纸条上的内容。最后，第二名学生也通过形体动作给第三名学生传达信息。依此类推。第五名学生给本组全体学生表演一遍传递的内容。

传递中所有学生不能使用语言，但可以运用声音和象声词。每名学生的动作只允许做两遍。传递不能太慢，所有学生要时刻把握好练习的进度。

每组游戏做完后，教师会让其他学生一起来猜一猜每组传递的内容是什么。如果大家猜得五花八门，就说明传递中有不清楚、不准确的地方。

最后，第一名学生再做一次动作并念出纸条上的内容，以验证这五名学生传递的结果。

为了增加练习的趣味性，可以设立奖惩，如传递结果比较好的小组可以有权挑选其他小组表演节目。

6. 形体讲述练习

教师会在练习前准备一些简单、形象的讲述材料，分别写在纸上。练习时教师随机发给学生，学生看后要通过形体动作把它"讲述"出来，不可以用语言。材料的内容可以重复，若有三名学生看的是同一份材料，可以每人一份，各看各的。学生看后不要互相商量，自己准备几分钟，独立完成。参考材料如下：

雨

我在等车。突然下起雨来，越下越大。忽然，我感到没有雨点儿落在我身上了，

抬头一看，有一把黑伞遮在我的头上。原来是身边一位瘦小的老人为我费力地撑着伞。她（他）还没有我高，我连忙接过伞，在雨中我们紧紧地依靠着。

矮

我太矮了，22岁了才一米五。作为一名大学教师，我还没有我的学生高。我自卑，我难过，我呐喊！

一天，我梦见一种神奇的药片，吃一片长高一节，吃一片长高一节……终于，我长成标准的靓男（女）了。走进课堂，学生都鼓起掌来。

原来是一场梦，我还是那么矮，唉！

走　了

我在路口等人，看见一位很胖的中年妇女。我从没见过这么胖的人，她喘着粗气一瘸一拐地走来。突然，她崴了一下，我赶紧跑上去扶。结果她倒没什么，我却被她一下子按倒在地上。她似乎没什么感觉，理也没理我，又一瘸一拐地走了。

滑　雪

我第一次滑雪，兴奋极了！我穿好滑雪板，戴好滑雪镜，套上手套，手里抓着雪杖，可是我却怎么也走不动，急死我了。正在这时，一个高大的滑雪教练过来了，他热情友好地教我滑雪。渐渐地，我能滑动了。我越滑越快，居然把教练甩在了后面。突然前面出现一个小坡儿，我身体往左一歪，躲了过去。我有些洋洋得意，正在我得意之际，忽然前面有一个大沟。我害怕极了，闭上了眼睛，听天由命吧！结果，我重重地摔进了沟里。

冬　夜

大冬天的晚上，我一个人在公交站等车。过了一会儿，又来了一位中年妇女。只见她站着站着身体就晃了起来，"哼"了几声就倒在了地上，随后口吐白沫，全身抽搐。我十分惊慌，不知道该怎么办，情急之下拦住了一辆出租车，要求司机帮我一起把她送到医院去。司机见状却很冷静。他马上用手掐住那位阿姨的人中，又叫我把皮带解下来让她咬住，还让我去按捏她的脚心……一会儿，那位阿姨果然平静了下来。司机师傅告诉我，这位阿姨是突发癫痫。在阿姨不住的感谢声中，我们小心地搀扶她坐进了车里，送她回家。

减　肥

我很胖，走路都有些吃力。一天，我去商场买衣服，选中了一件特别喜欢的衣服。可是我太胖了，根本穿不进去。于是，我决定减肥。我跑步、跳绳、打篮球。即便我最爱吃的烤鸡摆在我面前，我也忍住不吃。通过我的努力，我一下子减掉了20多斤。我赶紧去商场买了件漂亮衣服。穿进去了，美！

练习① 单人形体讲述练习

学生看完材料，准备几分钟，每人单独进行形体讲述。其他学生要认真观看。

例如，材料《雨》，有一名学生是这样表演的：他在等车，不时地向路的那边望一望，看看车是否来了。他又看看表，发现时间已经很晚了，有点着急。忽然有水滴打在他的头上。他伸出一只手，看看是否下雨了，果然下雨了。渐渐地，雨大了起来，他没处躲藏，只好竖起衣领、缩着身子坚持站着。忽然他感觉没有雨了，伸手试了试，果然没有雨了。可是周围怎么还在落雨点呢？他很纳闷，抬头一看，原来头上撑着一把伞。他顺势往下看，眼睛定住了。（紧接着，这名学生又去演他看见的那个瘦小的老人。）他压低身子，驼着背，显得很矮小；瘪着腮，看起来很瘦。老人颤颤巍巍地高举着一只手，正在为他撑伞。（这名学生马上又变成等车的年轻人。）他赶紧做了一个接过雨伞的动作，又做了一个搀扶老人的动作。他右手打着伞，左手搀扶着老人，整个身体向左边倾斜着，脸上带着感动。年轻人和老人在雨伞下紧紧地依靠着。

练习完成后，其他学生可以说一说是否看明白了，以及表达了什么意思，也可以对该学生的表演进行讨论，如哪些动作是清楚的，哪些动作是不明确的，等等。最后该学生把材料上的内容念出来。当同一个材料由几个学生来做时，可以让这几个学生全部做完后，其他学生来进行评议。

练习② 组合形体讲述练习

在单人形体讲述练习结束后，学生可以挑选出自己感兴趣的材料，以两三个人为主，自由结合，通过形体动作把它表演出来，不允许说话。

例如，材料《矮》，有三名学生是这样表演的：甲演一位大学教师，仿效戏曲中的矮子功蹲着表演，以此表现自己非常矮。甲正走着，忽然有两名学生经过。两名学生很恭敬地向甲行礼。尽管甲要仰视这两名学生，但他很有风度地点了点头。可是甲刚走过去，两名学生就在背后用手势比画甲的个子，嘲笑他太矮，这一切都被甲看到了。甲很痛苦，回到家里难过地躺在床上。渐渐地，他进入了梦乡。甲在梦境中坐了起来。他发现眼前飞着一个大药瓶，抓住药瓶一看，原来是增高药！他迫不及待地吃了一片，没想到身体真的长高了一节，再吃一片，又长高了，再吃一片，再吃一片……最后甲站了起来。甲还是觉得不够高，把药片全部吃光了。两名学生把他架了起来，表示他长得很高了。他威风极了，不停地做着胜利的手势。忽然，闹钟响了，那两名学生把他扔在地上消失了，甲也从梦中惊醒。甲发现自己仍然是那么矮，原来是一场梦！他趴在地上捶胸顿足。

综合训练视频：二维码

第四章

BIAOYAN JICHU XUNLIAN

原创实践作品

 小品一《爱》

（2019年浙江省大学生艺术节二等奖作品）

时　间：傍晚

地　点：庭院

人　物：小菲、女消防员、男消防员、周婶、小超

剧　情：

周婶：（手里拿个竹篮从屋里走出来）行了，那我就先回去了。

小菲：（紧随其后）哎，周婶你慢走。

周婶：（走出来后站定，转过身，面对小菲）小菲啊，要我说那事儿你也别太担心了，现在也没个准信儿，这平时要有啥困难你就跟周婶说，咱邻里邻居的能帮就帮着点。

小菲：唉。

周婶：那我就先走了啊。（转身走）

小菲：那我就不送了啊。

周婶：唉。

（小菲站在原地，看着周婶离去，慢慢转头看着桌上的消防帽。转头的时候音效起。小菲慢慢往桌前走，慢慢地去拿桌上的消防帽，一直看着并抚摸消防帽，看了一会儿之后放下，转身走去洗衣服的地方。小超画外音）

小超：妈妈。（小菲扭头：唉。小超跑上场）妈妈我今天在学校里看到了……（小超摔倒，小菲立马跑去扶小超）

小菲：（着急）小超，没事吧。（小超哭，小菲扶起小超）来，先起来。（小超大声哭）不哭，不哭。（扶着小超）来，坐这儿。（小菲扶小超去板凳上坐下，小超哭个不停）来，慢点。（小超坐下后哭的声音更大）小超，告诉妈妈摔到哪儿了？

小超：（手指着膝盖）膝盖。

小菲：膝盖啊。（走到小超另一侧）没事，妈妈帮小超吹吹。（小菲蹲下卷起小超的裤腿，小超抽泣。小菲对着膝盖吹了一会儿，看着小超问）还疼吗？（小超突然放声哭。小菲走到小超另一侧，步伐很快，拿起桌上的棒棒糖，蹲下，哄着小超）来，小超，看，这是什么？

小超：（看着妈妈手里的棒棒糖）糖！

小菲：小超在这里乖乖吃棒棒糖，妈妈去洗衣服好不好？

小超：（看了一眼旁边的洗衣盆，转过头，边撕棒棒糖边说）好。

（小菲起身，走向洗衣盆，边走边说）

小菲：小超啊。（坐下）今天在学校里老师都教了什么啊？（拿出洗衣盆里的衣服放到搓衣板上）

小超：（看向妈妈）教了我古诗。

小菲：那念两句给妈妈听好不好？（开始搓衣服）

小超：好，（起身）床前明月光，（小菲停止搓衣服，转头看着小超）疑是地上霜。（小菲慢慢低头）举头望……望……望……望……（男消防员和女消防员上场）哎，叔叔，阿姨，你们来了！（女消防员轻轻点头）妈妈！（小菲抬头）来客人了。

女消防员：嫂子！

男消防员：嫂子！

（小菲把衣服放进洗衣盆，放下搓衣板，起身走向小超）

小菲：小超，（双手扶着小超。小超：嗯）妈妈领你进屋，给妈妈画个画看看好不好？

小超：好！

小菲：来，妈妈送你进去。（扶着小超，从桌上拿起一本小书，扶着小超进屋。小菲站在屋门口，背对着观众）

女消防员：（看着小菲）嫂子！

（小菲低下头，摇了摇头，抬头转身，情绪转变，笑着面对女消防员）

小菲：来，你们坐，坐，随便坐。（女消防员转身，面对观众，看了一眼男消防员，小菲指着洗衣盆）我还有点衣服没洗，就不招待你们了啊。（小菲走向洗衣

盆。女消防员转身看着小菲。小菲坐下，拿起搓衣板，再拿出衣服。女消防员走到小菲旁边。小菲专心地搓着衣服）

女消防员：嫂子，（撇过头。小菲也撇过头，继续搓衣服）消息已经确认了，建国他……他……（女消防员突然转过身开始抽泣。男消防员朝小菲走近两步，对着小菲敬礼）

男消防员：嫂子，（女消防员向左转身面对小菲）3月30号，四川凉山大火，建国他为了营救被困火海的群众，牺牲了。（小菲停住手里的动作，低着头。音效起。女消防员上前走到小菲旁边蹲下，双手扶住小菲。男消防员低头）

女消防员：嫂子，你也别太难过了。

（小菲擦了擦脸上的眼泪，站起身笑着说）

小菲：没事，没事。（看着女消防员）哎，你们怎么都站着呢？（小菲扶着女消防员向板凳走去）来，快来坐，来。（女消防员坐下。小菲走向男消防员，抓住他）你也来坐，来。（把男消防员拉到板凳旁。男消防员站在板凳旁，没有坐）你们吃点水果，我去给你们倒两杯水。（说完往屋里走。女消防员起身，拉住小菲的胳膊）

女消防员：嫂子，我们今天来，（慢慢松开小菲的胳膊，边转身边说）就是为了通知消息的。（男消防员紧跟着转了过去。小菲捂住嘴巴哭，没有声音地哭。女消防员转头看着小菲，再转身走到小菲身后，双手轻抚她的肩膀和后背安慰她。小菲抬头擦了擦眼泪，笑着说）

小菲：没事儿，没事儿。（转过身，面对观众，往前慢慢走，边走边说）建国他啊，（朝桌子走去，看着桌上的消防帽）就是这么一个人。平常他在家里也不爱说话，（边说边弯身拿起桌上的消防帽，看着消防帽，往前慢慢走）但是他总是替别人着想。当别人遇到困难的时候，他总是第一个上去帮忙。（站定，看着消防帽）结果这临走前，我们最后也没说上两句话。（慢慢抬头）我知道，军人的职责，就是为人民服务，为人民献身。（两个消防员看着小菲）作为一名军嫂，我要坚强，我不能倒下。只是这一切都来得太突然了，（慢慢低头，看向消防帽）我真的有点接受不了。（女消防员来到小菲旁边抱住她。小菲捂嘴哭，擦了擦脸，转身拉着女消防员的手）对了，同志，我想要拜托你们一件事。（女消防员点头，男消防员走到小菲旁。小菲看了看屋里）我家这情况，你们也都知道。（男消防员掏口袋。小菲慌忙阻止）不不不，不是让你们给我们钱，是小超，我希望你们不要告诉他。

女消防员：可是嫂子，小超他也应该知道。

小菲：不行，不能让他知道，（转过身，面向观众）上天已经对他这么不公平了，为什么你们还要让他承受这样的痛苦？

男消防员：（往前走了两步）嫂子，建国他是一个兵，是一个消防员，是一个英雄。小超他应该为有这样一个英雄的父亲感到自豪。

小菲：（转身看向他们）同志，我求求你们了，我求求你们了。（边说边跪下。两个消防员赶紧跑去扶住她）

女消防员：嫂子，嫂子。

男消防员：你先起来，先起来。

小菲：求求你们了，求求你们了。（小超拿着画从屋里走出来）

小超：妈妈。

（小菲立马站起来背过身擦了擦脸上的泪，转身跑向小超）

小菲：小超，你怎么出来了？

小超：妈妈，你怎么哭了？

小菲：没事，妈妈没事。

小超：哦，（朝板凳走去）我知道了。（拽着妈妈的胳膊）你一定是摔跤了。来，小超给你吹吹。（小菲坐下。小超弯身对着小菲的膝盖吹了两下）还疼吗？

小菲：（小菲看向小超）不疼了。

小超：（拿起手中的画）对了，妈妈，你看，（手指着画）这是我画的。这是爸爸，这是我，这是妈妈，我们三个人幸福地生活在一起。

（小菲捂嘴起身面对屏风低头哭。女消防员跑过去安慰她）

小超：妈妈，你怎么了？

女消防员：（抱着小菲，看着小超）没事儿，没事儿，小超。

小超：（艰难的往前走了几步）其实，你们刚才说的，我都听见了。（小菲、女消防员、男消防员看向小超。小菲转身）你们不用担心我。我知道，（音效起）爸爸是因为救火才走的。

男消防员：小超，你爸爸是个英雄，（摸着小超的后背）英雄是不会死的。他只是去了一个很远很远的地方。那个地方，（四个人都看向远处）叫天堂。

小超：小时候，爸爸总问我，长大了想干什么。现在，爸爸走了，家里就剩我一个男子汉了。（小菲低头哭）我不能让妈妈被欺负。（男消防员用衣袖擦了擦眼泪）我长大了，也要当一名保家卫国的消防员。

（男消防员整理了一下衣服。女消防员走到他左后方）

男消防员：立正！

（小超、男消防员、女消防员三人立正。小菲捂嘴哭）

男消防员：敬礼！

（男消防员、女消防员迅速敬礼。小超艰难地举起胳膊敬礼）

（灯光减弱，一束白光打下，小菲往前走）

新闻报道：（画外音）3月30日下午5点，四川省凉山州木里县发生3级火灾，凉

山木里支队指战员和地方扑火队员（小菲展开手臂，小超走上前，两人拥抱在一起）共689人在森林中展开扑救。（两名消防员扭头看向他们母子）本次火灾造成27名消防队员牺牲。中国共产党带领下的军人，以勇敢无畏的精神捍卫祖国的利益。让我们向这些英雄们致敬！

（灯光渐灭）

【结束】

作品二　小品二《祝你平安》

（2019年浙江省大学生艺术节二等奖作品）

时　间：晚上
地　点：家里
人　物：爸爸、妈妈、女儿
剧　情：

（妈妈端菜出，面露笑容）

（爸爸开门，张望，偷偷进入）

（爸爸蹑手蹑脚地走到妈妈背后，趁其转身，偷亲她的脸）

爸爸：婷婷！我回来了！

妈妈：你终于回来了！（两人相拥）我好想你！

爸爸：我也想你！

妈妈：快让我看看你！怎么瘦了这么多？在部队一定很辛苦吧？这么辛苦都没人照顾你！

爸爸：没事的！婷婷！你看我，多么健壮！

（妈妈皱皱眉，吸吸鼻子。爸爸提起自己的衣服闻了闻）

妈妈：你多久没洗澡了？

爸爸：我刚训练完就立刻赶回来了！我错了，老婆！

妈妈：你呀，整天就知道训练，一股子汗臭味也不知道洗洗。（推爸爸去浴室）赶快洗澡去，衣服都给你准备好了。

（妈妈拿箱子，女儿入，门铃响）

女儿：妈妈我回来啦！

妈妈：快进来。

女儿：妈！

女儿： 爸爸回来啦？在哪儿呢？

妈妈： 在洗澡呢。

（妈妈从房间里出来）

妈妈： 干吗呢？

女儿： 嘘。

（爸爸出）

女儿： 爸爸！

爸爸： 依依！

女儿： 爸爸你终于回来了，我好想你啊！

爸爸： 我也想你。

女儿： 爸爸，你上次答应我的事情呢？

爸爸： 什么事情？

女儿： 你又忘了？！我不理你了！

妈妈： 在聊什么呢？赶紧洗手吃饭了。

女儿： 哦！

（爸爸走向饭桌）

爸爸： 老婆，你的手艺越来越好了！

妈妈： 饿了吧？

爸爸： 嗯！

（爸爸把礼物放在桌上，女儿洗好手出来）

女儿： 爸爸你骗我！（带上手链）真好看，谢谢爸爸！

爸爸： 来，依依，多吃点肉！

女儿： 嗯！

（妈妈夹菜）

女儿： 谢谢妈妈！

女儿： 对了！爸爸，我上次画了一幅画，得了市里一等奖呢！我去拿给你看！

妈妈： 吃完饭再拿给爸爸看也不迟啊。

女儿： 不行，我就要现在给爸爸看！

（女儿进房间）

妈妈： 瞧她得意的！

爸爸： 老婆，在家里你最辛苦了，你多吃点儿！（夹菜）

（手机铃声响，第一次挂了，第二次……）

妈妈： 接吧，万一有什么急事呢。

（爸爸拿起手机，走到前面）

爸爸： 喂，队长。我已经安全到家了，这会儿和老婆孩子吃饭呢！什么？九寨沟发

生地震，要立即归队？可是队长，我还……

爸爸： 老婆，我……

（妈妈起身进房间，拿军装出）

妈妈： 赶紧换上吧。

（爸爸换衣服，妈妈拿箱子）

女儿： 爸爸，你又要走是不是？

爸爸： 依依，前线发生地震，我……

女儿： 我不听！

爸爸： 依依！你是爸爸的骄傲……

（女儿甩开爸爸的手，爸爸看着妈妈）

妈妈： 家里有我呢，你走吧。

爸爸： 老婆，对不起，现在国家需要我！

女儿： 难道我们就不需要你吗？多少同学说我是没有爸爸的野孩子，每次学校开家长会都是妈妈来的。每次妈妈生病，都是我陪在她身边，你在哪儿呢？

爸爸： 依依，爸爸对不起你。老婆，我对不起你。我必须立刻归队！

（音乐起，爸爸转身走）

女儿： 妈！妈！妈！（跳到沙发上）

妈妈： 归队，归队，归队！你整天就知道归队，在你心里，究竟是我们这个家重要，还是你那个队重要？

爸爸： 都重要！可是现在九寨沟发生地震，我必须赶过去支援，我必须去抗震救灾！

妈妈： 你就不能在家多待一会儿吗？我们结婚的第一天你就去了前线，就连当初我生依依的时候你都不在身边。我是日也盼，夜也盼，就盼着你能平平安安地回来。现在你回来了，可是却又要……

爸爸： 老婆！我是一名军人！每当我看到我们的家里充满了幸福和温馨，就想到灾区的老百姓们还遭受着那样的不幸，我的心里面难受啊！

妈妈： 你走吧，祖国需要像你这样的战士，灾区人民也需要像你这样的援兵！真遗憾我不是一名军人，要是我是一名军人，我一定和你一起去！

女儿： 爸爸！你走吧！我有一个这么勇敢的爸爸，我感到很自豪。我也希望灾区人民能够平平安安。你放心，我会照顾好妈妈的，也会照顾好自己。这个你带上吧，看到它你就会想起我和妈妈了。（女儿递给爸爸画作）

（爸爸抱住妈妈和女儿，接着往门外走，停下转身敬礼。妈妈、女儿跑到门口）

妈妈、女儿： 你一定要平安回来！（音乐渐强）

【结束】

作品三　小品三《谁来建设我们的家园》

时　　间：下午

地　　点：乡村教室

人　　物：二妞、二丫子、二英子、二狗子、二蛋、村长、老师

剧　　情：

（二妞趴在讲台上睡觉。二丫子、二英子、二狗子正在玩闹）

二妞：　咳，上课。

二丫子：　敬礼！

众人：　老师好。

二妞：　好，坐下，跟我一起念，bèi 备，备菜的备。hēi 黑，黑带的黑。

二蛋：　咳咳咳，同学们，今天把书翻到第 30 页。我们来造句，第一个句子，"先……然后……"

二狗子：　我！我！我！我！

二蛋：　你来。

二狗子：　我先吃了个苹果，然后放了个屁。

众女生：　咦——

二蛋：　做人要文明点！坐下。下面我们再造一个句子，"一边……一边……"。

众人：　我！我！我！

二蛋：　二丫子！

二丫子：　我一边穿衣服一边脱裤子。

众人：　哈哈哈哈哈哈哈哈！

二蛋：　不能，要一遍一遍地做，上节课一个同学问我，这个字怎么念……啊！老鼠！（倒地上，众人扑上去）

老师：　二狗子、二蛋、二丫子，通通都给我站好！是谁，在我的洗发水里放了油漆？

众人：　（互相指认）是他！是他！是他！

老师：　好了！那你们告诉我，是谁在我椅子上粘了胶水？

众人：　（嬉笑）嘿嘿，老师，你猜！

老师：　老师我不猜，老师我走还不行吗？

二妞：　老师，你要走啊？

老师：　怎么，你们舍不得我？

众人：　没有没有没有，老师走吧走吧。（推着老师往外走）

村长： 哎哎哎哎，干吗呢？
村长： 老师，老师你坐。老师，你坐嘛。老师你坐呀。老师你坐好嘞。（走到小孩前面）你们怎么回事，为啥欺负老师？
众人： 没有——
村长： 还没有，我不晓得你们啊，（转身对老师）老师你这个发型，很时髦啊。
老师： 村长我跟你说，（村长：咋啦？）谁家的孩子，会在别人洗发水里放油漆？啊，你看看这个头发。你再看看这个，还有再看看这件衣服。（去地上捡那件衣服）
村长： 这衣服不挺好的吗，雪白雪白的啊。
老师： 它原本是红色的，而且是大红色。
村长： （老师开始理桌上的包，准备离开）老师啊，你也知道，（二丫子拿过包，递给二妞，二妞把包丢在地上，然后大家一起鼓掌）孩子们年纪比较小，不懂事也很正常，你就原谅他们一回吧。（众人鼓掌，村长却阻拦）
村长： 好了！
村长： 老……老……老……老师，哎呀，你瞧瞧，真的，你要是走了，咱们村子可就没有文化人了。
老师： 我堂堂一名牌大学毕业的师范生，学生一个接一个的。你看看我在这里受他们这样的欺负。我本来可以在重点中学教学的，但是我放弃了，就是因为我在网上看见了他们天真可爱、灿烂无邪、纯真美好的笑脸，可你告诉我，这哪里是天使？
二狗子： 天……天……天……天……天……天使就是天上掉下来的粑粑。
众人： 粑粑！
村长： 肯定不对。老师啊，天使肯定不是天上掉下来的粑粑，对不对？那天使是啥？
老师： 我堂堂普通话二级甲等，都是因为谁？老师跟你说过多少遍了，bie——你看看！
老师： 你不要笑人家哦。过来，老师跟你说过多少遍了，女孩子一定要注意仪容、仪表。你看看你穿的是什么，老师送你的衣服呢？啊？
二英子： 我……
老师： 你不想穿直说，回去。
二丫子： 哈哈哈哈！
老师： 还有你哦。哎哟，老师跟你说过多少遍了？女孩子一定要注意个人卫生。你能不能洗洗澡啊？回去！
二妞： 哼。
老师： 二蛋同学？二蛋同学？
二英子： 谁，嗯？

老师：二蛋同学。

二英子：这是谁呀？

老师：你看他还模仿我。你这模仿的像吗？啊？你这是在搞笑吗？啊？回去！像什么样子这是！二狗子，老师送你的普通话书呢？

二狗子：我……

老师：我什么我！

二狗子：你……

老师：你什么你！你这辈子已经没救了，你知道吗？啊，回去。村长你告诉我，这班学生，你告诉我怎么教？啊？怎么教？

村长：不是老师，你不知道，这些孩子们都是我看着长大的。他们不会像你说的那样是坏孩子。他们都是好孩子。老师，你给他们一个解释的机会呀。

老师：好呀，你让他们解释，解释完我再走。

村长：来，二狗子，你说，到底是咋回事呀？

二狗子：村……村……村……村长，老……老……老……老……老师老说我口吃，我很不高兴。

老师：不高兴的事情咱不想了，想点高兴的事啊。说说你远大的理想。

二狗子：我……我……我……我有一个理想，就是在村子里开一个洗衣店，让村子里所有的爷爷奶奶们都免费洗衣服。还……还……还……还有老师，你那件衣服是我给你洗的。我看你太累了就帮你洗了，没想到洗坏了。

村长：好孩子。二蛋，你说说看。

二蛋：老师总说我模仿他。但是我有一个理想。我的理想，就是当一名人民教师。我们山里的孩子没书念，我就想我以后能做一名人民教师，带领他们走出大山，走出大山啊！

村长：好孩子！你来。

二妞：老师，我身上不是故意有味道的，我每天都要帮我的爷爷奶奶挑粪、浇菜。每天早上2点就要从隔壁的山头走20里路来这里上课，我真的真的没有时间换衣服。而且我有一个梦想，就是种一大片的有机蔬菜。不像那些城市里卖的，一点都不健康。

二丫子：村长，老师每次都笑话我的拼音，我每天上课都认真听讲，（此处说了一句，让人听不太懂）但是老师他每次都笑话我。我每次放学的时候，他们几个都已经回家了，就留我一个人在那里写。我特别想得到老师的肯定。但是老师……他每次都笑话我。我也有一个远大的理想，就是当一名记者，让别的村都知道俺们村的光荣事迹。

村长：好娃。

二英子：村长，老师老说我衣服破。

二英子：村长，老师说的送我的两件好衣服，我想留着过年穿。我以后的梦想是做

一个裁缝，给他们做衣服穿。（对二狗子说）你不是洗衣服时手会搓破皮吗？我给你做一副手套，这样洗衣服时手就不会破皮了。（对二蛋说）你不是喜欢当老师吗？等你当上老师了，我就给你做一身适合老师穿的衣服。（对二妞说）你不是身上会臭吗？我就给你做一身不会臭的衣服。（对二丫子说）你不是喜欢穿裙子吗？我就给你做一身很漂亮……

村　长：　哎哎哎……

二英子：　村长你要啥子衣服，我就给你做啥子衣服。（哽咽，转身对老师说）老师，老师，我给你做一件不会褪色的衣服。

村　长：　老师，孩子们也解释过了。你看他们都是好孩子，真的，你看他们，他（指二狗子）爸爸，他爸爸是在厂里打工的，搬砖很辛苦。还有他（指二蛋）父母，他父母是在城里当厨师的，也非常辛苦。她们（指二妞和二英子）两个哪，她们两个爸妈是在城里通下水管道的，没日没夜的那种。还有她（指二丫子），她家长在城里当清洁工。老师啊，他们的父母在城里干的都是那些，都是你们城里人不愿意干的那些脏活累活。我想问一个问题啊。老师，我们农村里的人都去建设城里了，那我们的家园，我们的家园由谁来建设啊？老师，老师，如果这样你还是不肯留下来的话，我也没啥好说的，我家里还有一头牛车，我拉过来送送老师吧。同学们，再跟老师道个别吧。

老　师：　对不起啊孩子们，是老师错怪你们了。让我们一起来建设我们的家园好吗？

众　人：　老师！（抱住老师）

【结束】

作品四　小品四《"老伴儿"》

时　间：21世纪初，秋

地　点：家里

人　物：老年奶奶（患有阿尔茨海默病，会突然忘事）
　　　　老年爷爷（非常爱奶奶）
　　　　年轻奶奶（善良、美丽、大方）
　　　　年轻爷爷（大胆追求爱情）

故事简介：

　　在一个小城镇里有一对非常恩爱的夫妻。他们慢慢地变老，过着非常幸福的生活。可是奶奶得了阿尔兹海默症，有时候会忘记自己的老伴，有时候又非常清醒。他们常常回想起年轻时候说起的"如果你忘记我了怎么办？"对方说："那我一定会

想办法让你记起我。"

剧　情：

（"叮咚"，门铃响起）

老年奶奶：谁啊？

老年爷爷：我呀。

（老年奶奶开门）

老年奶奶：你是谁呀？

老年爷爷：（停顿一下）哦，我是送外卖的。（热情地）

老年奶奶：我记得我没有买东西呀，你是哪个快递公司的呀？

老年爷爷：我是社区服务队的。早上遇见你老公，你老公早上买的东西太多了，让我给你送过来。

老年奶奶：我老公买的？（突然想起来）我锅里煮着汤呢，你东西放这就好了，帮我把门带一下就行了。

（老年爷爷跟着老年奶奶进门）

（老年奶奶进厨房，老年爷爷蹑手蹑脚地拿鞋架上的皮鞋摆出来）

老年奶奶：我明明记得我煮了汤呀，真是老了，记性都不好了。这都几点了，怎么还不回来？

（老年奶奶看着电视睡着了，老年爷爷试探性地给老伴盖毛毯。老年奶奶醒了，看到老年爷爷在找东西）

老年奶奶：小偷！（老年爷爷在找东西）

老年奶奶：你谁啊？

老年爷爷：你醒了。

老年奶奶：什么你醒了？

（老年爷爷语无伦次地不知道解释着什么）

老年奶奶：你不是送菜的，没想到是个小偷！

老年爷爷：我不是小偷！（向前走，解释道）

老年奶奶：退后！

老年奶奶：你看看你头发都白了，还学别人偷东西！你有那个身手嘛！

老年爷爷：我真不是小偷！（向前走，解释着）

老年奶奶：退后，退后！

老年爷爷：你别激动！照片，照片。

老年奶奶：你拿我照片干什么！我要报警！

老年爷爷：别！媳妇儿！

（老年奶奶拿起扫帚追着老年爷爷打）

老年爷爷：我不是臭流氓，也不是小偷！

老年奶奶：我打死你！

老年爷爷： 别打别打，老黄！
老年奶奶： 你喊我什么？
老年爷爷： 老……黄。（老年爷爷拿出两人的照片）
老年爷爷： 你自己看看。
老年奶奶： 你怎么有和我的照片？
老年爷爷： 你仔细看看！
老年奶奶： 噢，老头子！（放下扫帚，放下照片，冲过去）
老年奶奶： 噢，老头子，老头子，给我看看伤着没有，我给你找药。
老年奶奶： 药呢？药呢？（老年奶奶冲到柜子边，老年爷爷拉住老年奶奶）
老年爷爷： 我真的没事。
老年奶奶： 真的没事吗？（仔细查看老年爷爷是不是受伤了）
老年爷爷： 我没事，过来坐下，歇会儿。
老年奶奶： 我经常这样把你忘记吗？
老年爷爷： 也没有，有时候你刚拿起扫帚，就把我想起来了。
老年奶奶： 我生病这么久，真是辛苦你了。
老年爷爷： 你知道我刚才在找什么嘛？

（老年奶奶摇头）

老年爷爷： 我看你又把我忘了，想着找照片，找照片的时候我就找出了这个。
老年奶奶： 这不是你高中给我画的那幅画吗？
老年爷爷： 是啊，你还记得我们第一次见面的样子吗？
老年奶奶： 我记得你当时穿着一件白色的衣服。
老年爷爷： 你扎着高马尾。
老年爷爷： 我们在培训班。
老年奶奶： 对，在培训班认识的。

年轻奶奶： 大家好，我叫丽丽，来自浙江温州，我学的是播音主持专业，很高兴认识大家。
年轻爷爷： 大家好，我叫小宏，学的是表演专业，希望在接下来的日子里可以和大家共同努力，一起考上好的大学，谢谢。（年轻奶奶和年轻爷爷一起鞠躬，然后鼓掌）
年轻爷爷： 我们是不是在哪儿见过，你是？
年轻奶奶： 我十四中的。
年轻爷爷： 我也是十四中的。
年轻奶奶： 我高一。
年轻爷爷： 我高二。猴子粑粑啊。
年轻奶奶： 啊？什么粑粑？（疑惑）

年轻爷爷：缘分哪！

年轻奶奶：哦。

年轻爷爷：要不留个联系方式，我手机没带（摸口袋），你有笔吗？

年轻奶奶：我有！

年轻爷爷：写这吧。（伸手）

年轻爷爷：那我们下次见！

年轻奶奶：下次见！

老年奶奶：你那时候怎么没给我打电话？

老年爷爷：我不是和你说了？

老年爷爷：我回家刚洗完手，发现手机号码洗没了，便急着打电话，最后电话号码是真的没有了，有点无奈，可惜……

（年轻奶奶回家，一直在等年轻爷爷的电话，可是一直没有等到）

老年奶奶：那时候还以为你是个"渣男"呢。（老年爷爷憨笑）

（年轻奶奶和年轻爷爷一起背书包上场，等公交，相遇）

年轻爷爷：诶？

年轻奶奶：诶，是你啊。你怎么没给我打电话？

年轻爷爷：我上次回家着急洗了个手，手上的电话号码不小心洗没了。（过了一会儿反应过来）你是在等我的电话吗？

（年轻奶奶害羞，年轻爷爷看着她也害羞地低下了头）

年轻奶奶：我要去上课了。

年轻爷爷：好。

（年轻奶奶刚要走，年轻爷爷也往前走了一步。年轻奶奶往右，年轻爷爷往左，年轻奶奶再往左，年轻爷爷再往右）

年轻爷爷：（笑了笑）你走哪边？

年轻奶奶：我走那边。（指了下）

年轻爷爷：我也是走那边，那要不我们一起走吧？

（年轻奶奶点了点头，年轻爷爷下场。年轻奶奶笑了，下场）

老年爷爷：那时候大学毕业我留在了北方，你留在南方，你担心咱俩因为距离而分开，你就跟家里人说一定要跟我走。

老年奶奶：那时候啊，全家人都不同意，要不是我外婆，咱俩也走不到今天。

年轻爷爷：你真的想好要跟我一起去北方了吗？

年轻奶奶：（点了点头）嗯！

年轻爷爷： （看了看年轻奶奶的眼睛，握住手）好！
（年轻爷爷一只手拉着行李箱，另一只手拉着年轻奶奶，自信走去）

老年奶奶： 那时候在家，你不是排练就是背剧本。
（年轻爷爷在背剧本，年轻奶奶在拖地）
老年爷爷： 我还记得，那个时候我还总惹你生气。
（年轻奶奶生气了，年轻爷爷去安慰，年轻奶奶甩手不搭理）
老年爷爷： 后来你又跟着我从北方回到了南方，那时候我们俩都没什么钱，你就跟我说你想回家。
（年轻奶奶想回家了，但是也不舍得跟年轻爷爷分开）
老年爷爷： 我怕你路上饿就给你买了车站旁的肯德基的套餐。
（年轻爷爷买了肯德基的套餐递给年轻奶奶）
老年爷爷： 我记得是 32 块钱。你跟我说那是你来这以后吃过最好吃的东西，我就发誓，再也不会让你过苦日子。
老年奶奶： 后来呀，日子慢慢变好了，我们结婚了。

（结婚背景音乐起）
（年轻奶奶和年轻爷爷挽着手上场，举行婚礼）
年轻奶奶： 没想到我们都结婚了。
年轻爷爷： 哼，那可不。
年轻奶奶： 你说，要是五十年以后，你会不会忘了我？
年轻爷爷： 废话，我怎么会忘了你。你老是气我，我是不可能把你忘记的。
年轻奶奶： 我气你，是你气我吧。
年轻爷爷： 要不我们做个约定，谁先忘了谁，谁就是猪。
年轻奶奶： 你是猪。
年轻爷爷： 你才是猪。
司仪： 一拜天地。（年轻奶奶和年轻爷爷鞠躬）二拜高堂。（年轻奶奶和年轻爷爷再鞠躬）夫妻对拜。（慢慢放下手，年轻奶奶和年轻爷爷互相对视，脸上写满了幸福）

老年爷爷： 媳妇儿，咱俩当年可说好的，你可不能把我给忘了。
老年奶奶： 我一定不把你忘记。

年轻奶奶： 我一定不会把你忘了的。
（年轻爷爷点了点头，牵着年轻奶奶的手下场）

老年奶奶： 你是谁啊？

（老年爷爷看了看老年奶奶，眼神中透露出无奈）

【结束】

作品五　小品五《背影》

时　间：5年为一场。2005年、2010年、2015年
地　点：学校门口、客厅、公园
人　物：外公、丽丽、周阿姨
剧　情：

第一幕　2005年　学校门口

（丽丽拉着外公）

丽丽： 外公，外公！快点，快点！

外公： 你慢点，别摔着了，今天怎么那么高兴啊？

丽丽： 我今天在学校拿了剪纸比赛第一名。

外公： 第一名呢，好好好！这样，外公带你去周阿姨家里买点零食，好不好呀？

丽丽： 嗯嗯嗯，好。（拉着外公）

（丽丽跑向周阿姨）

周阿姨： 呀，丽丽来了。来来来，阿姨这里新进了好多好吃的零食，进去拿。老爷子也来了。

外公： 丽丽啊，喜欢啥就拿啥啊。

外公： 老妹啊，跟你说，孩子在学校又拿奖了。

周阿姨： 这孩子啊，打小就聪明，就有出息。

外公： 丽丽啊，告诉阿姨你拿的是什么奖啊？

丽丽： 剪纸比赛第一名！

外公： 那可不，在学校又是班长又是学习委员。上学期啊，还评上了三好学生、优秀班干部呢！

周阿姨： 丽丽啊，好好学习，将来啊，照顾好外公！

丽丽： 嗯嗯！

外公： 好啦，不早了。丽丽啊，跟外公回家吃饭啦！

丽丽： 我不嘛，我还想在这里玩一会儿。

周阿姨： 丽丽啊，不早了，跟外公回去吧，吃完饭再来找阿姨玩，好不好呀？

外公: 对对对，吃完饭我再带你过来。
丽丽: 好吧。
外公: 走走走，对了，这钱啊放你这了。
周阿姨: 哎哟，那么客气干吗。
外公: 好啦好啦，走了噢。
周阿姨: 你慢点哈。
外公: 唉，好好好。

第二幕　2010年　客厅

（外公开心地开门以为丽丽在家里，结果发现她不在，便失望地坐在椅子上）

（周阿姨敲门。外公以为是丽丽，开心地去开门，失望收场）

周阿姨: 大爷啊，你托我买的鱼我一大早就买了，可新鲜了，我放着了噢。（转身要走）
外公: （掏钱）等下，这钱我得给你。
周阿姨: 下次下次，我先回去了，店里还忙的。（转身撞到回家的丽丽）
外公、周阿姨: 丽丽回来了。
丽丽: 唉，阿姨。（沉迷于玩手机）
周阿姨: 好啦，我先回去了。
外公: 这钱，哎，钱得给你啊。
周阿姨: 下次，下次。
外公: 丽丽回来了，来来来，看看外公给你买的啥？新鲜的草鱼！今晚啊，给你煲鱼汤喝！
丽丽: 嗯！
外公: （坐在椅子上看着丽丽，有点失落）在学校压力大不大呀？
丽丽: （玩手机）不大。
外公: 好，不大就好，有压力啊要跟外公说，别憋在心里。来来来，吃零食。
丽丽: 我不吃。
外公: 怎么不吃呢？从小不就喜欢吃嘛。
丽丽: 我说了我不吃，哎呀……
外公: （微笑）好好好，不吃不吃！

（两人坐在沙发上，尴尬许久）

外公: 噢对了，你爸昨天给我发的消息，你看我怎么发不出去啊？（手机递上）
丽丽: （玩手机）哎呀，你没联网。
外公: 噢噢噢，没联网啊，你帮外公联个网吧。
丽丽: 哎呀，都多久了，密码我早就忘了。
外公: （微笑）好好好，忘了。也是啊，多久了，外公记不得了。

外公：（找话题）噢，对了。听周阿姨说啊，你朋友圈里有好多好看的照片，你看外公怎么看不到啊？（手机递到丽丽面前）

丽丽： 怎么天天朋友圈朋友圈的？我就不能有自己的隐私嘛！我都多大了！为什么还老管着我！

外公： 隐私。孩子也大了，确实要隐私了，好好好！

（两人无声坐在沙发上）

外公： 外公去给你煲鱼汤喝，外公给你煲鱼汤。

第三幕　2015年　公园

（外公得了阿尔兹海默症）

（外公走到公园长椅旁，翻着装满了废旧品的垃圾袋。丽丽正在寻找外公，发现他后走到他身边）

丽丽： 外公！外公！

外公：（迟疑地）你是谁啊？

丽丽： 我是丽丽啊！

外公： 丽丽啊。我有个孙女也叫丽丽，我在接她回家，带她吃好吃的，买好多零食。

（丽丽向前一步拉住外公的手。外公害怕地避开）

丽丽： 外公，我们回家吃饭吧！

外公： ……我不认识你啊……

丽丽：（难受地）你捡这些瓶子干吗！（扔掉瓶子）

外公：（慌了）……哎……哎……（捡回来）

丽丽： 外公！（外公再次把她推开）

外公： 哎……哎……我……这里面有她最爱吃的零食。

（外公缓慢下台，留下背影）

丽丽： 外公！（转身将后背留给观众）

【结束】

作品六　小品六《换个角度》

时　间：傍晚（下班时间）
地　点：饭店，小区门口
人　物：外卖员（餐馆顾客乙、业主）

餐馆老板娘（外卖顾客、物业经理）

　　小区保安（餐馆顾客甲）

　　美女荷官

　　业主

剧　情：

（西部牛仔风格的音乐起，随后灯光亮起）

外卖员：　叫地主。

餐馆老板娘：　抢地主。

小区保安：　我抢。

外卖员：　加倍。

餐馆老板娘：　加倍。

小区保安：　超级加倍。

外卖员、餐馆老板娘：（同时）算你狠。

小区保安：　哈哈，一张3。

外卖员：　不要。

餐馆老板娘、小区保安：　嗯？（同时看向外卖员）

外卖员：　点错了。

餐馆老板娘：　看我的，王炸。

（小区保安惊呆地看向老板娘）

餐馆老板娘：　一张3。

小区保安：　一张4。

外卖员：　要不起。

（老板娘和小区保安又疑惑地看向外卖员）

外卖员：　又点错了。

餐馆老板娘：　一张2。

小区保安：　不要。

餐馆老板娘：　3、4、5、6、7、8、9、10、J、Q、K。

外卖员：　耶！

（小区保安感觉老板娘快打完牌了）

餐馆老板娘：　没有，一张7。

外卖员、小区保安：　喊。

餐馆老板娘：　一张3。

小区保安：　一张4。

（外卖员掉线中，托管）

小区保安：（敲桌子）快点啊，我等得花儿都谢了。

餐馆老板娘：　你是美眉还是哥哥啊？

小区保安： 快点啊，我等得花儿都谢了。

外卖员： 不要，（此时老板娘和小区保安看向外卖员）掉线了。（解释）

小区保安： 一张2。

外卖员、餐馆老板娘： 不要。

小区保安： 飞机，三带二，我赢啦！

（外卖员和老板娘输了。美女荷官洗牌、发牌）

餐馆老板娘： 哎，你会不会玩啊？

外卖员： 这不是网络不好嘛。

餐馆老板娘： 你网络不好，前面4不要，3还不要。

外卖员： 这手我也控制不住啊。

餐馆老板娘： 哎呀，笨死了笨死了。

小区保安： 哎，你们最近不忙吗？

餐馆老板娘： 也就一般般吧。

外卖员： 忙啊。（转凳子）

餐馆老板娘： 忙你还玩。

（"叮咚！您有一条外卖订单。"）

外卖员： 你看，活不就来了吗。

外卖员： （敲门）你好，你的外卖。（又敲了门）外卖到了，有人吗？

外卖顾客： 你怎么给我放地上啊？

外卖员： 送到就行了啊。

外卖顾客： 哎，你什么态度啊？

外卖员： 我就这态度啊。

外卖顾客： 小心我投诉你！

外卖员： 随便，你爱怎么投诉就怎么投诉。但是，我记住你家的门牌号了，小心明天早上你家门口多点什么不该有的东西，还有小姑娘自己一个人住吧，晚上走夜路的时候小心点。

餐馆老板娘、小区保安： （同时）干得漂亮。

（美女荷官发好牌了）

餐馆老板娘： 来，继续。

外卖员： 这把我当地主啊，一张3。

餐馆老板娘： 哎，等会儿，我店里来人啦。

餐馆顾客： 老板娘，来份鱼香茄子盖饭。老板娘，来份鱼香茄子盖饭。老板娘……

餐馆老板娘： 听见了，喊什么喊，我又不聋！

餐馆顾客： 我怕你没听见。

餐馆老板娘： 听见了。

餐馆顾客： 给我一份鱼香茄子盖饭，谢谢。

餐馆老板娘： 等着啊。

餐馆顾客： 老板娘，你怎么还不去做啊？

餐馆老板娘： 没看到我这忙着嘛。

餐馆顾客： 不是，你在忙什么啊？

餐馆老板娘： 忙着打斗地主呢。

餐馆顾客： 斗地主？我是顾客，我来你们饭店吃饭。

餐馆老板娘： 我知道，顾客就是上帝嘛，上帝不是无所不能嘛，无所不能你自己做去啊。

餐馆顾客： 我来吃饭你让我自己做，这开的什么店啊？

餐馆老板娘： 哎，小姑娘，你可不能这么说啊！你爱吃不吃，不吃拉倒，一边玩去。

餐馆顾客： 你等着，我要投诉你！

餐馆老板娘： 去，随便，等着！

外卖员、小区保安： 牛啊！

餐馆老板娘： 一张大王！

小区保安： 刚出了一张3，你就出一张大王，你这牌得有多好。

餐馆老板娘： 要不要吧？

小区保安： 哎，等会儿，我去忙一下。

业主： 保安，帮我开下门谢谢，我不方便。

小区保安： 你没钥匙吗？

业主： 我带了，我手上东西有点多，拿不出来。

小区保安： 拿不出来？你是我们的业主吗？

业主： 我是啊。

小区保安： 你怎么证明啊？

业主： 我……我家住11号楼816室。

小区保安： 住11号楼816室就能证明你是业主了啊？

业主： 那我还应该怎么证明啊？

小区保安： 业主都有钥匙啊。

业主： 那我有钥匙，但我拿不出来啊。

小区保安： 哎呀，真麻烦，既然你没有办法证明你自己是业主，那就身份证出示

业主： 我身份证放在家里啊。
小区保安： 那你填个表吧，健康码、行程码出示一下。
业主： 我不是告诉你了吗，我拿着东西腾不出手。
小区保安： 那不行，你进不来。
业主： （放东西，开门，再拿东西）什么物业，什么保安！
外卖员： 不惯着他。
餐馆老板娘： 对，不惯着他！

美女荷官： 亲爱的牌友们，据我所知你们刚进入这个行业的时候都是饱含热情的，是什么让你们变成现在这个样子的呢？
外卖员： 其实啊，我以前不是这样的。（直接朝前走去）我是一个农村来的孩子，选择来到大城市打拼，为了先解决吃饱饭的问题，我成了一名外卖员。我想啊，做一名外卖员不是件丢脸的事，也是为人民服务，我很开心，但是现实很残酷。记得那天，雨下得很大，我冒着雨给一位顾客送外卖，她手机号码和地址都填错了，但我怕她肚子饿，我又冒着雨给她送了一趟……（转身然后再转，擦脸，笑脸）

外卖员： 你好，你的外卖。
外卖顾客： 怎么这么久啊？
外卖员： 哦，您的手机号码和地址都填错了，我怕您肚子饿就又多给您送了一趟。
外卖顾客： 是这样啊。
外卖员： 你看下这么大的雨，麻烦给个五星好评呗。
外卖顾客： 你要不要脸，老娘本来就是顾客，就是上帝。你是做服务行业的，你这样对顾客大呼小叫的，还想我给你五星好评，那老娘我说不给你，我骂你，你都要承受着，承受着给我笑脸。（夺外卖）

（外卖员手上外卖被夺去。外卖员无奈地擦了一下脸，回到座位上）

餐馆老板娘： 其实一开始我也没那么冷漠（站起身）。怎么样？分量够不够？不够可以免费加啊，哎，您里面请里面请。（前面有很多顾客）
餐馆顾客甲： 老板娘（敲桌子），点菜，你们家的招牌菜有什么啊？
餐馆老板娘： 你看吃点什么，我们这边招牌是鱼香茄子、水煮肉……
餐馆顾客甲： 来一份鱼香肉丝和土豆丝，再来两碗米饭。
餐馆顾客乙： 哥，咱俩没钱，你点这些菜，咱们待会儿怎么结账啊？

餐馆顾客甲：　慌什么啊，我有我的办法，一会儿看我的就行。
餐馆老板娘：　您的鱼香肉丝和土豆丝来了！

（餐馆顾客甲拔头发，弄到饭菜里）

餐馆顾客甲：　老板，你看看这是什么啊？
餐馆老板娘：　哎哟，不好意思不好意思，可能是后厨不太小心，我再重新给您做一盘吧。
餐馆顾客甲：　慢着。第一，今天中午吃饭吃出了一根头发，这么恶心的事儿，我已经没有胃口吃饭了，所以你不用给我换了；第二，这菜我已经吃了好多口了，才吃出一根头发，你怎么保证这个菜里没有其他的东西，我要是吃出病来了，你们店就得给我赔钱。
餐馆老板娘：　哎，先生，没那么严重吧？
餐馆顾客甲：　没那么严重？你是不想赔钱了。喂，大家听着啊，这家餐厅不卫生，菜里面有头发，还有很多不干净的东西，都别吃啦，别吃啦！
餐馆老板娘：　哎，你们别走啊！

小区保安：　我就是一个小保安，我没什么大愿望，我只想守好小区的这片天。
业主：　给我开下门。
小区保安：　您好先生，根据疫情防控指示，小区只能开一个门，这边是后门，麻烦请您从前门出去。
业主：　我就去前面那个小超市买点东西，开下门。
小区保安：　先生，这是我们上级的指示。
业主：　我走前门过要绕一大圈，快点开下门。
小区保安：　我们上级是有指示的，希望您配合。
业主：　我告诉你，你们保安就是看门狗，真有意思，自己家的狗还把主人关起来，真是道反天罡啊。
小区保安：　就算您是业主也不能这样说啊！
业主：　我是业主，你就是我养的狗，还不赶紧开门。
小区保安：　告诉你啊，保安也是人呐！
业主：　哎，我就这么说话怎么啦！
物业经理：　什么问题啊？
业主：　你们这保安怎么回事啊，门也不给开，物业费交了都喂狗了吗？那干脆物业费不用交了。
物业经理：　开门。
小区保安：　可是领导……

物业经理： 开门！

（门开了）

业主： 我要他给我道歉。

物业经理： 道歉。

小区保安： 对不起。

物业经理： 您请。

业主： 认清你的地位。

（外卖员回到座位上）

物业经理： （对小区保安）怎么回事？你怎么这么不懂变通啊？怎么这么木啊？这么点小事都办不好，刚来几个月啊就想骑在业主头上了，人家业主是我们的衣食父母！这个月工资扣了，下周一例会上公开道歉啊。

（老板娘和小区保安分别回到座位上。小区保安换座位，方向朝前，外卖员同时方向也朝前）

外卖员： 曾经的我们热情善良。

餐馆老板娘： 我永远把顾客放在第一位。

小区保安： 我真的只想保护小区的一片天，可最后我换来了什么呢？

（此时，美女荷官走到中间）

美女荷官： 其实生活中我们每个人都喜欢从一个角度看待身边的事物，却忘记了事物本身存在两面性。如果我们每个人都能学会换一个角度看待问题，生活也许没那么糟糕。我们相信人之初，性本善，每一件不好的事情的发生也许都来源于一个小误会或一次自私的表达，从而伤害到了对方。请停止那些一根筋的思维方式吧，希望你们从新的角度出发，找到真正属于你们的答案。（走到外卖员的后面）抬头看看窗外，每一个人，每一件事，都充满着温暖。（外卖员抬头看窗外）

（歌曲《这世界那么多人》音乐起）

（年轻人帮助老奶奶，年轻人送纸箱给瘸腿老人，餐馆老板娘送外卖给清洁工人，小女孩给在指挥的交警送水，过马路的一群人帮助受伤人员过马路）

（外卖员看到后深感愧疚，起身继续在人群中奔跑送外卖，最终送到顾客手中。"你好，你的外卖。"）

（小区保安穿好安保服，回到工作岗位上，看到有人需要帮忙，伸出援手。鞠躬）

餐馆顾客： 老板娘，来份鱼香茄子。

餐馆老板娘： 来来来，您坐。（擦桌子）

美女荷官： 希望生活的这些瞬间能够温暖你们。（鞠躬）

（音乐慢慢结束，灯光落幕）
【结束】

作品七　小品七《请讲普通话》

时　间：傍晚，放学后

地　点：家里

人　物：爸爸（有爸爸的威严，面对老婆时还是会"耙耳朵"。属于"明刀"）

　　　　妈妈（温柔中带着"杀气"。属于"阴刀"）

　　　　儿子（名叫何涛，初一学生。调皮、活泼）

剧　情：

（儿子看着只有30分的试卷，感到十分烦恼）

儿子：完了，完了，这点分不得被那两口子"混合双打"啊。唉，（叹气）妈妈肯定又要说："（学妈妈的口气）你们爷俩，老的肥得跟个猪一样，小的笨得跟头驴一样，你那卷子我扔在地上随便踩两脚考得都比你好。"（摸摸屁股）上次老爸打我的屁股，到现在都还没好呢。（方言）

爸爸：（拍头）你干啥呢？什么没好？还有啊，以后在家里少给我讲方言。

儿子：（慌张）啊……爸……没，没事……

（儿子开门，妈妈正在一边织围巾，一边看电视）

爸爸：老婆，我回来了。（爸爸刚想开电视，被妈妈一记眼神吓住了，把手里的遥控器又放下了）

儿子：那个……爸妈，我先进去写作业了啊。

妈妈：啊，去嘛。（方言）

爸爸：老婆，你以后在家少讲方言，今天张晶老师又跟我反映何涛在学校里讲方言，十分影响校风。

爸爸：还有啊，今天教育局给我们开了个会，关于素质教育。意思就是说啊，咱们得搞素质教育，不能武力教育，光打孩子不教育，是不行的，教育需要变通。

（客厅里，爸爸吃蛋糕，妈妈织围巾。爸爸感觉皮带有点紧，扯了扯）

妈妈：叫你平时多出去转转，一天到晚就知道出去喝酒，还吃这么高热量的东西。回到家里不是在沙发上坐着，就是回屋里躺着。你不胖谁胖。

爸爸：好了好了，知道了。

妈妈：（突然想起）何涛的期末考试成绩是不是出来了？

爸爸：把他叫出来问问。

妈妈：何涛！（方言）

爸爸：讲普通话。

妈妈：何涛！（普通话）

（何涛出来）

爸爸：何涛，我跟你妈商量过了，以后呢，家里就搞素质教育。何涛，你恨不恨爸爸？爸爸以前老是打你，你不恨啊？

妈妈：何涛，你期末成绩是不是出来了？你现在成绩出来了都不跟爸爸妈妈汇报了？

儿子：考得……还行！

妈妈：还行是多少分？

儿子：呃……差一点点及格……

（妈妈一记冷眼盯住儿子，儿子被盯得直冒冷汗。爸爸拍拍妈妈的肩膀，妈妈强忍怒火，妈妈拿爸爸择好的菜去做饭）

妈妈：不要吃了！老的肥得跟个猪一样，小的笨得跟头驴一样。我不知道你那卷子是有多难，（儿子、父亲跟着母亲的方向，再朝反方向躲）你脑壳里一天到晚想些什么？你那卷子我扔在地上随便踩两脚考得都比你好。你妈我从来没有考过不及格，这说明什么？

（妈妈看着两人在躲，故意不走了等着爷俩回头。爷俩回头正好撞上妈妈的眼神）

爸爸：说明什么？

妈妈：说明，你妈我的优秀基因，优良的一等一，全被你老爸拖累了，看到你们两个都够了。（下场）

爸爸：你考得不好，我都要挨骂，试卷拿出来！啧啧啧，这点分，我拿卷子扔在地上踩两脚考得都比你好！（回屋）

儿子：糟了，妈妈生这么大气，老爸也跟着挨骂。（摸摸屁股）今晚又得趴着睡了。唉！（想起给妈妈买的口红）幸好我还有上次没送给妈妈的口红，希望可以救我一命。至于老爸，油盐不进，百毒不侵。哎，不就是打一顿嘛，来嘛！

（儿子乖乖趴好准备接受惩罚，爸爸却拎出一个箱子）

爸爸：何涛，你干吗呢？（打了下儿子的屁股）

儿子：不是很痛啊。

爸爸：你赶紧去收拾行李。

（儿子瞬间感觉不对，立马跪下）

儿子：爸，不是吧，我就没考好而已啊，妈……（妈妈这时把做好的饭菜端了出来）

妈妈： 妈什么妈！

爸爸： （爸爸把儿子扶起，让他坐下吃饭）不是你说你们学校组织暑假夏令营吗，我跟你妈商量过了，你暑假就去夏令营里补课。

（妈妈看到桌上的口红，立马变脸）

妈妈： 嗯……我跟你爸也商量好了，咱们以后啊，家里搞鼓励教育。

妈妈： （摸摸孩子的头）所以啊，这次没考好没关系，妈妈就不怪你了。

儿子： 嗯！妈，那我期末家长会……（立马微笑回复）

妈妈： 你爸去！（爸爸先是一脸拒绝，但是看到妈妈凶狠的眼神只好接受）

爸爸： 啊，对（不自然地），啊，对对对对对，还有啊，以后你周末都给我补课去，补课费就从你零花钱里扣。

儿子： （瞬间失望）啊！别呀爸，那我觉得还是"武力教育"比较好。

爸爸： 你少来，我告诉你啊，你给我老老实实地去补课，要是再不上心，我就……（抬手吓唬）

妈妈： 哎呀，没关系的，你要是考得好，爸爸不给你奖励，妈妈给你。

儿子： 多少钱？（期待）

妈妈： 得看你进步多少分咯！

儿子： 啊……那我觉得还不如"武力教育"。（说罢，便撅着屁股准备被打）

爸爸： "武力教育"？我抽你啊！

（父子两人围着客厅转圈，吵闹着结束）

【结束】

作品八　小品八《和谐寝室》

时　间：傍晚

地　点：寝室

人　物：沈倩（大学生。一个乖巧的女生，有男朋友。爱干净、爱学习，晚上睡觉会打呼噜。和周希关系不好，两人是室友）

周希（大学生。一个邋遢的女生，有男朋友。是一个主播，经常在寝室直播到很晚，因此会吵到沈倩。和沈倩关系不好，两人是室友）

剧　情：

（沈倩背着书包进入寝室）

（沈倩换完鞋，看见寝室很脏，把周希的垃圾踢到周希那边）

（沈倩来到座位上，看见周希的袜子，拎起来闻了一下，嫌弃地扔到周希的座位上，开始练台词）

沈倩： 八百标兵奔北坡，炮兵并排北边跑。

（周希唱着歌曲《月亮之上》，换完鞋唱着歌走进寝室）

（周希一转头，和沈倩对视。周希不唱歌了回到自己座位上）

（周希看到自己的袜子，闻了一下没感觉便放在桌子上，开始补妆）

沈倩： 八百标兵奔北坡，炮兵并排北边跑，炮兵怕把标兵碰，标兵怕碰炮兵炮。（合上书背）八百标兵奔北坡，炮兵并排北边跑，（开始不熟练）炮兵怕把标兵碰……标兵怕碰……

周希： （得意地）标兵怕碰炮兵炮。

沈倩： （无语地）学好声韵辨四声，阴……

周希： （挑衅地抢了沈倩的话）阴阳上去要分明。

（周希化完妆戴上耳机，架起手机准备直播）

沈倩： 数九寒天冷风嗖，年年春打六九头。正月十五是龙灯会，有一对狮子滚绣球。

（以下同时进行）

周希： （掐着嗓子，和平常说话不同，声音有点响）嗨！各位"家人们"大家好，我又开始直播啦，大家一定要记得多多点赞、关注，明天观看主播的直播不迷路哦！呀，欢迎"ss"进入我们的直播间，欢迎"77y"，欢迎"末代"，欢迎大家。大家可以多给直播送一点"小心心""小玫瑰"哦！

沈倩： 三月三王母娘娘蟠桃会，大闹天宫孙猴又把那个仙桃偷。数九寒天冷风嗖……（被周希打断思路）数九寒天冷风嗖，年年春打六九头，正月……（被周希打断思路）数九寒天冷风嗖……（被周希打断思路，受不了了）

沈倩： 周希！周希！周希！（前两声周希没听见，第三声听见了，声音逐渐加大）

（周希听见沈倩叫她）

周希： 大家稍等一下哦，主播去处理个事情。（摘掉耳机，探头，把头伸出直播范围）

周希： （切换回日常说话的声音）干吗？

沈倩： 你说话的声音能不能小一点！

周希： （不耐烦地）哦。

（周希转头戴上耳机开始直播）

周希： （故意加大音量）哎呀，主播回来啦，大家一定要多给我送一点小心心哦。

（沈倩见周希反而加大音量，生气起来，坐在桌上也加大音量念台词）

（以下同时进行）

沈倩： 数九寒天冷风嗖，年年春打六九头。正月十五是龙灯会，有一对狮子滚绣

球。三月三王母娘娘蟠桃会，大闹天宫孙猴又把那个仙桃偷。五月端午是端阳日，白蛇许仙不到头。

周希：（惊讶地看一眼沈倩，回过神继续直播，加大音量）啊？主播有没有开变声器？哎呀主播怎么会开变声器啊，这是主播本来的声音，平常也是这样说话的。

（以下同时进行）

沈倩：（看周希加大音量，也加大音量）数九寒天冷风嗖，年年春打六九头。正月十五是龙灯会，有一对狮子滚绣球。

周希：主播有没有"开美颜"？（看沈倩加大音量，也加大音量）哎呀，主播怎么会"开美颜"呢，主播是天生丽质的。

（以下同时进行）

沈倩：（继续加大音量）三月三王母娘娘蟠桃会，大闹天宫孙猴又把那个仙桃偷。五月端午是端阳日，白蛇许仙不到头。数九寒天冷风嗖，年年春打六九头。正月十五是龙灯会，有一对狮子滚绣球。三月三王母娘娘蟠桃会，大闹天宫孙猴又把那个仙桃偷。

周希：啊？什么？听不清主播说话？有别人的声音？啊好，那主播说话再大声点。（加大音量）现在呢？听得见吗？还是听不见？好，主播去处理一下。

（周希摘掉耳机，探头）

周希：（生气地）沈倩！

（沈倩停下背诵）

周希：沈倩，我在直播呢！你说话声音不能小一点吗？

沈倩：你以为你每天像个猴一样，别人会喜欢看你直播啊！

周希：你……（想愤怒地走开，又想起在直播）

（周希调整回直播的声音，戴上耳机坐下）

（沈倩也坐下）

（以下同时进行）

周希：各位家人们，我这边出了一点小问题，我们明天再见哦，拜拜！

沈倩：（小声地）数九寒天冷风嗖，年年春打六九头。正月十五是龙灯会，有一对狮子滚绣球。

（周希关闭直播，马上回到平常的状态）

周希：（生气地）沈倩，我在直播，你说话声音不能小一点吗？

沈倩：（无语、生气地）我在背台词，你说话声音不能小一点吗？

周希：（看不起似的）哟，就你还背绕口令呢！气息啊气息没有，你背什么背啊！

沈倩：（生气地）那你早功出了吗？

周希：我不出早功因为什么啊？你每天晚上睡觉打呼噜，我睡都睡不着。

沈倩： 那你每天直播到凌晨一两点，我也睡不着。

周希： （超级生气地）还说我，你看看你回课回的什么垃圾玩意儿啊！

沈倩： （超级生气地）你说我垃圾！

（沈倩一听到周希说垃圾，就放手机铃声的音效）

（两人听到铃声停止吵架。同时扭头回去接电话）

（两人都看到是男朋友的电话，同时接起）

（两人都拿起手机，音效停止）

（两人听到音效停止，同时开口）

周希、沈倩： 喂，宝贝！

（周希、沈倩对视）

周希： 宝贝，你什么时候来找我啊？

沈倩： 啊，你明天不能来找我了啊？

周希： （故意对沈倩说）你明天就来找我啊。

沈倩： 你不是说好了这周来找我的吗？

周希： 好，那我们明天就可以待在一起一整天了。

沈倩： 那你下周也别来了。

周希： （故意说给沈倩听）那你下周也要来哦，（提高音量）我才不想像某些人一样，独守寝室。

沈倩： （开心地）啊，你给我买"520"礼物了啊。

周希： （听到沈倩的话）哎，你给我买的"520"礼物什么时候到啊？

沈倩： 明天就到啦。

周希： （大声地）什么！

（沈倩听到周希大叫，凑过来听）

周希： （小声地）你没买？

（沈倩很得意）

沈倩： 我当然不生气啦，（故意说给周希听，提高音量）毕竟我不像某些人连"520"礼物都收不到。

周希： （生气地）你明天也别来了。（挂断电话）

沈倩： 好的，你下周一定要来找我，我先去休息了，拜拜！

（沈倩挂断电话，起身，和周希对视，感到很得意）

（沈倩唱起了歌曲《今天是个好日子》，一抖被子躺下）

（周希接起电话）

周希： 喂，你还打电话给我干吗？礼物都没买！（语气软下来）买两份？（又气起来）那我5月20日也收不到了啊。（开心地）你明天就给我啊，那好吧。哎呀，怎么会生气呢，早就不生气了。（提高音量，对着沈倩）毕竟我不像某

些人，"520"礼物要5月20日之后才能收到。好，那你先休息吧，我也休息了，拜拜！（故意加大音量）

（周希唱着歌曲《月亮之上》，接着躺上床）

（沈倩开始打呼噜，呼噜声逐渐加强）

（第四呼噜响起的时候，周希起身。沈倩停顿了一下，周希躺下后沈倩继续打呼噜）

（周希蒙上被子）

【结束】

作品九　小品九《暖冬》

时　间：2020年1月26日（新冠肺炎疫情期间）

地　点：一位医生的家中

人　物：妈妈、女儿

剧　情：

妈妈：（从厨房里走出来）这都晚上6点半了，怎么还不回来？

女儿：（从外面下班回家，摘口罩，脱外套）妈，我回来了。

图1　小品九《暖冬》剧照（一）

妈妈：彬彬回来啦，外面冷不冷呀？（接过女儿的外套挂在衣架上，走过去给女儿倒了杯热水）哎哟，你看这鼻子冻的哟。（递给女儿一只热水袋）来，暖一暖，暖一暖。

女儿：（用桌上洗手液消毒。闻到香味）妈，你今天做的什么菜？好香啊！

妈妈：你最喜欢吃的红烧肉。

女儿：哎呀！妈，你真好！（扑进妈妈怀里撒娇）

妈妈：哎哟（一拍大腿），说起红烧肉，我这火都忘记调了。（妈妈进厨房，女儿接电话，过了一会出来）女儿，电话响了。

女儿：喂……你爸妈同意你去了？！哎，我不知道怎么开口，我还没和我妈说呢，我妈肯定不会让我去，但你放心，我一定会去的！（妈妈喊女儿）哎，我妈出来了，先不说了，待会儿见。

（妈妈走出来）

妈妈：谁啊？

女儿：唉，没谁。
妈妈：男朋友？（打趣女儿）
女儿：妈，不是。
妈妈：哎哟，你说你也老大不小了，什么时候啊能让妈也抱个大胖小子。唉，妈跟你说，妈今天炖的那红烧肉可香了，这红烧肉啊，最关键的就是最后的半小时……（女儿突然打断妈妈的话）
女儿：妈。
妈妈：咋了？
女儿：我和你说个事。
妈妈：你说呗，这支支吾吾的。（手上剥瓜子）
女儿：我同事张舒瞳她妈妈前两天去世了。
妈妈：（手上动作停止）新冠肺炎？你说这好好的人怎么说没就没了。
女儿：她妈妈去世之后，我总是看到她一个人在偷偷抹眼泪。作为一名医生她连自己最亲的人都救不了，也确实挺遗憾的。
妈妈：哎，妈跟你讲啊，你在医院一定要做好防护，把口罩给我戴好了，今年这个年啊，是过不踏实咯。
女儿：现在疫情越来越严重，谁也不知道明天会发生什么，而且武汉现在的医护人员根本不够。（支支吾吾地开口）妈，你看我也是一名护士……
妈妈：哎，你打住啊，这种事你想都别想。（说完坐到餐桌旁）
女儿：妈，妈！
妈妈：别给我来这套！（起身离开餐桌）
女儿：（下定决心坦白）我已经报名了单位的援鄂医疗队，待会儿就出发。
妈妈：（瞬间变脸）这么大的事你都没和家里商量就报名了？不许去！我不同意！
女儿：为什么不让我去，疫情现在这么严重，武汉是最需要人的时候！
妈妈：需要人那也轮不到你去！你以为武汉现在是什么地方，是你想去就去的吗，你万一回不来怎么办？
女儿：妈，我知道你是担心我，可我是一名护士，我当然能照顾……
妈妈：你别说了，你就给我老老实实在家待着，哪儿也不准去！
女儿：行，反正这武汉，不管你让不让，我都是要去的！（转头走进房间）
妈妈：我倒要看看你怎么去！

（妈妈翻女儿的包想把身份证藏起来，无意间翻到了女儿的日记。画外音播放着女儿的日记，外面万家灯火，妈妈的心里波澜涌动）

（画外音：日记内容）

1月9日：离过年还有半个月，南山路两旁早已挂起一串串红灯笼，大街小巷洋溢着喜乐祥和的气息。在电视上看见武汉今天出现首例新冠肺炎死亡病例

之后，我越来越担忧，貌似这疫情比想象中还要严重。

1月19日：当年抗击"非典"的钟南山院士如今年逾80，但此时他依旧义不容辞再次临危受命。就在昨天傍晚，83岁的钟院士义无反顾地赶往武汉最前线。当在网上看到那张钟院士靠在高铁餐车座椅上的照片时，我不禁心里发酸，仿佛回到了2003年的"非典"时期，此时我多想也能去武汉出自己的一份力。

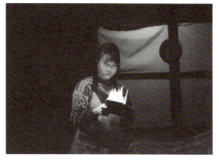

图2　小品九《暖冬》剧照（二）

1月23日：为了不让病毒扩散，今天上午十点武汉封城了。小区里也实行了紧急预防新冠肺炎的措施，进入小区的人要登记和测量体温，外来人员一律不准进入，家里失去了过年的气息，每个人都闷闷不乐、心事重重的。而我看着电视里每天播放的现场画面，多希望自己也能在武汉帮忙照顾病人。

女儿：（拉着行李箱走出来）妈！

（妈妈看见女儿走出来，把日记递给女儿，两人抱在了一起）

【结束】

作品十　小品十《我和你》

时　间：傍晚

地　点：家中

人　物：20年前的母亲、女儿

　　　　20年后的母亲、女儿

（20年前）

（女儿的成绩一落千丈。母女俩刚开完家长会回到家）

母亲：（把女儿推进家里）你说说你，不读书你能去干什么？每次家长会老师都向我告状，我看你皮痒了吧！

（女儿走到饭桌前拿出课本）

母亲：你以后别和你爸还有我一样，没文化，只能去打工！

女儿：知道了，妈。（有点委屈）

母亲：好好写作业！

（母亲准备出门买菜，转过头对女儿说）

母亲：我去买菜，家里没菜了。等我回来看到你在玩，你看我不打死你！

（女儿看着母亲出门，关上门，确认母亲走远后，女儿从包里偷偷地拿出一盘磁带，然后起身放进收音机，欣赏着歌曲《青苹果乐园》，还跟着跳了起来）

图3　小品十《我和你》剧照（一）

（突然门开了。母亲走进门，女儿赶紧跑到收音机前，想把它关了，可是母亲已经进来了，一脸惊异地看着这一幕，然后又明白了什么）

母亲：好啊你！要不是我忘带钱，碰巧回来，还不知道原来你在搞这种东西！

（说完母亲上去抢过收音机就想扔，女儿把收音机夺过来，紧紧地抱在怀里）

女儿：妈，不是……

（母亲扫视周围，跑到门后拿起扫把就朝女儿打去）

母亲：我叫你追星！我叫你追星！我打断你的腿，看你怎么追……（女儿被打倒在地，母亲想去扶，女儿甩开母亲，母亲坐到桌前）

女儿：妈，你总说别让我跟我爸一样，可是我真的努力了。你每次只知道打我、打我，你就不能理解一下我？

母亲：我理解你，我还不够理解你吗？你吃的，我给你的；你穿的，我给你的。你还有什么不满意的？我辛辛苦苦供你吃、供你穿、供你上学，你说我不理解你？我告诉你，这个年代你不读书以后要穷一辈子！

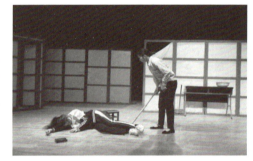

图4　小品十《我和你》剧照（二）

女儿：可是……

母亲：可是什么，什么可是！（女儿拿椅子坐到一边）这就疼了，我还没下重手呢！你一个小女孩成天不读书，脑子在想些什么东西？

女儿：你每次只知道这样，我以后肯定不会像你一样对待自己的孩子……（女儿哭着跑进屋）

（母亲自责地回头看向女儿，无法开口，拣起扫把放回原位，看到脸盆后洗了洗脸，冷静下来后看到收音机，拿起来擦拭了一下，按下播放键，音乐起，下场）

（闭幕换装。20年后）

（母亲刚开完家长会，女儿的成绩一落千丈，被班主任批评）

母亲：（进门换拖鞋）每次家长会老师都向我告状，平时我让你多看点书你都当耳旁风吗？（烦躁地）

女儿：（低头走到书桌前，坐下后开始看书）妈，我有好好学习，是因为卷子太难了。（委屈地）

母亲：（帮忙整理书桌）行了行了，别找借口。我告诉你，你以后可别和你爸一样，没文化又挣不了几个钱。

女儿：知道了。（有点委屈）

（母亲准备出门买菜，转过头对女儿说）

母亲：我出去买菜，你晚饭要吃什么？

女儿：糖醋排骨。

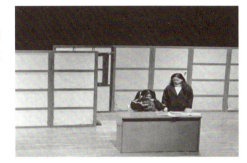

图5　小品十《我和你》剧照（三）

母亲：行，那你认真点，听见没？

（女儿看着母亲出门，关上门，确认母亲走远后，从包里偷偷地拿出手机和海报，然后把海报放在桌子上，拿出手机放起了歌曲《青春修炼手册》，开始手舞足蹈）

（突然门开了，母亲走进门，女儿不知道母亲突然回来了）

母亲：悦悦，妈妈鞋都没……

（没等说完，房间门开了。看着眼前的一切，母亲懂了）

母亲：悦悦，这海报是你贴的？

女儿：嗯……（低头）

母亲：（上前抢女儿手里的手机）你藏什么呢？我给你买手机是让你听音乐的吗？

女儿：妈，我就听一下。

母亲：不好好学习就学会得寸进尺了是吧！（看着手里的手机屏幕和旁边的海报）看这些东西能考上高中吗？

女儿：妈……不是的……他们是……

母亲：是什么？我原来还不知道为什么你成绩下滑得这么厉害。天天看明星，看明星能当饭吃吗？

女儿：妈，不是这样的，我一看到书就头昏脑涨的，根本就学不进去，我想学跳舞，想和他们一样……

母亲：想和他们一样？你可以吗你？（说完把海报撕了）

女儿：（上前去阻止母亲，试图抢海报）你要我好好学习，我真的努力了，可我就不是这块料，为什么你从来都不理解我？为什么你不能尊重一下我的兴趣？

母亲：好好学习，你这就叫好好学习吗？说我不理解你？我还不够理解你吗？我辛辛苦苦供你吃、供你穿，你说我不理解你？我告诉你，现在这个社会，这些人有关系、有人脉，你有什么？你以为会唱歌跳舞，就可以和这些人一样了是吗？

女儿：（抢回海报）你从来都不理解我，我喜欢明星有错吗？从他们身上我也有学习到好的东西啊！为什么别人的妈妈对她们的孩子那么好，你从来都不会换位思考，以后我肯定不会像你一样对待自己的孩子！（跑回房间）

图6　小品十《我和你》剧照（四）

（回声："我以后肯定不会像你一样对待自己的孩子！""我以后肯定不会像你一样对待自己的孩子……"）

（歌曲《青苹果乐园》音乐再次响起）

（20年前的女儿急匆匆地找到放杂物的箱子，寻找着收音机，无果。20年前的母亲拿着收音机的背景出现在舞台上，暗示她与母亲的和解）

第五章

原创实践剧目

作品一　剧目一《马生笃学》

<div align="center">编剧：冯文</div>

时　间：明洪武年间
地　点：马君则家、国子监门外、国子监马君则住处、宋府庭院
人　物：马君则（国子监二年级太学生，勤奋好学，金华东阳人）
　　　　公孙耀（马君则同窗，富家公子，爱慕宋小姐，江苏南京人）
　　　　宋小姐（宋濂之女，温柔善良，大家闺秀）
　　　　小红（宋小姐丫鬟，机灵聪敏，直率敢为）
　　　　马君则母亲、国子监管事、宋府仆人、国子监太学生若干
剧　情：

<div align="center">序</div>

（幕启）
（屋内，一张木桌，桌上点着一盏油灯，桌旁有两个木凳）
（马君则拿着信件坐在油灯旁，若有所思，母亲坐在他身旁）
（屋外大风吹得门闩哗哗作响）
（音乐渐起）

马君则：（起身，走向前）母亲，我还是不去了。

马母：（跟着起身）我儿糊涂啊！先前为了求学，你千里迢迢跑到京师拜见宋学士，他从你的自荐信中赏识到你的才华，今日终于给你回信，你却要打退堂鼓？你……（咳嗽）

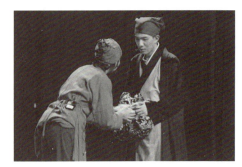

图7　剧目一《马生笃学》剧照（一）

马君则：（赶忙上前搀扶）求学路途遥远，母亲的病又日渐严重，我哪里放心得下！

马母：（笑着直起腰）傻儿子，我这咳嗽啊，是陈年老病，可不能因为这，耽误了你的前程！

马君则：那也不行……（话未说完被马母打断）

马母：（笑着说）不是还有你父亲嘛，他会照顾我，你就放心吧。有事的话，我让他给你写信！（停顿）反正啊，你今天必须得走，走！

（马母说着，从后面拿出早已为马君则准备好的包袱和一罋霉干菜）

马母：（把包袱递给马君则）这里面是干粮和换洗衣服，也有我给你做的新衣裳。（再把霉干菜给马君则）这是一罋我亲手做的霉干菜，虽然不是什么美食，但却是咱们东阳的世代名吃。东阳人艰苦奋斗的精神啊，都在这里面了……你啊，不管日后发达与否，可不能忘本！

（马君则一一接过，露出不舍的眼神）

马君则：那您让父亲常给我写信！

马母：行！虽然我大字不识几个，但你父亲小时候是读过书的，他会写，只是后来家道中落，不得已走到今天这副光景……（若有所思）你只管放心去上学，家里的事不要担心！（停顿）走吧……

（马母推开马君则，挥手）

（马君则背上包袱，抱着一罋霉干菜，三步一回头地离去）

第一场

（国子监门外，国子监管事组织新生报到）

（若干学生身着锦衣罗缎，马君则整理好布衣站在其中）

管事：今天是新生报到第一天，为摸清大家的知识储备，宋学士决定，用"赐字背诗"的方式，选出最会背诗的人首先拜见师长。今日正是农历十五，满月之日，宋学士赐字"月"。各位新生，谁能背诵到最后，谁便作为第一人拜见师长。（微笑，停顿）开始吧，谁先来？

（众学生不自信地后退，公孙耀拍着胸脯上前，马君则也淡定地往前迈了一步）

公孙耀： 我先来！

众学生： （纷纷说）肯定是公孙兄赢！

公孙耀： 举头望明月，低头思故乡！

（众学生拍手叫好）

马君则： 明月松间照，清泉石上流。

（众学生观望）

公孙耀： 月上柳梢头，人约黄昏后！

众学生： （鼓掌）好！

马君则： 长安一片月，万户捣衣声。

（众学生窃窃私语）

图8　剧目一《马生笃学》剧照（二）

公孙耀： 明月几时有，把酒问青天！

马君则： 海上生明月，天涯共此时。

公孙耀： （慌张地）呃……一年又一年，一月又一月……

（公孙耀无言，众学生慌张，马君则淡定）

学生甲： （抢话）可怜九月初三夜，露似真珠月似弓！

马君则： 明月别枝惊鹊，清风半夜鸣蝉。

学生乙： （抢话）明月出天山，苍茫云海间！

马君则： 今人不见古时月，今月曾经照古人。

（众人慌张地商议）

马君则： （往前一步）滟滟随波千万里，何处春江无月明。（停顿）江天一色无纤尘，皎皎空中孤月轮。（停顿）东船西舫悄无言，唯见江心秋月白。（停顿）七月在野，八月在宇，九月在户，十月蟋蟀入我床下！（兴奋状）

众学生： 好好好！（不自觉地鼓掌叫好）

马君则： 还有我金华籍诗人张志和的诗句"青草湖中月正圆，巴陵渔父棹歌连"！（自信）

公孙耀： （示意众学生）停停停！（转头对马君则）你谁啊？！知道我是谁吗？竟敢在我面前炫耀？！

马君则： （微笑）你我是谁，并不重要，重要的是，我现在要去拜见师长了。请让开。

（马君则轻轻推开公孙耀，走到一侧，面朝观众，站定）

公孙耀： （气愤至极，对周围人）我我……我好歹是公孙府的公子，家父乃是京师富商！他他……他竟敢这般目中无人！

管事： （通报）东阳人氏马君则，首位拜师！

（音乐起）

（马君则恭敬地鞠躬，下场）

（管事下场）

（音乐减弱）

公孙耀： 好你个马君则，你给我等着瞧！

（公孙耀很生气，招呼众学生，左侧下场）

（马君则整理衣衫，右侧下场）

第二场

（舞台左侧靠前放着一甏霉干菜）

（马君则捧书诵读）

马君则： 所赖君子见机，达人知命。老当益壮，宁移白首之心？穷且益坚，不坠青云之志。酌贪泉而觉爽，处涸辙以犹欢……

（公孙耀带着众学生一道走在路上，看见不远处的马君则）

公孙耀： 既然已经拜师，就应该向恩师送上拜师礼。（45°仰头抱拳，再向旁边挤眉弄眼，示意众人）大家说，对不对啊！

众学生： 对对对……公孙兄好提议！

公孙耀： 我准备送这枚玉佩给恩师，（取下腰间玉佩）这可是我爷爷的爷爷留下来的！你们还不赶紧去取，把自己最贵重的物件儿带来！（看马君则，上前）马兄，你也去取吧！恩师不能白拜，学问也不能白学，咱们得有所表示，你说是不是？（试探）

马君则： （收起书，捻衣角）这……

公孙耀： （打量了马君则一番）那马兄准备送什么给恩师呢？

学生甲： 对啊！马兄你可是首位拜师弟子，得送一份大礼吧？

（众学生笑）

马君则： 我送……我送……霉干菜……

学生甲： 霉干菜是什么？

马君则： 我家乡的名吃，离家前我母亲给我亲手做了一大甏！

公孙耀： （对众学生）听见没，这才是"大礼"，"一大甏"！

（众学生笑着下场）

（音乐渐起）

马君则： （捧起一甏霉干菜，面对观众）同窗笑我送的拜师礼寒酸……恩师，我母亲说东阳人不能忘本，我是个穷学生，身边只有这甏霉干菜了，请您收下吧！（鞠躬，起身）君则知道自己无以为报，我只能用将来的所学回报恩师！

（马君则抱着一甏霉干菜下场）

（音乐渐收）

第三场

（宋府内，庭院）

（太史安排回课，马君则一人来到宋府）

（宋小姐和丫鬟小红在庭院内散步。宋小姐正在诵诗，小红陪伴在一旁）

宋小姐： 云销雨霁，彩彻区明。落霞与孤鹜齐飞，秋水共长天一色。渔舟唱晚，响穷彭蠡之滨；渔舟唱晚，响穷彭蠡之滨……（踱步思索）响穷彭蠡之滨……

马君则： （路过，答道）雁阵惊寒，声断衡阳之浦。

（小红吃惊）

小红： （朝向马君则）嘘……

宋小姐： 对啊！我怎么总是忘了这句！雁阵惊寒，声断……

（宋小姐笑着寻声，望见马君则）

（音乐起）

（二人对视，一见钟情）

马君则： （惊醒，鞠躬作揖）在下马君则，敢问小姐如何称呼？

宋小姐： （悄悄对小红）是父亲常常提起的那位与他同乡的才子，马君则？

小红： （偷笑地望着小姐）小姐，正是他……

（宋小姐害羞，拽着小红离去，主仆二人跑到舞台一侧，背对台站定）

马君则： （向前两步，又站定）宋府竟然有这么美丽的姑娘……（回过神来，自言自语）呀，恩师还在等我回课！

（音乐渐收）

（马君则转身匆匆离去）

（公孙耀低头奔脑，自言自语地上场）

公孙耀： 唉，今天回课又要被恩师责骂了……（停顿）我哪有时间背诵什么文章嘛，恩师对我太苛刻了！

（公孙耀发现正在庭院中嬉戏的宋小姐和小红，顿时起了兴致）

公孙耀： （自言自语）哟呵，这美人儿美景，比回课有意思多了！（停顿）反正也是要被恩师骂的，还不如先跟美人儿玩耍一番！

小红： 小姐，你捉不住我！（嬉笑）

宋小姐： 好你个小丫头，看我捉住你怎么收拾你！（嬉笑着追逐）

（小红正巧跑到公孙耀面前）

（公孙耀伸出双臂，挡住小红前路，小红怎么躲也躲不开）

小红： （生气状）你谁啊！快走开！

公孙耀：（得意地，朝向宋小姐）这位小姐，我帮你捉住她了！

宋小姐：（拉回小红）你又是谁？

公孙耀：在下富商公孙衍的长子，公孙耀！（作揖）

小红：怪不得，一身铜臭味儿！

宋小姐：小红，走。

（宋小姐漠然离去）

公孙耀：喂！喂！小姐别走啊！沉鱼落雁，闭月羞花，都不及你啊！

小红：（大笑）癞蛤蟆想吃天鹅肉！你就死心吧，我家小姐根本看不上你！

（小红笑着追小姐）

公孙耀：我，我怎么就变癞蛤蟆了？我好歹家缠万贯，你，你家小姐还配不上我呢！（生气状）

（马君则从一排竹子后面走上前台）

马君则：什么事把公孙兄气成这样？

公孙耀：没什么，两个小丫头片子而已，还敢戏弄本公子！哼！

马君则：没什么就好，你赶紧去前堂吧，恩师等你回课呢！

公孙耀：（腿软）马兄，求你别提恩师，文章那么长，我背不完啊！

马君则：那也得去，快去快去！（说着催促公孙耀走）

公孙耀：（不情愿地，站定）那你提醒提醒我，快背两句……

马君则："豫章故郡，洪都新府……"（提示状）

公孙耀：这……什么郡？什么府？什么文章啊？……头好痛，好头痛！

马君则：唐代诗人王勃的《滕王阁序》，你竟然一句都没背过？！（停顿）朽木不可雕也，粪土之墙不可圬也！

（马君则拂袖而去）

公孙耀：（朝马君则大喊）喂！你什么意思！

（公孙耀垂头丧气地走向前堂）

旁白：马君则在同窗学子中表现出众，此后，越发勤奋治学，不以才华自居，发愤图强。他不畏严寒酷暑，自律慎独，常常得到宋太史的认可和表扬，但从不骄傲。

第四场

（马君则住处）

（马君则披着被子，坐在书桌前，咳嗽不止，看书）

（宋小姐带小红走到门口，小红端一碗热鸡汤）

小红：（在门口停下，赌气地）小姐，你竟然要亲自看望一个穷书生，我看啊，不是他病了，是你病了！

宋小姐： 我也不知怎么了，自从上次见过他后，我就时常想起他背书的样子。他毕竟是父亲大人的学生，权当我是替父亲大人来看望罢了！

小红： 亏你还记得老爷！你这样，若被他知道了，铁定要罚你的！

宋小姐： 凭什么罚我？

小红： 男女授受不亲！

宋小姐： 我也没怎样，只是想来看看他。（说着往屋里走）

小红： （跟上）小姐，都进人家房间了，你还想怎样？喂，你倒是等等我啊！

（二人进门。马君则没注意，咳嗽着看书）

小红： 都病成什么样了，还看书？

（小红把鸡汤放在旁边矮柜上，一手把马君则的书夺了过来）

（马君则着急伸手抢书，发现是两位姑娘，立马起身，被子掉在地上）

马君则： （慌张地）两位姑娘怎么来了？

小红： （假装傲慢地）小姐听说你生病了，亲自来给你送鸡汤喝！

（马君则看到宋小姐，打了一个喷嚏）

宋小姐： （使唤小红）去，给马公子披好……

小红： 哼，他手又没伤，不会自己捡啊！

马君则： （赶忙捡起地上的被子，放在桌上）在下失礼，在下失礼了……

（小红站在边上笑）

宋小姐： （忍住笑）小红，别拿马公子打趣儿，（停顿）把鸡汤留下，我们走了。（害羞地）

（宋小姐走远，小红跟上前）

（马君则愣住神）

小红： （走远了说）我替我家小姐说一句，都知道你学习用功，病了就好好养病，好了再学！

宋小姐： 小红，还不快走。

小红： 好的，小姐！（撒娇，笑）

（二人下场）

（音乐渐起）

（马君则暗自欢喜）

（马君则养病中，拿起书来却看不下去，在房间向外探头张望；在庭院踱步，郁郁寡欢。路过的同学跟他打招呼，他都听不到）

（马君则幻想宋小姐再次出现，马君则跑上前去，站定）

马君则： 玲珑骰子安红豆，入骨相思知不知？（向往状）

（公孙耀上台，送信）

公孙耀： 马君则，家里来信！

（音乐渐收）

（马君则幻想宋小姐走远，踮脚目送）

公孙耀：　马君则，家里来信！

马君则：　（惊醒）好好！来了！（跑上前）

公孙耀：　忙什么呢？

马君则：　（开心地）诵读！（拆信）

公孙耀：　就怨你！每次背诵这么快，害得我们总挨恩师批评！（生气状，停顿）看吧，是不是你家问你吃没吃完霉干菜？要不要再寄？（嘲笑地）

马君则：　（表情严肃，放下信）母亲病重。我要回家。（放下信，马上收拾衣物）

公孙耀：　喂喂，你别走啊！你走了，我挤对谁去？！

马君则：　你爱挤对谁挤对谁。

公孙耀：　那你也别走啊，恩师说了，明天还要继续背《滕王阁序》，你得帮帮我……

马君则：　（不等公孙耀说完，拉着公孙耀的衣领）我母亲病重！你不要跟我开玩笑！

公孙耀：　（大声）马君则你动手是不是？你当心今天出不了这个门！

（众学生出现，站在公孙耀身后）

马君则：　你们这群势利小人！我是来学习的，不是来跟你们打架的，今天我必须走，你们都让开！

（众学生与马君则扭打起来）

仆人：　（带两件物品上场）停！停！都停下！老爷有命，令马君则返乡探亲，其他人不许阻拦。考虑到马君则学习认真刻苦，特意送半鬓霉干菜、黄金数十两当作路途所用。（对马君则）赶紧走吧，老爷说了，亲人身体为重！

公孙耀：　大家都瞧瞧，恩师又把霉干菜还回来了！

（众学生笑马君则）

众人：　看样子，这"大礼"不好吃啊！（笑）

马君则：　（对仆人）恩师什么意思？我知道我穷困，但我勤于学业，他不至于如此羞辱我！（停顿）怎么？这是要打发我走吗？用钱财，还有我送的霉干菜，一点儿情面都不给我留吗？

仆人：　你或许误会了我们老爷。

马君则：　我本将心向明月！（停顿）我马君则就是饿死、冻死，也不会要恩师半文钱！（冷笑）

（宋小姐携小红急匆匆地上，着急解释）

宋小姐：　马生，我父亲一片好心，你为何这般误会他？你又把我置于何地？

马君则：　小姐，君则从未敢把小姐置于何地，小姐高高在上，我只是一介穷书生，高攀不起……

公孙耀：亏你还有自知之明！论起门当户对，小姐最配我，你啊，想都不要想！

小红：（跑上前）癞蛤蟆你走开，我家小姐才不会看上你！

公孙耀：（生气地）又是你这个小丫头片子！

（众学生拦下）

马君则：我不想……我什么都不想……（停顿）你们放我走好吗！我要回家，母亲还在等我！

（宋小姐将手中信件塞给小红，转身背对人群）

小红：喏！这是老爷亲手给你写的信，你看完再走！

（马君则接过信）

宋小姐：父亲年幼时就爱学习，因为家中贫穷，无法得到书来看，常向藏书的人家求借，亲手抄录，约定日期送还。天气酷寒时，砚池中的水冻成了坚冰，手指不能屈伸，他仍不放松读书。抄写完后，赶快送还人家，不敢稍稍超过约定的期限。当他寻师时，背着书箱行走在深山穷谷之中，严冬寒风凛冽，大雪深达几尺，脚和皮肤受冻裂开都不知道。求学时，同窗衣着光鲜亮丽，他却穿着旧棉袍、破衣服。他毫无羡慕，因为学习足以让他高兴，便不觉得吃穿享受不如人家了……父亲将他治学的艰难告诉你，是要勉励你；为你准备黄金，是让你为母亲治病，相信你父亲也不希望你荒废了学业，拿此财物以备不时之需；把半甏霉干菜还你，是为了再次提醒你——同为东阳人，艰苦卓绝，不能忘本！（停顿，抽泣）你来京师求学这两年，我父亲赏识你的才华，辛苦培养你，待你如至亲，可谁料……你是这般误会他！

马君则：（哭，跪地）恩师……徒弟不孝！

小红：老爷深知我家小姐的心思，也认可你的德行，你不能这么辜负了他老人家！

马君则：（起身，重新作揖）小姐和老爷的大恩大德，君则铭记在心！今日，我只带这封书信启程，黄金和半甏霉干菜置于宋府留作证物，待我考取功名，定来迎娶小姐，回报恩师！

（音乐渐起）

（马君则走到台前，向小姐作揖告别，与众人挥手）

（音乐渐收）

（马君则走至台侧，站定，面向观众）

（温情的音乐起）

马君则：母亲，我回来了，您放心，作为东阳人，我没有忘本！您亲手做的霉干菜，我始终放在心上。那份脚踏实地、艰苦卓绝的努力，我将毕生拥有……

（所有人呈雕塑状）

旁白： 东阳人氏马君则，于明洪武十二年参加殿试，夺得榜眼。衣锦还乡，拜谢师恩，与宋小姐成就百年之好！

（音乐渐收，落幕）

作品二　剧目二《大城市小人物》

编剧：刘强、尚伟

主题思想：

随着改革开放的日益深入，越来越多的劳务工涌入城市，成为城市建设大军中的一员。他们也是城市中的重要群体。《大城市小人物》正是这样一部为劳务工代言，表现城市建设者们灵魂艰难蜕变的戏剧作品。

本剧通过五个打工群体的故事，展示了劳务工的生活百态，赞扬了他们在困难中追求梦想、坚守善良本性的精神品质，歌颂了他们百折不挠的进取精神和对生活的无限热爱，向观众传递出中国梦和社会主义核心价值观的强大正能量。

剧情介绍：

A组： 他，因有一个被称为"贼"的父亲而感到耻辱、愤怒；他，因为学费所迫，也成了"贼"。然而，由于命运的捉弄，出狱后的父亲因他，又一次成为一个"贼"……

B组： 价值百万的天使娃娃有一双珍贵的钻石眼睛，它代表的是利欲熏心还是坦荡无私？三个性格不同的好姐妹面对钻石的诱惑，仍坚持着真诚、追寻着善良。

C组： 同一座城市、同一间出租屋、同一个名字的三个年轻人，在这里相遇。然而，截然不同的理想和追求造就了他们不同的命运，是什么让他们的友谊出现了裂缝？又是什么让他们变得更加团结、更加紧密？

D组： 农民工大康讨薪不成反伤人，在警察将他逮捕并押解回程的途中巧遇未婚妻小芳。为了这两个单纯的人简单的梦想，警察导演了一出与大康"角色转换"的戏码。

E组： 当年因修建大楼被钢筋扎瞎左眼的牛大叔，因为没钱医治右眼的白内障即将失明。抱着单纯的梦想，他来到自己修建的大楼前，等待霓虹灯亮起的瞬

间……

人　物：A组：儿子、父亲、母亲、路人甲

B组：白云（打工妹）、冯春（打工妹）、小玉（打工妹）、女老板、男助理（女老板的助理）

C组：大平（打工的男大学生王平）、平平（打工的女大学生王平）、小平（打工的女大学生王平）

D组：警察（执行任务的警察老张）、大康（农民工）、小芳（大康的女朋友）

E组：牛大叔、店老板、石头、春秀、小李（街道办的工作人员）

序

（众演员走上台，纱幕上的城市宣传片随之亮起）

（众演员就位）

小芳：　我叫小芳，来自山东。

冯春：　我叫冯春，来自重庆。

王平：　我叫王平，来自陕西。

父亲：　我来自河北。

母亲：　我来自河南。

警察：　我来自山西。

小玉：　我来自四川。

大康：　我来自天津。

母亲：　辽宁。

儿子：　青海。

王平：　新疆。

王平：　江西。

众人：　我们从五湖四海来到这个城市打工，我们都是一家人。

第一场

（A组音乐起，雷声起，狗叫声不断……）

（幕启。儿子扶着一张椅子，背对观众，四周一片漆黑，几乎什么也看不见，只留下舞台后方一道门，门内不时有闪电光闪过）

（舞台中后方，一位中年男子慌慌张张地跑过，向门内跑去）

儿子：　（喊）站住！（那人站住）转过身来！

（那人转过了身。儿子也转身面对观众）

儿子： 这个人就是我的父亲！但我只叫——"他"。（父亲趁黑暗进入门内）20世纪70年代末，他因为偷生产队的粮食，导致一个追赶他的人掉到河里淹死了。他被判刑后，母亲和他离了婚，带着我独自生活。现在，我来到这个城市打工，在一家工厂看守仓库。而他出狱后，也来到了这里打工……我……我想考上大学，远走高飞，永远不再见到他。

（狗发出被人打了的惨叫声。沉寂中，儿子下，发现那门是父亲走过的，他一扭头从另一方向下）

（闷雷声持续）

（音乐起，车站小店店老板走出，挂上招牌"车站小店"。牛大叔上，蹲在店门口看着对面，抽烟）

店老板： 哎，我说你呀，给你一块钱，快走。

（牛大叔不理睬）

店老板： 怎么？你不要？

牛大叔： 你拿我当要饭的？

店老板： 是，我这门前不缺狗，不用你蹲这儿。

牛大叔： 我想蹲这儿。

店老板： 你都蹲一下午了，到底想干什么？

牛大叔： 不干什么。

店老板： 不干什么你碍我事儿！

牛大叔： 碍你什么了？

店老板： 这么对你说吧，世界上最难的事情有两件：一是把别人的钱装进自己的口袋里，二是把自己的想法装进别人的脑子里。我呀，开这家车站小店，就是想把别人的钱装进我的口袋里。可你蹲在门口，不仅脏，而且瞎着一只眼，这样有碍观瞻，想吃饭的人不愿进来。因此我得把我这想法装进你的脑子里，你听明白了吗？

牛大叔： 明白了。

店老板： 明白了就请走。

牛大叔： （欲走又停）我还有一点没搞明白。

店老板： 哪一点？

牛大叔： 我还是个人不是？

店老板： 是。我能跟癞皮狗说话吗？

牛大叔： 那么我蹲哪儿你就不用管。

店老板： 当然得管。你脚下站的这块地属于我。

牛大叔： 属于你？你叫它一声试试？

店老板：　你……

牛大叔：　不敢叫，那你就让我在这儿蹲着。

店老板：　我抽你！（扬起手）

（牛大叔抓紧店老板的手，一使劲，店老板直叫"哎哟"，牛大叔放开了他，拍了拍手）

牛大叔：　别欺负我老，这双手可不老！它拧过钢筋、扛过水泥、锤过钢板，不信你摸摸这老茧。

店老板：　我……

牛大叔：　（命令似的）摸！

（店老板摸牛大叔的手）

牛大叔：　厚不厚？

店老板：　厚。

牛大叔：　信不信能扭断人脖子？

店老板：　不信……

牛大叔：　不信你让我试试？

店老板：　别别。（作揖打拱）就算我求你了，我做点小本生意不容易啊。

牛大叔：　（反作揖）我也求你了，我就在这蹲一蹲，等到天黑灯一亮，我就走。

店老板：　真的？

（牛大叔点点头）

店老板：　（突然大声吼）不行！你要再不走，我可叫人来了。

牛大叔：　叫吧，反正我不走。

店老板：　（对内喊）傻根，三多！都给我出来！

（C组音乐起，风铃叮当响。三束光打亮三道门）

（三个青年从三道门内扛牌子走上台，同时打电话）

大平、小平、平平：　（同时）喂！喂！喂！是我。什么？工作？

大平：　（转身）当然干我的专业了，电子厂，设计师……

小平：　（转身）海事局。

平平：　（仍背身）我干什么？哎呀，说了你也不懂！

（三人转圈，交换位置）

大平：　嗯哪，热，跟非洲似的，不过有空调。（用衣服擦汗）

小平：　我天天坐船去执行任务……

平平：　啥？你又教训我，不！我不听！

大平：　妈，您放心，我会干出个样儿的！

小平：　妈，没人欺负我……

平平：　说啥？对不起，我没这心情！

大平、小平、平平：　拜拜。

（大平、小平、平平同时挂电话，舞台灯大亮……风铃叮当响，大平在单车上挂上"回收玩具"的牌子）

（小平坐在自带的小凳子上，身边立了个"英语家教"的牌子）

（平平把喝完的空可乐瓶随手扔在地上）

（大平与小平上去拾，大平一脚踩扁瓶子，小平略感失望，大平又把瓶子让给她）

大平：　给你吧。

小平：　谢谢。

平平：　（发现秘密似的对小平）哟，你，海事局的公务员？蹲在路边做家教？

大平：　是啊，那不是太大材小用了？

小平：　你呢，设计师站在路边收废品，也太吓人了吧大哥！

大平：　别叫我大哥，叫我王平。

平平、小平：　王平？嘿！我也叫王平哎！

大平：　啊？这也太巧了，怎么三个叫王平的会碰到一起啊！

小平：　这就是缘分！

平平：　我在网上查过，叫王平的在重庆就超过3 000人。我准备成立个王平协会，我来当会长。

小平：　凭什么你当？

平平：　我……

大平：　别争。打工不是来打江山。喏，（伸出手）叫我大平。

平平：　叫我平平。

小平：　我最小，叫我小平吧。

平平：　（故意地伸手）小平，你好。

小平：　唉。（握手）

平平：　（突然翻脸）呸，你也配？

小平：　那叫我王小平总行了吧。

大平：　行。

平平：　既然有缘，就先自我介绍吧。我，大学毕业，现在在一家公司当总经理助理，老板的衣食住行，每天都由我安排。

小平：　（奇怪地）那你到底是助理还是保姆？

平平：　过时了吧？可以这么说，进了公司，老板的私事，就是我的公事。（对小平）说说你自己吧，真的是公务员？

小平：　（摇摇头）那是哄我妈，让她放心。

平平：　（对大平）你呢？捡垃圾的也成立了高级职称评委会？

大平： 哎，我的理想比设计师高，先这么叫着吧。

平平： 哼，都在飘哇！我来告诉你们什么叫生活，那就是爹妈把你生出来，你自己尽量想办法活下去。

大平： 没那么严重，（挥拳）活着就要争口气！要善于逼迫自己。

平平： （紧接道）也许逼出来的不是一口气……

大平、小平： 那是什么？

平平： 一坨屎。

大平： 嘿，你什么意思啊？

平平： 我说我自己。（摆弄着红指甲）都晒晒吧，你们到底什么学历？

小平： 我，大学刚毕业……

平平： （伸出手）证书。

小平： （递给平平）看看吧。

平平： （看完证书，吃惊地）北大的？！

大平： 我，大学本科是重庆人文科技学院的，刚刚读完，最近又考了专业硕士，（对平平）要看证明我身份的文件吗？

平平： 免了。我又不在殡仪馆工作！（一笑）哎，你们这些名牌大学生咋也找不到一份工啊？

小平： 人家嫌我不会来事儿。

大平： （憨厚地）啥叫来事儿？

平平： 这都不懂？（接过）看我的。（连抛媚眼）

大平： 呕！（欲吐）

平平： 吐什么吐？谁有实力就往谁身上靠呗！这是硬道理！（靠住大平，大平一闪，差点跌倒）

大平： 我试了好几家，不是不对我专业路子，就是人家说我太有个性，所以我就一边读研，一边自己干，想弄个发明上高交会！

平平： 吹，世界上最恶心的就是穷人的自尊心了。

大平： 不信？告诉你！我回收的电子玩具基本上都是外国进口的！

平平： 那又怎样？

小平： （对平平）没听出来？大平哥一定是想把这些外国玩具琢磨透了，再研究出自己的发明创造！

大平： （对小平）你太有才了。

平平： 哼！

小平： 啊，平平姐，尽说别人，你自己呢？你想怎么发达？

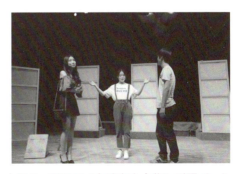

图9 剧目二《大城市小人物》剧照（一）

平平：（来了精神）要说我呀，那可是相当地……哎哟，下雨了……

（雷声起，开始下雨。大平、小平、平平扛东西入门内）

（五颜六色的灯光开始旋转）

（一首流行歌曲让人感觉如梦如幻）

（三道门开始转动，变成极品玩具车间。各个门内画着一个张开翅膀飞翔的天使娃娃。引人注目的是，每一个天使娃娃的脸上都有一双熠熠发光的钻石眼睛，显得清纯、善良）

（白云、冯春、小玉三个打工妹从三道门内走出，摆好姿势，站定）

（突然，音乐变得紧张、忙碌。三个打工妹开始跳舞，表现出在流水线上紧张操作的情景）

（画外音监视器发出了"嗞嗞"的响声，似乎发现了"情况"）

监视器：（画外音）1号，你违规了，戴上手套！

（冯春愣了下，马上去戴手套）

监视器：（画外音）2号，你也违规了。

（小玉纠正动作）

监视器：（画外音）休息时间到。

小玉：（气愤地）哼，这什么老板，听说她很少过来厂里，却拿这摄像头监视咱！

图10　剧目二《大城市小人物》剧照（二）

白云：没啥，我都习惯了。

冯春：唉！加班加班，早知这极品玩具车间像是坐牢，打死我也不进来。

小玉：春姐，谁叫这儿比普通车间挣钱多呀。

白云：要想熬出头，就别把自己当根葱！

冯春：我看你就是根木头，上学时就是！

小玉：才不哪！白云姐可聪明了，那位从城里来的叶老师呀，最喜欢她了。

冯春：少提那女的！来到咱山区还没到半年，就受不了穷，"呲溜"跑了，还大学毕业生呢，喊！

小玉：你是喝农药长大的吗？嘴巴真毒。我呀，最喜欢叶老师的那双眼睛了，清澈、透亮，就像玉湖里的水。她长得就像个天使哎。

白云：小玉，你也很像天使呀。

小玉：真的？

冯春：小心，美丽的东西都是杀手！（做手势）咯！

二人：杀手？

冯春： 对，只有真金白银才实在！（坐在电脑椅上向后滑行，手一指）看，真正的天使在那呢，光一双钻石做的眼睛就值上百万。哇，那钱怎么数得过来呀！

白云： 别把钱看得那么重。还记得叶老师给我们讲过的故事吗？

（回忆音乐起，山间流水声、鸟叫声起）

（女老师用清脆悦耳的声音说："同学们，你们知道天上的天使是什么样的吗？她呀，长着一双美丽善良的大眼睛。"众学生重复："眼睛。"女老师说："蓝蓝的，就像咱这玉湖的湖水。"众学生重复："湖水。"女老师说："她每天都在天上朝地下看啊看，只要看到穷苦的人有困难了，她就会张开翅膀，飞下来，给穷人送去温暖……"众学生重复："温暖。"）

小玉： 哎，叶老师说得多好哇！

冯春： （从记忆中回到现实）好个屁！那都是美丽的谎言。我看天使就长了一双势利眼，我都穷得快叮当响了，也不见她来送一根小火柴。

小玉： 你胡扯！

冯春： 我胡扯？那啥又叫真实呢？对了，老板扣咱工钱的时候最真实！一想到这儿，我就恨不得马上断电！断电！断电！（连推三张电脑椅至台侧）

白云、小玉： 断电？

冯春： 让这些电子眼统统瞎了，那我就可以放心大胆地去……

（小玉接上话）

小玉： 偷钻石？

冯春： （马上指着小玉）这可是你说的！

小玉： 不不不，我哪有这个胆。

冯春： 这不代表你心里不想，对了，我数123，如果这电真的断了，（手一指）我就把天使的眼珠子给挖下来！

小玉： 啊！

冯春： 1、2、2.5、3……

（光真的暗了下来，只有一束追光追着她们。心跳声起，一声接一声，强烈、震动）

白云： （向四周看，大叫）谁？谁在开这种国际玩笑？

冯春： （内心挣扎）玩笑可不能这么开啊！要知道现在雷锋真的没有了，就剩下"雷人"了！

小玉： 求求你，老天爷，把灯亮起来吧，黑暗中，我们会忍不住犯罪的！

白云： （拉拉她的衣角）别嚷，我看这电是真的断了。

冯春： （惊叹）啊！妈呀！老天爷这是在暗示什么呀，那还等什么？（粗着嗓子吼）我豁出去了！（跑入门内）

白云： 冯春！别，别胡来！（一跺脚，也追下）

小玉： （追）春姐，春姐……（下）

（沉重的《命运交响曲》响起，黑暗中光一闪一闪……远处的高速列车正在向这里疾驰而来，声音惊心动魄）

（三道门转动，两道门里是树，中间门里是个火车站的标志）

（火车急驰而过，片刻，警察着便衣与大康并肩从舞台一侧走上。他们的手连在一块，上面搭了件衣服）

（在一束光中，警察、大康二人走到长椅边）

警察：看来咱们那趟车是晚点了，坐这等会儿吧。

（警察、大康在椅子上坐下，警察小心地用衣服把手铐遮严实了）

（大康不耐烦地扭动）

警察：动什么动？

大康：（站起）能不能把这去了？我保证不跑。

警察：（威严地按他）坐下！

大康：（挣扎）警官……

警察：（瞪他）你到底想干什么？

大康：不干什么。我就是从没戴过这玩意儿，太难受了。

警察：早知这样，当初何必那么冲动？

大康：我怎么能不冲动？啊？老板拖欠工资，都快过春节了，我代表工友去总部讨，保安不让我见，还打我，我一个没忍住，抓过桌上的刀子就捅过去了。

（手抵住警察）

警察：呵，你火气大，有种，有种别跑呀！害得我们大老远地到这来抓你，我的那个搭档，因此还犯病住院了。想到这儿，我都想……（举起拳头）

大康：你打啊！

警察：哼，你以为我会像你那样冲动啊。

大康：（不服气地）那黑心的老板你们怎么就不管？

警察：我告诉你，你们那个老板根本不知道欠薪这个事，是你们分厂的厂长一直拖着你们，事情闹大了，你们分厂厂长不得已才告诉你们老板，就在抓到你之后，就已经派人把钱给大家发下去了，还开除了你们厂长。

大康：真的啊？

警察：不说这个了。大康，我问你，捅了人，你为什么要往分厂跑？晕了？

大康：那……我也问你一个问题。

警察：说。

大康：在宿舍门口你堵住了我，为啥不铐？而是把我哄到了厂外头才动手？

警察：哼，小子，长点脑子吧，我给你留着面子哪。

大康：（站起）啥？真的？

警察： 实际上在抓你之前我们就做过调查，工友们都说你这人挺有血性的，好打抱不平，真可惜了，干咱们警察倒是块好料……

大康： 唉！考警察学校那是我以前的梦，现在……我都告诉你吧，我没要到钱，又闯了祸，跑回来是想给工友们一个交代，然后回家一趟，就去自首。

警察： 干吗要回家？

（舞台光大亮）

大康： 半个月前，我就该跟我那女朋友扯结婚证了，可现在……哎！（委屈地扭过脸去）

警察： 我的弟弟几乎跟你一般大，也在别的城市打工。哎，不说了，（同情地拍拍大康的肩，指台侧）走，那有个小吃店，填肚子去。

（小芳从门内走出，揉揉眼辨认）

（警察、大康正起身）

小芳： （确认是大康）哎，（手一指）大康！

大康： （惊）小芳？

小芳： 真的是你？

大康： 你怎么来了？（对警察暗示这就是他的女朋友）

小芳： 我不能来呀?！告诉你，老不见你的人影，俺妈很生气，那啥很严重。

大康： 哦？啥严重？

小芳： 妈怕你出事，急病了。

大康： 病了？

小芳： 她要你回去。

大康： 啊?！

警察： （插上话问）他要是回不去呢？

小芳： 那呀，（带哭音地）俺妈的病就没治了！（抹泪）

（大康急得一跺脚，"唉！"衣落，霎时露出二人铐在一起的手，二人忙收拾）

小芳： （先一步将衣服抢到手中，指着大康，尖叫起来）啊！你果真出事了。

大康： 你听我说……

小芳： 我打你，打你……

（小芳双手举衣扑打大康，围着椅子追他，一下下都打在了警察头上）

警察： 停。（小芳霎时止住）姑娘，你别拿我出气啊！（揉自己的脑袋）

小芳： （仍生气）唉！半个月前，全村人都在等着喝咱的喜酒，他倒好，连个面都不照！村里人全犯了嘀咕，说他准是在城里惹祸了。俺妈气得一下子病倒在床上，不吃不喝，满嘴起大泡。她让我一定来看看，没事就好，要是有事呀，她就没脸活下去啰！（坐地上哭）

（大康从警察身后探出身，想说什么，都被警察制止，警察做手势示意"看我的"）

大康：别哭，别哭，（小芳哭得更狠了）唉！
警察：别哭，别哭。（拉小芳站起）姑娘，你弄错了。
小芳：我弄错什么了？
警察：他没犯事，是我犯了事。
小芳：你？
警察：啊。（按住大康）老板欠了薪水，我去要，他不给，嗜，刀子就捅进他肚子里去了。（对着大康）是吧？
大康：（愣了）嗯，啊？
小芳：（指警察）你骗我。
警察：我骗你干吗？争这争那，哪有争着戴这个（指手铐）的呀！
小芳：（摇摇头）我不信。你都戴着眼镜哪，咋还会冲动！
警察：没听说吗？英雄不问出处，流氓还不看眼镜呢！实话告诉你吧，我是个民办学校的老师，利用暑假出来替孩子们挣点学杂费，没想到老板不给，我一个没忍住，就拿刀捅了他……（做手势，"一刀"捅在大康的身上，对大康暗示道）是吧？
小芳：（受到感染，手一指警察）这么说我信。
警察：你放心了吧。
小芳：不！那警察呢？抓你的警察呢？（四下看）
警察：嗜，你朝这看——（手一指大康）

（大康一激灵，下意识地挺胸抬头，强有力地咳嗽了一声，警察就顺势到他身后，成"背靠背"组合）

小芳：你？大康！（疑惑地）你咋当上警察了？
大康：这……
警察：（背后扭头提示）考上的。
大康：考上的。
小芳：啥时候？
大康：……刚才。
小芳：刚才？
大康：哦不，是……
警察：6个月前。

图11 剧目二《大城市小人物》剧照（三）

大康：对，6个月前。
小芳：哦！半年了，这么大的好事，你吗嘛要瞒着我？啊？（上前用拳捶大康）

（大康转身躲避，警察被调到前头挨了几下拳头）

（小芳发现打错了人，不好意思地笑了笑，转过另一边对大康）

小芳：说，干吗瞒我？

大康: 那不是……（用手捅警察）
警察: （背后提示）保密。
大康: 对，保密。
小芳: 还保密？
警察: （转到大康前面，对小芳解释）姑娘，他应聘警察吧，考上了之后，要封闭训练半年，这不，今儿跟他师傅头一次执行任务，就遇上了你。（又转到大康背后）
大康: 对对，遇上了你。
小芳: 哎，那你师傅呢？
警察: （背后提示）病了，住院。
大康: 病了，住院。
小芳: （想了想）不对！
二人: 怎么不对？
小芳: （指警察）你，眼镜，出来。（警察跨到大康前面，二人反手相连，姿势成拧麻花状）他考上警察的事，你是咋知道的？
警察: （面向观众，扭头问大康）我怎么知道的？
大康: （背身扭头对警察）我哪知道呀！
警察: 哦。谁让咱俩连在一块……（示意二人连手）政府给他打电话吧，不好意思，让我听到了。（低下头作扭捏状）

（二人开始转动，犹如跳交际舞，再交换位置）

小芳: 哦。（转身捶大康）你呀！心真狠，考上了都不告诉我一声。
大康: 小芳……我是想……
警察: （背后提示）给你留个惊喜。
大康: （顺着说）对，惊喜。
小芳: （正中下怀）惊喜？哎呀对了，俺妈知道这个消息肯定高兴死了，病也好了——走，回家去，让全村人看看你当上警察了！走啰！（拖大康下台）
警察: （一惊，往后拉大康，抬高腿）哎，哎……（被他们拉着跟着下了台）

第二场

（店老板朝内喊："傻根，三多！攥他走——"）
（内应："是。"）
（牛大叔上，店老板随后跟上）
（石头、春秀从另一边上，喊："慢！"）
石头、春秀: （对店老板）他是我叔，让我们劝劝他。
店老板: 那好，给你们3分钟，再不走，别怪我不客气。我店里有的是人，哼！

（下）

春秀： 牛大叔，你这是咋了？

牛大叔： 我没咋，就想在这儿待到天黑。

春秀： 我们找你找得好辛苦。

牛大叔： 找我干啥？

石头： 我们怕你想不开。

牛大叔： （抽着烟）我能有啥想不开的？

石头： 你那右眼白内障很严重，眼瞅着就要失明了，如果……

春秀： 石头！（拉石头衣角）

（石头不说话）

牛大叔： 说，你让他说。

春秀： 还有啥可说的。（拉牛大叔）叔，咱回家去。

石头： 对，回家，咱借遍村里的钱也要让你动手术，保住这只眼。

牛大叔： 唉，别费那个心思了，谁家有那闲钱？要是有，也不会成群结队地来城里打工。

石头： 叔，如果你双目失明，那就太苦了。

牛大叔： 苦就苦吧，人生下来就是个苦字。命都如此，还怕眼瞎？

春秀： 叔……

牛大叔： 闺女，别哭。陪叔在这再待会儿，等天一黑，灯亮了，咱就走。

石头： 叔，干吗要等到灯亮呀？

春秀： （对石头）嘿，你傻呀，都这会儿了，叔的心思你还不明白？

石头： （摸脑袋）……那，叔，这儿太阳大，上那树荫底下凉快会儿。（扶牛大叔下）

（音乐起，风铃声起。大平走上台给自己妈妈打电话）

大平： 妈，时间过得真快呀，我琢磨的那电动娃娃呀，有门道了……我打算申请个专利。为这个，我已攒下了一笔钱……（边说边摆弄一个电动驴）

（三个门洞内分别亮光，显出一出租屋内景）

小平： （拎着一个果品兜上）大平哥。

大平： 小平？

小平： 给你妈打电话呢？

大平： 哎，母亲节嘛！这个送你。（电动驴乱动）

小平： 真好玩，从没见过长这么长耳朵的兔子。

大平： 兔子？这是驴。（学驴叫）

小平： 哈哈！给，（递包）都是我妈寄来的，咱一块儿吃。

大平：　这是……

小平：　核桃，我妈说了，吃核桃补脑；这是桂圆，我妈说了，吃桂圆补血；这是红枣，我妈说了……（一长串"我妈说了……"）

大平：　你奶奶说了什么？

小平：　我奶奶说……（顿住）我奶奶没说什么呀！

大平：　（笑）跟你开个玩笑。对了，母亲节，快给你妈打个电话吧。

小平：　哎，老规矩，我打，你在旁边出画外音。

大平：　行，让妈妈放心嘛。

小平：　（拨号）喂！妈，给您问安啦，什么，现在我在哪？我还在海上呀，正在执行任务，你听，这海浪声——

大平：　（模仿海浪声）哗，哗——

小平：　海鸥都跟在我们船后头飞——

大平：　（模仿海鸥飞和叫的声音）哇，哇——

小平：　最有趣的是海豚，它们成群结队地跳出海面，又落入水中……一只、两只、三只、四只、五只……

大平：　（模仿海豚落水声，蹦来蹦去）扑通，扑通——（终于累倒了）

小平：　（收线）大平哥，谢谢你。

大平：　哎，为了哄你妈开心，累死我也甘心。对了，最近跟平平有联系吗？

小平：　她呀，（欲语又停）你呢？

大平：　我，别提了，那一天……

（舞台光开始变化。平平穿着孕妇装从舞台另一侧上台，开始用台湾女孩的腔调说话）

平平：　大平，你房间里的空调是不是有坏掉哇？

大平：　压根就没钱买。哟，你这是？

平平：　（拍拍肚子）过两天就去做B超，看看是不是龙凤胎！

大平：　真不够意思，你结婚还搞"潜伏"。

平平：　不结婚就不可以生娃吗？你呀，真过时了。

大平：　那这孩子的父亲是？

平平：　我老板。

大平：　哦，他离婚了？

平平：　NO。

大平：　没离你给他生孩子？

平平：　打住！不要这样地看着我，我的脸会变成红苹果。其实，老板欣赏的是我这优良品种。

大平：　品种？

平平：（悲凉中带着得意，像模特儿似的）大学的学历，魔鬼的身材，蒙娜丽莎的微笑，玛丽亚的气质……

大平：还搭上不收费的尊严。

平平：你什么意思嘛？

大平：没什么意思，我只是觉得划不来。

平平：（往上凑）那你削我呀？

大平：行，我成全你。（高举手）

平平：（躲开）哎哟，我只是跟你客气一下，你还来真的？

大平：哼，幸亏你不是我的亲妹妹。

平平：其实这很值的啦。（吟诗似的）熟悉的地方没有风景，生活永远在别处……

大平：打住，说正经的。

平平：（又说"甄嬛体"）好吧，我就借那"甄主"一句话："唯愿旺才又旺福，虽然遭人议论，倒也不负恩泽。"

大平：老板给了你什么好处？

平平：他跟我签了合同，是个儿子，给200万。听听，200万呀！在香港，李嘉诚的儿媳妇也不过这个价。

大平：那要是女儿呢？

平平：呸！呸！呸！

大平：（低声嘀咕）唉，你干点别的好不好？

平平：不好，我想让小平也来干这个……

大平：你敢！（举起拳头）

平平：不要动粗嘛！讲点文明（用英语说）吧？我是想让小平给我当英语胎教的老师，一个月6 000，可她就是不干。你说她的脑子是不是坏掉啦？

大平：我看你脑子才坏掉了。

平平：要不你说说她吧，我出钱给你买台空调，改善改善你的生存环境。

大平：呸。

平平：呸什么呸？你练点谈吐好不好，别光是吐痰。

大平：你……

平平：我怎么了？少把自己吊起来卖！（一口气地，越说越快）现在这社会，投胎是个高难的技术活。唉，我这个人哪，一向很低调的，不过在今天这个特殊的日子里，我要唱唱时代的花腔女高音！大平哥，现在是个什么时代呢？就是个"拼爹"的时代，穷人们没摊上一个好老爸，那还能拼什么呢？一拼自残，卖肾，或是一步到位，登上公司的楼顶往下跳；二拼下贱，只要能搞到钱，让他做什么都可以；三呢，就拼疯狂，打劫，可惜我打不了劫，又没摊上个好爹，学历就变成了废纸！扔在地上都没人看。现在呀，赚钱只讲合法

	不合法，不讲合理不合理，我不想出那傻力、流那臭汗，我要利用自身的条件，比你们都少奋斗十年取得成功。
大平：	那你成功的标准是什么？
平平：	享受啊。我要拿沙特的薪水，住英国的房子，戴瑞士的手表，做泰国的按摩，开德国的轿车，乘美国的飞机，喝法国的红酒，吃澳大利亚的海鲜，买俄罗斯的别墅……总之，地球上有的好的我都要有。
大平：	那火星上呢？
平平：	我在那先买块墓地。
大平：	你图什么呀？
平平：	安静呗，有钱人才能死得起。
大平：	明白了。
平平：	你明白啦？
大平：	我明白了为什么你一打电话你妈就跟你吵，原来她是担心你慌不择路，不走正道哇。
平平：	别跟我讲这些。我可不能像我妈那样回到旧社会，体会做穷人的感觉，这种感觉很受伤害，你明白吗？
大平：	不明白。
平平：	为什么？
大平：	因为我没学过兽语。
平平：	（吼了一声）啊！跟你说话就像拔牙，那我问问你，你现在享受什么？
大平：	我的奋斗。
平平：	哟，哟，哟！（笑，再大笑）哈哈哈……
大平：	你笑什么？
平平：	（拍拍他的脸）你就像个传说……（抬高声音）王大平，现实比骨头硬！一个人要想一辈子高兴，做佛；要想一直高兴，做官；要想一阵子高兴，做老板；要想一个人高兴，做梦。你这是在做梦。
大平：	滚出去。
平平：	大平哥。
大平：	出去！

（平平一扭身欲走，又停下回头看了大平一眼）

平平：	变态。（哭着下台）

（音乐起）

（回忆结束）

小平：	大平哥。
大平：	（站起）唉，她走后我又后悔了，毕竟大家都不容易，小平，你就替我打一

个电话问一下平平的情况吧。

小平：哎。（打电话）平平，平平姐。你，你在医院里？做了B超了，太好了。什么？什么？你别哭啊，快说，什么？B超显示是个女孩，那老板的老婆特地从外地赶来，还带了一帮人？

大平：什么人？

小平："大老婆俱乐部"的？她们撕毁了合同，打了你，跑了，现在你被扣在医院里没钱付费了？！别哭，别哭！

（大平拿上一袋东西下）

小平：哎……大平哥，等等我。（跟着下）

（雷电声起）

（雷电声大作。景片转为仓库）

（儿子走上台，开始独白）

儿子：（激动地）我考上了！我考上了！我终于考上大学了！哈哈哈！（停顿）可是，学费太贵了，我上不起呀，上不起……怎么办？怎么办？就这么放弃？不！……（伸出手）我，我要……（突然一惊，看看周围，再看看自己的手，开始发抖，最终说出了口）……偷？难道，难道我骨子里流的注定是贼的血吗？！（雷声起，儿子举起椅子，狂吼）啊！……

（光暗，儿子急下）

（B组音乐起，中间门洞内灯亮，出现一个天使娃娃，眼睛闪耀着钻石般璀璨的光）

冯春：（从左边门洞出）偷！我决定了，电子眼看不见了，咱们可以伸手了。白云，咱们干一把吧。啊，就一把，这辈子就不用再出山打工了。

（白云、小玉从另一边门的洞里出来）

白云：冯春，我看你是想钱想疯了。

冯春：不！现在不想钱的人才是真疯了。小玉，说，你现在想什么？

小玉：我……我想我妈。

冯春：呸！看我的……（向天使娃娃伸出手去）

（"唰！"灯亮了，冯春的手定格）

监视器：（画外音）1号，你想干什么？！

冯春：我，没干什么……（缩回手）

白云：啊，灯亮了，一切都过去了，过去了！

冯春：（后怕地，拭额）瞧我这一头的汗！

小玉：　（突然尖叫）哎呀！什么灯亮了？我，我的眼前怎么还是一片漆黑呀？！
冯春：　闭嘴！少开这种倒霉的玩笑！
小玉：　我，我是真的看不见呀！（急得哭出声）
白云：　（拿手在小玉眼前晃动）小玉，小玉……
冯春：　妈呀，她真的——瞎了！
（小玉听了便往后倒，二人急忙扶住）
白云、冯春：　小玉！

（强烈的雷声传来，白云、冯春扶着小玉下）
（频闪的闪电光中，景片转动，出现电子产品仓库内景）
（紧张的音乐持续）
（儿子偷偷进入电子产品仓库，拿起电子元件，父亲后进入仓库。他们背对着背，慢慢靠拢、相撞）

父亲：　保进。
儿子：　（惊恐地）啊！
父亲：　别怕，是我。
儿子：　你来干什么？
父亲：　（反问）你来干什么？
儿子：　你少管。
父亲：　我不能不管。
儿子：　为什么？
父亲：　我是你爹。
（儿子"啪！"给了父亲一耳光）
父亲：　你……你敢打你爹！
儿子：　（"啪！"又给了父亲一耳光）知道我是谁了吧？
（父亲捂着脸，蹲下，摸脸）
父亲：　算你狠。
儿子：　出去！
父亲：　（站起）不。（恳求地）保进，别干了，这是犯法……
儿子：　出去！
父亲：　我求你了。
儿子：　（手一伸）学费呢？学费从哪来？！
父亲：　你妈已经把猪卖了。
儿子：　那能值几个钱？

（父亲背身解裤腰带）

儿子：你，你干什么？

父亲：哦，保进，（颤抖地递上一叠钱）我就等着你考上大学的这一天，喏，就为这，我一年都没敢吃肉。来，孩子，拿着，拿着，不够以后我再给你寄……

（儿子狠狠地将钱掷在地上）

父亲：你？你这是干什么？

儿子：我嫌脏，凡是打你手上过的东西，脏！

父亲：不！它是我用汗珠子挣下的，怎么就脏了呢？

儿子：（背身回头，手一指）因为你是个贼！……就因为你这个贼，我从小遭人白眼，被人欺负……你，活着毁了咱一家，死了，也臭那块地！

父亲：（突然猛地朝自己脸上抽了一巴掌）哎，我贱哪！（捶胸顿足地蹲下）

儿子：（见父亲蹲下，冷冷地）闪开。别耽误我办正事。（用脚踢开父亲，东找西找地将电子元件塞进自己带的挎包里，走至椅子处）

父亲：（猛然惊觉，扑到椅子处，拉住儿子）不，保进，我求求你，你今晚一定要收手。

儿子：（站在椅子后面）什么？今晚？

父亲：对，今晚。

儿子：原来你一直在暗中盯着我？

父亲：我都盯了你三天了……

儿子：（怒）你怎么做什么都是偷偷摸摸的！（索性坐在椅子上，审问似的）说，既然这样，为什么不向老板告发我？

父亲：我想让你自己回头。

儿子：（站起）我回不了，（沉声地）这个大学我一定要上。

父亲：你就那么想？

儿子：（接话，爆发般一口气地）对！我想！我想！我快想疯了！我上大学的目的就是要离开那块被你弄臭了的地方，永远没人知道我的血管里流着你的血。（低头看到挎包）哎哟，现在我也成了贼了，我的心里堵哇！（捶胸，揪头发）

父亲：别这样，咱出去找个地方说吧，啊？

儿子：（推开他，愤恨地）别碰我！天下最恶心的事就是你碰我！

父亲：我……

儿子：滚！（恶意地笑着对父亲）别耽误我……偷！（又去翻东西）

父亲：对，我滚，我滚，（突然地）咱俩一起滚……（拉起儿子往外拖）

儿子：（甩开父亲的手）去……

（二人撕扭，突然父亲在儿子的手腕上咬了一口）

儿子：（叫了一声）你咬我？你敢咬我？
父亲：（连自己都不敢相信）是，我，我怎么就咬了你呢？保进，我不是故意的……
儿子：滚！（追赶）你滚不滚！别让我动手灭了你！（高举拳头）
父亲：（架住）等等。我只说一句话，今晚老板会派人来抓你。
儿子：你胡说！
父亲：真的，我有这方面的经验。
儿子：经验？哈哈……（笑了，围着椅子边转边笑）老贼，你有的是这方面的经验。哈哈哈……
父亲：别不信。保进，我听人说，老板已经通知了派出所。
儿子：（吓得一震，又笑）你吓唬谁呀？
父亲：不用吓，我已经怕得不行了，孩子，我怕再不能见到你呀，爹在那里面蹲够了，天天都在想着你……
儿子：住口！哎哟，恶心死我了！呕！（捂嘴到一边欲呕）

（此时，狗开始乱叫。中间门的仓库灯亮，舞台两侧手电筒的光乱闪，好像有人来了）
（另一边，父子俩站起，惊惧地退到了一块）

儿子：都是你，是你引来了他们。
父亲：不，我是来保护你的。
儿子：（手指外边）你就这样保护？
父亲：哎哟，（跺足）这！……（人声近）
（父亲趁儿子扭头，挥拳砸了下他的头，儿子倒下）
（父亲连忙拿起儿子的挎包。这时，众人冲了进来）
父亲：（佯装气呼呼地）兔崽子，竟敢跟踪老子，坏老子的好事！哼！（说着抬脚佯装踢儿子）
（众人一拥而上，嚷嚷着将他扭住）
众人：好你个老贼！
路人甲：打！打！（敲父亲的头）
众人：打，打！
（在众人一片喊打声中，父亲东倒西歪，最终被打倒在地。光暗）

（黑暗中，画外音："叮咚！请6号病人到3号诊室。"）
（呕吐声持续。一会儿右门洞灯亮，里面是一扇医院用的绿色屏风，上面有一个红色

十字架)

(小玉眼蒙纱布,被白云扶着上,白云安慰地拍了拍她)

小玉: 云姐,这药真难吃。

白云: 别着急,冯春去厂里替你拿赔偿费去了,按理说,该有个十来万,这样,咱姐妹再帮帮你,回到山里开个小店就能过日子了。

小玉: 云姐,自打我出事,老板就从没过来看过我,她会不会不肯赔这么多?

白云: 别瞎想,老板是做天使玩具的,她应该有一颗善良的心。

小玉: 嗯,姐说的是。

(冯春上,气呼呼地不言语。雷声起)

(白云走过去)

白云: 钱拿到了吗?

冯春: 拿到了,全在这儿,才2 000。

白云: 咋就这么少?

冯春: 厂里说,别人的眼没瞎,单小玉的眼瞎了,这是有意敲诈,给这2 000还是出于什么人道主义的考虑呢!

白云: 放屁!走,找董事长去。

冯春: 她躲在外地不肯过来,还说……

白云: 什么?

冯春: 再闹连咱俩也要开除!(白云呆住了)白云,你就让我出去挣钱吧,我养活小玉,谁让咱们是一个村来的好姐妹呢。

白云: 你说什么混话!快告诉我,老板她要怎样才会过来?

冯春: 除非厂里出了大事,比如……丢了钻石。

白云: 钻石!……

("轰隆"一声,雷电声响起,隆隆不绝……)

(两束定点光起,儿子与白云分别站在两边,同时独白)

儿子: 就这样,父亲又成了贼,而我,倒成了抓贼的英雄。

白云: 就这样,我趁着雷雨天断电偷了天使娃娃的钻石眼睛,成了一个贼!

儿子: 老板亲自到医院来奖励了我,并让我拿这钱去上大学,可我……回到了乡下……

白云: 我能逼着老板过来吗?我想问问她,问问她,我们打工妹到底是不是人?

(光暗,音乐起,儿子与白云分头隐下)

(火车声起,中间门转动,露出车站场景)

(警察拖着大康与小芳走上台)

警察：　来来来，（指椅子）姑娘，我看还是坐在这说最好。
小芳：　哼，就你事多！大康，你看看这家伙，不老实哎。
大康：　（在警察暗示下）老实点。小芳，坐。
（小芳走到椅子前正要坐，见警察坐那儿，感到不舒服，对大康努努嘴）
大康：　（只好对警察说）后边去。（趁小芳不注意，又转身对警察敬个礼，表示抱歉）
小芳：　说吧，你咋不能回去呢？（看警察伸耳听，遂对他呵斥）不许听，蹲下！
（警察只好蹲在椅子后不敢露头）
大康：　小芳，跟你说，我得要……
警察：　（伸出头来递话）执行任务。
大康：　对，我还要……
警察：　（又伸头）出差。
大康：　而且吧……
警察：　时间很长。
小芳：　多长？3天？
大康：　（脱口而出）不，3年。
小芳：　（一惊）啊？（站起向前）一个差你出3年？是出差呀还是坐牢哇？
大康：　（慌张地，对小芳）你看出来啦？
警察：　（急忙站起，靠在大康身后椅子上，编词）姑娘，他吧，刚当上警察，事业正处于上升期，领导想考验考验他的耐性。
小芳：　耐性？
警察：　是啊，重点培养他，好事。
小芳：　（瞪警察）这好事你咋又知道了呢？
警察：　（慌忙走出来，坐在椅子上，忘了自己正扮演的"嫌犯"角色）哦，他和我不是连在一块吗？领导跟他说话吧，我想不听，那也不行啊。
（小芳两眼瞪着警察，警察这才意识到自己坐"错"了地方，忙又回到椅子后面。可小芳两眼还是瞪着他，他连忙蹲了下去不敢露头）
小芳：　（坐在大康身边）一个差出3年，那咱的婚什么时候结呀？
大康：　等着我回来吧。
小芳：　等？我可等不了！
警察：　（又站起）等不了？我看你俩顶多就"90后"。
小芳：　（瞪他）"90后"怎么了？俺妈说了，咱"90后"头等大事就是要生产"09后"。再说了，你不回去，跟俺妈怎么说？
警察：　实话实说。
小芳：　去！少插嘴！（警察抹了抹脸。小芳对大康）告诉你吧，俺妈除了担心你出

事，还有另外一层担心。

大康： 还有一层担心？

小芳： （站起，面向另一边）她担心你在城里会变！会瞧不起俺这个乡下妹。你看看你现在真的当警察了，事业又处在上升期，你说，你会不会变心呀？

大康： （下意识地）会……啊，不会不会……

小芳： （不依不饶地）骗人。

大康： 不骗你。

小芳： 不，你无情，你冷酷，你无理取闹。

大康： 你不无情，你不冷酷，你不无理取闹。

小芳： 你才无情，你才冷酷，你才无理取闹。

大康： 我才不无情，我才不冷酷，我才不无理取闹。

小芳： 哼，你要是想让我不无情，不冷酷，不无理取闹也行。那你就跟我回去把结婚证扯了再走。（拖住大康）

大康： 那哪行啊。

（大康被小芳拖着向一边走，警察因双手与大康相连，无奈地从椅子上跨过去相随。三人连成一条线，绷得紧紧的，成一个"串串烧"状）

警察： 哎，别扯着我呀。

小芳： 我不管，他就得跟我回家。

大康： 你还讲不讲理？

小芳： 就不讲理。

大康： 你这不是胡搅蛮缠吗？

小芳： 我就胡搅蛮缠！

（小芳的手猛的一松，大康与警察与二人同时倒地，翘起双腿成"水上芭蕾"状）

大康： （站起）你！烦死我了！（狠狠一甩手，刚站起的警察又被他甩了个趔趄，趴到椅子上）

小芳： 好哇！你烦我了，你果真烦我了。（走向一边）自打你进城挣上钱后，村里人都在夸你，俺妈也一边高兴，一边担心。现在你又当上了警察，事业还处在那个什么……上升期，我觉得我吧，离你越来越远了，真觉得配不上你了。大康，我现在连梦都不敢做呀，我怕在梦里你会不要我了。（到椅子后，头抵在大康肩上忍不住哭了）

警察： （咳嗽一声）咳，如果不嫌我多嘴，我倒有个主意。

大康： 哦？你有主意？

警察： 你给她在这儿找份工打着，一边挣钱一边等着你回来，两不耽误。

大康： 这……

小芳： （正中下怀，手一拍）哎！你这位大哥（在椅子后，对警察）脑袋咋就这么

好使呢？
大康：　怎么说话的，他可不是一般人。
小芳：　那当然！俺妈说过，牢里头关着的，那可都不是一般人！
大康：　你……
警察：　好了好了。（对大康）你就说这样办行不行吧。
小芳：　当然行！大康，你就帮我找份工吧。（转到大康腿边，头伏在他腿上）
大康：　我哪有那本事呀！
小芳：　咋没本事啊？你连警察都考上了。
警察：　（拦）他太忙，姑娘，你要信得过我，我在这倒有个朋友，厂子里正缺人手，要不，我给你介绍介绍？
小芳：　真的？
警察：　嗯。（点点头）
小芳：　那太好了！

（警察背过身去拿朋友的名片）

大康：　（悄悄对小芳）小芳！你咋就这么不懂事呢？
小芳：　（悄声）我咋不懂事了？
大康：　你为什么一定要在这打工？
小芳：　只有这样，我才能配得上你，不怕你飞！
大康：　唉，你呀！
警察：　（递名片，笑）姑娘，你去找这个人，他会帮你的。
小芳：　（接过名片，走到另一边，不放心地看着警察）你，你不会害我吧？
大康：　放心吧，他不会的。
小芳：　（对警察）谢谢哦！
大康：　哎，（站起）你光用嘴谢呀？
小芳：　那你要我干啥？
大康：　去买点吃的呀，咱俩早就饿了。
小芳：　哦，（对大康）我去了。
大康：　（顺嘴说出）去你的吧。
小芳：　（不高兴地看着他）你……
大康：　（改口）哦，你去吧。

（小芳跑下）

（警察、大康沉默。音乐起，大康背过身去擦泪）

警察：　大康，大康，你怎么了？
大康：　（见四下无人，转身感动地）大——哥！（猛地跪下）
警察：　（跪下）快，起来。

（警察、大康二人起，小芳正好上，见到此状）

警察：　喔，他给我系鞋带哪。

（小芳不语，呆呆地看着他们）

（警察上前拿过玉米，又给大康一个，两人默默地啃着）

（火车声起。画外音："本次列车已经到站，抱歉，请检票上车……"）

警察：　车来了，该走了。（将衣服搭在与大康之间的手铐上）

（大康欲走）

（警察对大康示意与小芳告个别）

（大康与小芳拥抱，警察背靠在这一对情人后，为了他们方便，把手伸得老长）

（音乐持续，这段表演犹如慢动作的三人交际舞）

（火车声长鸣，大康与小芳分开）

大康：　（哽咽地）走了。

（警察与大康下，小芳站在那里，似乎在想什么）

小芳：　大哥——我知道——你是个——好人！

（光渐暗）

（店老板推着牛大叔上，牛大叔一挣，蹲下。店老板怎么推都不动）

店老板：　走走，哎，3分钟早过了，你们就得走。

春秀：　就走就走，再等一会儿。

店老板：　我可等不及了，天黑透了，对面大楼里的人就会下班，成群结队地来我这儿吃饭！告诉你们，我把小店开在这地儿，就是冲着这栋楼来的，待会儿就是上客的时间，我能等吗？（对内）傻根，三多，抄家伙！

石头：　别！等等……

店老板：　又怎么了？

石头：　（不理他，对牛大叔）叔，我终于明白了，你等在这儿，就是要看一眼对面大楼亮起灯的夜景吧？

店老板：　啊？还有这事？（问春秀）他脑子有病？

春秀：　你才有病哪！

店老板：　那这到底是怎么回事呀？

春秀：　实话对你说吧，俺叔的左眼就是建这座大楼时被钢筋扎瞎的。

店老板：　啊？哪年的事？

春秀：　前年。如今，他的右眼又得了白内障，没钱治。他……他……（含泪地）他是想趁着还能看得见的时候，最后再看一眼他建过的大厦呀！（泣不成声地）

（音乐起，店老板呆住）

店老板： 老人家，你就坐在这好好地看看夜景吧！我去给您倒水。（下）

（音乐起，牛大叔被扶着坐了下来）

（对面楼里的人纷纷走上来："大叔，您又来啦！"）

牛大叔： 哎，下班啦。

（街道办的小李上）

小李： 牛大叔。

牛大叔： 你是？

小李： 我是街道办的小李啊。

牛大叔： 啊，想起来了，你替咱追过包工头的欠薪。

小李： 我们通过调查访问，知道您老急需钱医治眼睛，你看，这是街道给您拨的救急款。

牛大叔： 这……

小李： 还有，这是我们街道志愿者们的一点心意。大家替你凑的。

牛大叔： 这……这让我说啥好呢。（抹泪）

（店老板上）

店老板： （端水上）来，喝水。

小李： 大叔，中国要富，农民必须富。现在您没钱治眼睛，就是农民没富，我们就得帮您。您就拿着吧。

店老板： 老人家，这儿，还有我的一份！

石头： 叔，这座城市，它到底没忘了咱外来劳务工！

牛大叔： 你们看我这张老脸，还像个苦字吗？

众人： 不像，一点都不像。

牛大叔： （由衷地笑了）这世上还是好人多啊。感谢政府，感谢党，你们对我们劳务工的这份情，我们永远不会忘记。

（舞台上灯火辉煌，音乐起）

<p style="text-align:center">第三场</p>

（门洞内光起，病房内，白云交给冯春一个盒子）

冯春： 这是什么？

白云： 打开看看。

（冯春打开盒子取出钻石）

冯春： 哇！白云，你才是高人不露相呢，这么快就把东西给弄来了，你真行。

白云： 嘘，别吵醒她。（指屏风旁）

冯春： 怕什么？咱还不带着小玉快跑？只要跑回大山里，那就什么都有了！小玉，快起来，你要当老板娘了。

（冯春、白云入门洞后）

（门洞内有声音传来："哼，跑得了吗？"男助理搀女老板上，女老板戴着大墨镜）

白云： 你是？

（男助理上前）

男助理： 咱们公司的董事长！

（女老板咳嗽一声）

男助理： 哦，在这呢。（扶她坐椅子上）

白云： 你到底来了。

女老板： （对白云）钻石在你手里吧？交出来。

白云： 那我可要问你个问题。

女老板： 哦？

白云： 在我心目中，做天使娃娃玩具的人，一定很热爱文学，也很善良。

女老板： 哈哈！让你失望了，我就是个生意人，连姓名也改成英国的贵族姓名——伊莎贝拉。别跟我谈什么"文学"和"善良"，那些东西我早已不信了。

白云： 那你怎么想起来做天使娃娃？

女老板： 因为我想赚大钱，只有天使娃娃的眼睛可以用钻石，这么贵的玩具谁能买得起呢？难道是山里玩泥巴的孩子吗？

白云： 明白了。

女老板： 还有问题吗？

白云： 我没有任何问题了。

女老板： 那么，钻石呢？只要你交出来，我就不追究了。（伸出手）

（白云哼了一声）

男助理： 来人呐，来人呐，把她给我带走！

（小玉和冯春冲出来）

小玉： （惨叫）不要！（跌跌撞撞地扑到女老板面前）老板，她这都是为了我呀，是我连累了她，你带我走吧，啊，带我。（哭）

冯春： 小玉。（拉她到身后）这跟她无关，要带带我。

女老板： 你？

冯春： 对，是我第一个起了贪念。

小玉： 不，带我，是我们没记住叶老师说过的话呀！（震撼人心的音乐起）

女老板： 什么？（站起）叶老师？

白云： 对，（观察地）你认识她？

女老板： 不，不认识。

白云： （边说边观察）她是我们奉节县大庄村玉湖小学的语文老师叶老师，她最最喜欢讲的故事就是……

众打工妹： 天使的故事。

（女老板一震，坐下）

男助理： 董事长？

女老板： 出去！

男助理： （愣了一下）董事长……

女老板： 出——去！

男助理： （走向侧台）哼！

冯春： 老板，求你了，带我走吧。（跪下）

小玉： 不，带我！（也跪下）

冯春： 带我。

小玉： 我。

冯春、小玉： 我！

白云： 别争了！……你们还没听出来她是谁？

冯春： 她？好像是……

小玉： 叶老师……真的是你？（双手伸向前方）啊，我的眼睛，看不见了，我多想看看你呀！叶老师！

（音乐起，女老板震动了，她猛地站起）

女老板： 别，别这样！你们认错了人！

白云、冯春、小玉： （同时喊）不，你是！你就是——叶老师！

女老板： （心情复杂地）我……（颓然坐下）

白云： 叶老师，还记得吗？我是白云！

冯春： 我是冯春！

小玉： 我是小玉！

白云、冯春、小玉： 我们都是你的学生，我们最喜欢听你讲天使的故事……

（音乐起，山泉流水声与鸟叫声也响起）

女老板： （边重复边回忆，眼里涌出了泪水）……同学们，天使是什么样的呢？她呀，长着一双美丽善良的大眼睛……

小玉： 蓝蓝的，就像咱这玉湖的湖水。

冯春： 她每天都在天上朝地下看哪看，只要看到穷苦的人需要帮助了——

白云： 她就会张开翅膀，飞下来，给穷人送去……温暖……

女老板： 够了！够了！

（女老板站起冲向门口，却跌倒在地）

（白云、冯春、小玉同时冲过去扶起她）

白云、冯春、小玉： 叶老师，你怎么了？

女老板： 我，现在……（猛地摘下了墨镜）现在没有眼睛了，（爆发地大喊）我没

　　　　　　　有眼睛了……

白云、冯春、小玉：　叶老师……

（沉重的音乐起，三人扶叶老师下）

（儿子从舞台一边一步一步走上）

（舞台中间光再亮时，母亲坐在那张椅子上，沉默地纳着鞋底）

儿子：　妈，妈，当年……那个人是怎么成的贼？

（母亲仍然沉默）

儿子：　你说呀。

母亲：　唉，都过去了，说了也没人信，还提它干啥？

儿子：　妈！你今天要是不说，我就不认你了，你知道吗？那个人他为了保护我，又进去了呀！

（针扎了母亲的手，母亲抬起了头）

（音乐起，舞台前方出现父亲身穿囚衣、在拘留所里戴着手铐的形象。他脸上有伤，显得更加苍老）

（舞台中间的母子俩目送着父亲缓缓地走过去）

（音乐持续）

母亲：　（叹气）唉！这就是他的命呀。（捶捶腿）

儿子：　妈，我求你了，求你了，告诉我真相吧！（单腿跪下）

母亲：　（叹气）保进，我不说，你多半已猜到了，当年，不是那个人"追"的你爹，而是你爹追的那个人，那个人才是真正偷粮食的。

（音乐更加悲凉）

母亲：　说起来，那个人是从城里下放来的医生，乡亲们有个头痛脑热的，都找他看，他还救过咱娘俩的命。可上头却要对他管制，处处不自由啊。后来他全家实在穷得揭不开锅了，老婆又有病，孩子饿得哇哇叫，他不得已才去干那事呀……（走动着，加快语速）那天夜里，他跑，你爹去追，他掉河里淹死了，你爹一看，心里不落忍哪。为了不让那一家人再遭更大的罪，（音乐渐强）你爹他……他一咬牙，就把个贼名硬扣在自己头上了！（至台侧，掩面泣）

（台侧，父亲出现，伸出手摇摆着："孩儿他娘，孩儿他娘！我不知道那是陈医生哪，我要知道是他……求求你，千万别说出去，啊！……更别对孩子说，他还小，不懂事啊！"）

母亲：　（哭着说）孩儿他爹，这可就苦了你啰。

父亲：　唉，为了那一家人能够活下去，我豁出去了！……（背过身去，跑下）

（母亲晕倒，音乐突然停止，沉默）

儿子：妈！妈！

母亲：（醒来对儿子）再后来……你都知道了。保进呀，你从来都不是贼的儿子，你，你怎么会去干那种事呢！我的傻孩子！（打儿子）

儿子：（抱住母亲，跪下）妈！（音乐再起）

（母子二人一起哭，音乐更加沉重）

儿子：（止住哭泣，擦泪）妈，我这就去城里，去拘留所，把全部的真相都说出来，换那个他出来……

母亲：保进，你就不想上大学了？

儿子：大学？不，我现在要先做好一个人！（音乐起）

母亲：那好吧，你去城里，快去见他，喊他一声"爹"。他想听这个都快要疯了。

儿子：妈，我这就喊，我要一路喊着去见他！……

（儿子下，光渐暗）

（抒情的音乐起，平平微挺着肚子上）

平平：（抚着肚子）孩子，尽管你没有爸爸，但我决定还是要把你生下来。因为你是一条生命，生命应该是不可战胜的！……哎哟，你听懂了，在妈妈肚子里蹬呢。你在说什么？（装着倾听）……啊对对对对，我们不是两个人在战斗，而是一个整体。这世上还有好多好人在关心着你我，爱护着咱们，待会儿他们就来了，他们还会骂你的妈妈。妈妈呢，也乐意听他们骂。听骂，这也是一种感恩。

（大平与小平拎东西上）

大平：瞧我这"山寨版"的手机，打一会儿就没电了。小平，借你的手机一用。

小平：给。

（大平打着电话，小平入）

小平：平平姐！

平平：你们来啦。大平哥呢？

小平：大平哥在外面打电话呢，我去叫他。（走到大平边上）大平哥——

大平：（跟入，递手机给小平，又拿出礼物）给，这都是给孩子准备的。

平平：谢谢，要是没有你们……

小平：别说了。咱提前给孩子起名吧。

平平：对对，我就等着你们一块来起呢。大平哥，你先起。

大平：不用，我喊123，大家一起说出口。

平平、小平：好。

大平：1，2，3——

三人：（异口同声地）王平，平安的平！（击掌）耶！

小平：　怎么会想到一块去了呢？

大平：　这就叫——"来了，就是本地人。"

小平：　对。

平平：　孩子有名字了，我该给我妈打电话了。

大平、小平：　对对对，快打！

平平：　（拨号）……喂，是我，平平。（突然抬高声）妈！妈！孩子有名字了，她也叫王平，我也快成一个母亲了。妈！过去您一直在电话里骂我，我恨你。可是今天怀了孩子的我才读懂您的心，妈妈您是怕我为了钱活得太累，去扮演一个不是自己的自己啊！妈！女儿会把小王平生出来的，为所有爱我们的人活得阳光，活得争气！（感情爆发地）妈妈！

小平：　平平姐！（小平、平平二人拥抱）

（音乐起）

小平：　（擦擦泪）现在，我也要给我妈打个电话。

大平：　还要我配合你吗？

小平：　不用了。（拨号）妈，报告你一个好消息，我现在通过了公务员考试，真的。进了海事局工作，不骗你，这一次我说的是真话！妈，我好高兴，我，我终于可以……不再骗你了，妈！（哭）

（音乐起）

大平：　（兴奋地）别哭，别哭，大喜事嘛！

平平：　大平哥，平时老看你给你妈打电话，怎么今天你……

大平：　哦对了，我应该打一个，打一个。（打电话）喂，妈，妈我跟你说……

小平：　等等。大平哥，你的手机不是没电了吗？

（大平愣住）

平平：　你该不是有什么事瞒着我们吧？

（音乐起，大平这才放下手机）

大平：　（仿佛醒了）噢……平平，小平，不好意思，我不该瞒着你们……其实，我的妈妈……早去世了。

二人：　啊？

（大平陷入回忆，秦腔风格的音乐起）

大平：　我们家穷，妈妈为了供我上学，拼命地干活！我知道她的身体不好，可她从不诉苦，还和我约定，一个月要给她打次电话，省得她惦念。记得有一次在电话里她对我说："平儿，等你大学毕了业，用你学的本事，给妈做个电动娃娃吧，会说话、会唱皮影的那种。你忙的时候，让它陪妈聊天，听听戏……"就这样，妈妈病故的那天，我刚好大学毕业，就决定来这儿实现妈妈的梦想！

小平、平平： 大平哥……

大平： （走向台侧，用陕西话）妈！今天，这就是娃给您的礼物。（高举电动娃娃）妈，您就放心吧！您的娃会有出息的！

小平、平平： 对，放心吧！

大平、小平、平平： （同时）妈妈！

（音乐进入高潮）

（儿子走上台，一路喊着"爹"）

儿子： 爹，爹！爹呀！你不是贼，不是贼！你的儿子来看——你——啦！（大呼）爹！

（小芳跑上台）

小芳： （追着火车喊）哎，那位大哥，我知道你是一个好——人——（大喊）你是一个好人！

（火车声长鸣，惊天动地……）

（冯春、白云、小玉三个打工妹手拉手上台）

冯春、白云、小玉： （齐声喊）我们相信，天使的眼睛是不会闭上的，她送的温暖在我们心里！

牛大叔： 这世上还是好人多啊。感谢政府，感谢党，你们对我们劳务工的这份情，我们永远不会忘记！

（纱幕渐渐落下，城市宣传片再次亮起）